U0040951

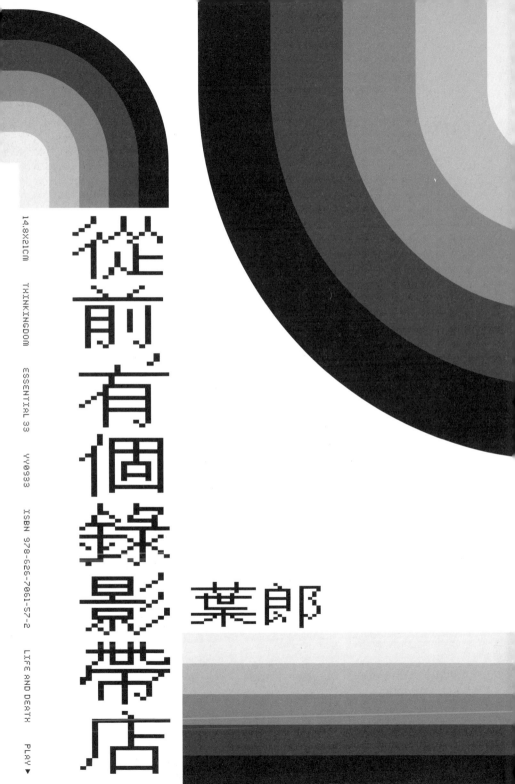

從前有個錄影帶店

葉郎

14.8×21CM

THINKINGDOM

ESSENTIAL 33

YY0933

ISBN 978-626-7061-57-2

LIFE AND DEATH

PLAY ▼

目次

自序
故事在哪裡，觀眾就在哪裡

錄影帶曾經是我個人生命中非常重要的一扇窗。

我只比最早的錄影帶格式Betamax早了幾個月在臺灣南部的高雄出生。成長於沒有金馬影展、沒有太陽系MTV、沒有電影圖書館的臺南，在我十多歲時現身的家庭式錄影帶店就是我的全部。那裡就是我的電影學校，就是我的藝術啟蒙。《狗臉的歲月》（*My Life As A Dog*）、《春風化雨》（*Dead Poets Society*）和《阿瑪迪斯》（*Amadeus*）就是我的人生導師。

我的成長經驗中，電影從來沒有跟電影院畫上等號。過去不是，顯然未來也不是。

我家那個不算寬敞的客廳才是我人生最常前往的影廳。

那個影廳甚至早在家父買了第一臺錄影機之前就已經開張營業好幾年。三年前過世的影評人景翔老師，在一九八〇年代的時候會替無線電視臺的電影放映節目做映前、映後導讀。我永遠記得小學六年級守在不比我現在的筆電螢幕大多少的電視機前看完《第三類接觸》

（*Close Encounters of the Third Kind*）時，那種頭皮發麻、無法言語的恍惚狀態。多虧景翔老師的映後解說某種程度上收回了我已經魄散四方的靈魂。

錄影帶不只是上個世紀的革命性科技媒介，也是一整個世代橫跨二、三十年的共同生活型態。最終保存不易的錄影帶實體可能已經佚失，然而錄影帶世代留下的生活記憶仍挺住訊號衰減的類比宿命，清晰地刻印在 DVD、iTunes、Netflix 身上。

寫作這本書的兩年多期間，電影業正好面臨了空前的震撼：COVID-19期間世界各地電影院史無前例地大規模停業和網路串流服務的破壞性崛起，當然還有整個電影業從否認、憤怒、討價還價、沮喪到終於接受「故事在哪裡、觀眾就在哪裡」的心理轉折。

錄影帶這個近半世紀前的「科技媒介」其實和後來Netflix的故事有幾乎完全平行的故事線：新生的刺激和興奮、本能的恐慌和抵抗、打亂又重組的秩序、雨過天青之後的百花齊放，最後上場的是遲暮將至的感傷和悼念。這些屬於一整個世代觀眾和從業人員的情感經歷正是我企圖在這本書記錄下來的生命細節。

最後，必須提到沒能寫進這本書的另一個我生命中的電影花園——我高中就讀的臺南一中隔壁、來自美國的天主教神父紀寒竹的華燈藝術中心。紀神父在那個勝利路的地下室小房間裡定期放映自己的電影收藏，也允許我們這些隔壁的高中生可以用類似圖書館的書卡檢索那些錄影帶和 LD（LaserDisc）光碟的片名和演職員表等資訊（那些卡片就是我人生第一個IMDb），並且支付微薄的費用租下場地跟一中電影社的同學們一起觀看。

紀神父的這個做法肯定在法律邊緣，然而卻是這些二十六、七歲南部少年在那個當下絕無僅有的一道電影的光。

我當然也會把青春期的每一個週末耗在如今廣為人知的二輪電影院全美戲院，對父母謊稱在學校溫習功課，然後跟同學騎著腳踏車飛馳前往全美（對！我們這一代就是活在《怪奇物語》〔Stranger Things〕的宇宙），一口氣連闖兩廳看盡四部電影。

然而錄影帶、光碟的體驗終究是專屬於我這個世代的生活體驗。這種實體媒介的體驗正因為網路串流的全面統治力量，而像電影片尾的牛仔一樣，背對著觀眾緩步騎向遠處的夕陽。

這也就是為什麼我責無旁貸必須代表錄影帶的世代寫下這個故事。

而且企圖將一個即將滅失的故事印成紙本這件事本身就很錄影帶。很夕陽，很美。

第 1 章

家庭劇院首部曲
錄影帶發明之前的電影收藏家

◄◄ ❚❚ ►►

裝電影拷貝的鐵盒（葉郎收藏）

錄影帶店永久改變了影迷跟電影之間的百年交往關係。從此以後看電影不再是特定空間一次性單向體驗，而是可以帶回家、倒帶重來、暫停定格或是慢動作播放的新互動關係。在錄影帶發明之前，這些原本都是不可能的任務。然而當年還有一群充滿拓荒精神的勇敢影迷找到了方法……

引言

二十世紀後半最有影響力的影評人寶琳・凱爾（Pauline Kael）在一九六七年時曾經利用她的《紐約客》（The New Yoker）專欄介入一場世代論戰：

「一九六〇年代剛普及的電視機終於使新一代觀眾得以透過電視臺重播的機會在家中觀看那些經典電影，而他們開始抱怨這些老片根本沒有老人家說的這麼好看；另一個陣營的老人家則反過來抱怨是你們這些年輕人沒有文化，再也無法好好欣賞這些有深度的電影。」

這個劇情老套的世代戰爭並不足以讓我們留意，但值得多看兩眼的是凱爾在這篇題為〈Movies on Television〉的文章中提出的論點──

「那些在電視機上首度觀看某某電影的人，絕對不可能得到那些和在電影院裡的觀眾一模一樣的感受。即便媒介轉換的過程中真的做到萬無一失、絲毫未損視覺體驗的效果，我仍然高度懷疑（電視機上的）那部電影能否可以和當年上映時具有完全一樣的震撼力和影響力。」

凱爾正在黑（hate）「在家看電影」這一件當時剛剛開始變得很潮的休閒活動。

這位重量級影評人向來重視電影體驗的純粹性，甚至宣稱同一部電影絕對不重看第二次，難怪她會認為電視一點都不適合當任何電影的初體驗。在她眼中，電視的體驗環境就是不夠純粹。

這種觀點可能不是空前，也沒有絕後。當時有不少人抱持類似的觀念，而相似的爭論在日後Netflix開始普及的時候又被按下replay照本重演了一次。

曾經，「在家裡看電影」並不是像今日在家看Netflix那樣理所當然。因為商業機制和美學觀點的把持者用盡力氣捍衛自己的領域，「在家裡看電影」有很長一段時間構成一種褻瀆甚至可能是一種犯罪。

這本書將從這個錄影帶問世前的「史前階段」開始講起……

一、百年預言：客廳將是電影的最後疆界

同樣來自愛迪生（Thomas Edison）的發明，「留聲機」和「電影」這對親兄弟最後卻走向完全分歧的商業模式：

我們像買書一樣把唱片帶回家，收藏在客廳的書架上；另一方面，整個電影史的大多數時間我們是被期待出門前往電影院，一次性地體驗一部電影，並在散場之後只帶走記憶，而從來不是帶走電影的本體。

一九七〇年代之前，好萊塢打從心裡不希望你永久擁有一部電影。但有一群反骨的影迷卻在錄影帶被發明出來之前，大膽地嘗試收藏沒有公開發行的電影膠卷，以便把電影院的珍貴體驗帶回到自家客廳裡。他們的冒險事蹟包含了偷盜、地下交易、被 FBI 搜索逮捕以及可能的生命危險。

在我們不花一絲力氣坐在客廳沙發上消費網路電影的同時，不能忘記這批具有革命精神

的勇敢影迷的故事。

在客廳看電影還是不在客廳看電影，這是個難題

時間是二○二一年，破窗之年。

COVID-19的全球大流行導致串流平臺排山倒海而來。雖然世界各地的電影院仍在疫情起伏的夾縫之中不斷嘗試重啟營業，然而有許多因為封城無法出門的人，或是可以出門但仍然有心理障礙而不願出門的人，選擇坐在家中客廳裡，藉助家庭劇院的設備和串流平臺的服務，來觀看一整年的院線電影。在這一年，甚至有許多發行商打破名為「發行空窗期」的傳統映演規則，實驗性地在電影首映時同步上架到串流平臺上，甚至直接放棄電影院通路，只在串流平臺獨家首映。

許多極力抵抗串流的導演比如史蒂芬・史匹柏（Steven Spielberg，《侏羅紀公園》〔Jurassic Park〕）早已放棄抵抗，投向串流。只有岌岌可危的電影院經營者和少數堅貞電影迷，仍然在對著空無一人的座位喊話：電影是專屬於電影院體驗的！

實際上電影的發明人（或者該說專利權權利人）愛迪生並不是這麼看待他的小小發明。「我正在測試一種實驗性的裝置，可以對人的眼睛做到類似留聲機對人耳提供的功能一般，也就是錄下動態影像，並且重現那個畫面。」早在一八八八年，愛迪生就在專利申請文

件中，這麼描繪這個他還沒正式發明出來的神奇機器，並預期它最終也會像留聲機一樣快速飛入尋常百姓家。

電影和留聲機這兩項同為愛迪生的發明，最終卻走向完全分歧的道路：留聲機所承載的音樂很快就成為住家中的個人收藏和體驗載具，但電影卻花了非常漫長而且曲折的路徑，才從一張票的體驗逐漸變成家中書櫃或影音櫃上的永久收藏品。

雖然所謂的「家庭劇院」（Home Theater）概念難產了數十年，然而早在距今一百二十一年前，就有人預言了這個商業概念（以及它可能遇到的抗拒力量）。

一百二十一年前未來學家的家庭劇院預言

時間是一九一二年。比「一百二十一年前」更精確地定位這個年代的陳述方式是：大清皇帝溥儀退位，日本國明治天皇逝世，以及後來成為賣座電影《鐵達尼號》的主角伴著席琳・狄翁（Celine Dion）的歌聲撞上冰山的那一年。

這一年，工程師出身的美國社會學者兼未來學先驅古爾費蘭（S. C. Gilfillan）連續投稿了三篇關於未來科技的預測，發表在名為《The Independent》的美國新聞期刊之上。

其中一篇是古爾費蘭對於航海技術的預測，認為未來船舶的噸位和船身長度都會指數型增加，但航運仍需面對快速發展鐵道運輸和航空運輸的激烈競爭。

另一篇是關於家中大小事的預測，他大膽預言許多家務事會從你的住家開始遷移到另一個中央化的集中服務系統，然後用「氣動傳送管」技術（曾在十九世紀末和二十世紀初被用在辦公大樓中的公文輸送管道系統），將報紙、郵件、送洗衣物、租借的書籍、甚至一日三餐直接傳輸到你家中。這個概念只差沒預測到另一種神奇管線——「網際網路」的概念，就可以直接變成我們現在每天使用的 Uber Eats 外送服務。

不過最重要的還是一百一十一年前刊出順序在第二篇的這篇投書——〈家庭劇院的未來〉（The Future of Home Theater）。古爾費蘭預測未來會有類似唱片這樣的載體，可以用來同時記錄聲音和動態影像，而且這些聲音和畫面將可以透過電話線傳輸到任何房間裡頭，並投射到房間的牆面之上。

顯然他不只預言了家庭劇院的樣貌，還順便提早近一百年想到了 Netflix 的串流服務原型。

這世界會需要全新的企業和創作者

古爾費蘭甚至預言了整個行業對此的的反應和他們迫切需要的轉變。他說要應對這個全新的說故事媒介，這世界必須培訓出一批新的劇作家，甚至還必須為這個截然不同的產業發展出另一批偉大的企業。

然而要毫無顧慮地擁抱一個新的媒介和一個新的產業，總是艱難而進展緩慢的歷程。古

爾費蘭認為不論是說故事或是做家事，一定會有許多人仍然寧願堅守舊的方法，而抗拒科技帶來的顯著便利。

「聰明人沒有權力強迫笨蛋接受。但笨蛋卻有權力強迫聰明人，因為笨蛋總是絕對多數。」他帶點憤世嫉俗地強調。這位未來學先驅多少有點菁英主義心理，利用在新聞媒體上預測未來的機會，修理那些人數總是佔了上風的科技保守主義陣營。

古爾費蘭幾乎完全命中了一百一十一年後的串流革命：對新的說故事專家、新的企業體的強烈需求，以及傳統陣營的奮力抵抗。當然他一定無法預見 COVID-19 全球大流行這樣的突發事件，使本來應該耗費五年、十年的產業轉型，在短短幾個月內像是被施打生長激素之類的違法藥物一般，瞬間跳過青春期直接轉大人。

比起 Netflix，反而是一九七五年日本家電大廠索尼（Sony）推出的劃時代發明──VCR錄影機 Betamax──的坎坷遭遇，更接近古爾費蘭在上文中提出的模型。

二、收藏一瞬之光：蒐購電影拷貝的法外之徒

一九七〇年代末期錄影帶問世之後，大約要到一九八〇年代前半影迷才開始比較容易買到來自主流片廠電影的錄影帶。不過那時候錄影帶要價動輒上百美元，而且購買的通路僅限於數量還不多的錄影帶專賣店（不是出租店）以及一些銷售錄影機同時順便賣錄影帶的電器行。「買一部電影回家」仍然存在多道門檻。

一九九七年來勢洶洶的 DVD 開始無所不在，唱片行、專賣店、出租店（因為零售市場的崛起而做起了零售的生意），甚至連便利商店和書報攤都買得到 DVD。隨後，Amazon 和 iTunes 又急遽簡化了「擁有一部電影」的流程，讓你坐在家裡點擊一個按鈕就可以成為一部電影的主人。

這一切對於一九七〇年代之前的影迷來說，完全不是理所當然。由於重重阻撓橫亙在前，收藏一部電影可能是他們人生從事過最危險的冒險……

FBI扣押好萊塢明星家中的拷貝

「麥唐爾持有影片遭查扣以進行盜版調查」一九七五年一月十八日《紐約時報》刊出這個現在看起來不太起眼的社會新聞標題。由於最後當事人並沒有被起訴，所以這個新聞事件似乎更加無關緊要。

遭到FBI聯邦調查局破門而入進行搜索的是好萊塢男星羅尼．麥唐爾（Roddy McDowell，一九六八年原版《浩劫餘生》〔Planet of the Apes〕系列電影男主角）的住家。

FBI總共查扣了超過一百六十部十六釐米膠卷電影，以及另外一千部已經從膠卷轉檔成為影帶的收藏，合計共有三百三十七部電影被扣押。由於Betamax和VHS這兩個錄影帶主流規格此刻都還沒上市，推測麥唐爾用來轉錄拷貝的影帶規格可能是Betamax的前身──常見於當時電視臺的專業用磁帶規格U-matic影帶。

新聞背後的真相是，這次搜索不僅摧毀了麥唐爾原本順遂的演藝事業，也瓦解了一個由最忠貞的電影愛好者組成的地下社群──電影拷貝收藏家。

在錄影帶和錄影機被發明出來之前，電影的商業模式是用一張票買服務體驗的過程，而從來沒有變成一種實體商品。這種無法被「擁有」的狀態，讓電影獲得了近似於一瞬之光的宗教式體驗地位。不過仍然有許多影迷不願停留在「體驗」，絞盡腦汁想要「擁有」一部電影。

冒著生命危險收藏電影的人

生命危險來自於膠卷上頭易燃的化學成分──硝酸銀。

影史上最早的一批電影收藏家買到的是仿愛迪生電影放映機 Kinetoscope 的（未經愛迪生授權）家用改良版，不僅體積更小、操作更便利，甚至通常會連同機器送幾部膠卷拷貝給用戶回家看，然後還看不夠的用戶則可以依據賣家提供的影片清單，郵購更多影片宅配到府。

少有人知的是，一九一〇年代包含愛迪生自己和法國的電影龍頭企業百代（Pathe），都各自經營過非常接近 Netflix 剛創業時的業務──郵購租片和影片訂閱制。這時候所謂的「租片」實際上不像後來的百視達（Blockbuster）一樣存在「還片規則」，消費者可以愛看多久就看多久，甚至將這些片子永久留在家裡，變成史上第一個「個人片庫」（Home Libary）。

不過，既有的問題仍然存在，電影放映機和膠卷拷貝原本就並不是針對家用市場設計的。無論放映機如何改良體積和簡化操作流程，易燃的膠卷拷貝仍迫切需要專用場所和專業人員照料。存放在一般人的住家裡頭仍有很高的公共安全風險。

有需求就有供給。在錄影帶之前，各種各樣的錄影帶原型，甚至是原本電影院用的膠卷拷貝，都曾被嘗試用來滿足那些渴求擁有的影迷。這些超前時代數十年的收藏家還必須冒著各種風險，比如被逮捕，甚至可能引發生命危險。

另一個風險來自會咬人的好萊塢律師。

許多在市場上流竄的三十五釐米拷貝，其實是這些發行商原本以「租借」名義提供給電影院放映用的拷貝。收藏家對電影的愛早已強烈到不在乎來源合法或非法。這群收藏家和另一群試圖滿足收藏家需求的供應商，逐漸構成了一個電影拷貝交易的地下社群。而一個好萊塢無法控制的市場存在，則當然讓片廠非常不爽。

不過話說回來，合法／非法的界線也不是好萊塢和他們養在門口的律師說了算。早期的電影幾乎沒有二級市場，也就是說從電影院下檔之後，並不存在賣給ＨＢＯ（一九七二年才創立）、賣給Netflix、賣給旅館或是賣給航空公司之類的延伸收入。

一旦從電影院下檔，電影立刻就失去「印鈔機」的魔法屬性。這時候不要說電影院，有時候連發行商自己都不再關心拷貝的去向，更別提妥善保存。當你自己把拷貝丟進垃圾桶之後，好像不太有立場再主張別人偷走你的東西。

最後是電影院的清潔工意外扮演了文資保存的角色。

電影膠卷的地下黑市

外流的三十五釐米拷貝有時候難免真的是竊自電影院的贓物，但更常是來自電影院垃圾箱的拾得物。清潔人員會在垃圾箱中尋寶，並將資源回收的電影拷貝以一部十美元或二十美

元，轉賣給地下市場的專業賣家。最終這些電影會在終端市場裡頭以身價翻五十倍、一百倍的價格，賣給那些不計一切想要保存電影院中的一瞬之光的超級影迷。

一九七〇年代多廳式影城大爆發，加上《大白鯊》（Jaws）之後的好萊塢大片開始全面採用大規模同步上映的方式發行，同一部電影必須製作的拷貝量大增，也引發更多拷貝流入地下市場。

一九七五年的抄家新聞事件中，麥唐爾被FBI查扣的一百六十部十六釐米膠卷電影——很可能是合法來源。原因是一九四〇年代之後，好萊塢一直有小量授權或自行發行十六釐米版的電影，來嘗試家庭娛樂市場水溫。然而三十五釐米拷貝則從來不存在家用版發行，因此發行商眼中的假設就是「除了我以外持有這部電影三十五釐米拷貝的人都是小偷」。這就是他們不留情面地出動FBI搜索自家人的正當理由。

問題在於麥唐爾用來轉檔為影帶的原始三十五釐米拷貝，其實經常來自主演那部電影的明星本人。比如《巨人》（Giant）男主角洛克・哈德森（Rock Hudson）就把自己收藏的這部電影轉移給麥唐爾。不論這次所有權轉移的名義是贈與還是買賣，只要原始所有人哈德森取得途徑合法（比如片廠致贈給他留作紀念），依據著作權的「第一次銷售原則」（或稱權利耗盡原則），片廠其實對於日後的再交易或贈與沒有置喙餘地，除非持有拷貝的人進一步做出更積極的侵權行為（比如再拷貝或是公開放映）。

不惜動員 FBI 的大場面殺雞儆猴

這個案子仍然讓一個長期處在灰色地帶的市場曝光：

麥唐爾在自白中表明，他從一九六〇年代開始蒐集電影拷貝的動機是為了研究這些電影中的表演技巧。許多影片是購自其他收藏家，連他自己也曾出售過自己的收藏給真的很想要那部影片的影迷。這些在地下市場流通的拷貝，可能存在不法取得的版本（比如竊盜或是非法重製），多數收藏家也心知肚明這個可能性存在。然而法律也抵擋不住他們對於電影的愛。幾個被他抓耙子抖出來的高知名度收藏家包含爵士歌手梅爾・托美（Mel Torme）、男星迪克・馬丁（Dick Martin）和洛克・哈德森等人的個人片庫因此曝光。

麥唐爾最後以揭露其他收藏家的方式換取不起訴，但他的演藝事業也因此報銷。

然而代表好萊塢片廠的美國電影協會（MPAA）不只沒打算起訴麥唐爾，其實也沒打算對付其他收藏家。他們唯一想要的是取得起訴專業盜版賣家 Ray Atherton 的證據，以便從源頭斬斷這個地下市場的供應鏈。

供應鏈中斷之外，MPAA 還可以因為《紐約時報》之類全國性媒體廣泛傳播，得到他們夢寐以求的殺雞儆猴效果。大陣仗動員 FBI，擺出掃蕩、查扣、移送法辦等等充滿好萊塢戲劇元素的全武行戲碼，好萊塢等於大聲向全世界的電影愛好者傳達了一個明確的訊息──

擁有一部電影是一種犯罪！

三、電影之夜：花花公子別墅的傳奇私人片庫

串流大戰中有多家串流經營者試圖使用所謂「派對模式」的新功能複製電影院中的社交性。用戶可以自己挑選一部電影，然後邀請親朋好友在各自的家中同時上線觀賞，還可以在看片過程的前、中、後，跟同步觀賞的朋友分享情緒、交換心得。

在錄影帶發明之前，這種「策展」的權力是專屬於一小撮人的特權。電視臺的經營者在你打開電視機之前就已經幫你安排好你應該看的節目，電影院的經營者在你買票進電影院之前就擅自決定了你今天能看什麼電影。

這些「策展人」權力再大都不過任性的有錢人。有個傳奇富豪試著在 Netflix 被發明出來之前就在自己家裡打造了一套土法煉鋼的 Netflix 系統，並提早了四十年就實現了浮誇至極的「派對模式」。

那個人就是好萊塢派對的一代宗師休・海夫納（Hugh Hefner）。

花花公子別墅的私人影展

《花花公子》（*Playboy*）雜誌的創辦人海夫納本人和他的色情事業雖然有很多爭議，但他的「花花公子別墅」（Playboy Mansion）始終是好萊塢地位最崇高的社交殿堂。直到二〇一七年海夫納過世之前，他的聖誕節派對、萬聖節派對、奧斯卡派對或是其他任何隨便找個理由舉辦的派對，依舊是人人搶破頭想要擠進去的社交界絕地聖殿。

然而花花公子別墅還有一個更頻繁舉辦卻更隱祕而不為人知的傳奇性聚會：每個週末連續舉辦三場的電影之夜。

海夫納是所有電影收藏家和家庭劇院玩家的終極夢想。他有錢，有好萊塢人脈，可以透過各種合法或非法管道取得任何他想收藏的電影和電視節目。他的豪宅中設有一個裝潢奢豪的宮廷風家庭劇院。他的電影之夜放映會甚至還能請到明星或導演本人出席，完全就是影人出席的影展映後座談規格。

沒有其他花花公子社交聚會的聲色犬馬元素，海夫納的電影之夜更像是個家庭式的私人影展或是電影讀書會。

長期成為電影之夜座上賓的兩位電影學者兼影評人 Jeremy Arnold 和萊納德・馬爾汀（Leonard Maltin）在海夫納過世之後，不約而同地發表文章，揭露不為外人所知的電影之夜祕辛：

花花公子電影之夜的基本流程是傍晚五點半開始供應雞尾酒和自助餐，到晚上七點來實就座之後正式開始放映電影。每週五晚上的場次是海夫納作為策展人最重視的重頭戲，因此他會親自上臺導讀今晚放映的電影，而且導讀的講稿還慎重其事地請來另外一名電影學者朋友 Richard Bann 幫忙草擬。接下來週六晚上的電影之夜會固定放映經典老片，週日的場次則是放映跟片廠租借來的首輪新片拷貝。

除了週末這三場電影之夜之外，每週一海夫納還有一個只邀親密友人的聚會叫做「男人之夜」，除了在晚宴上聊棒球、聊政治、聊各種男人的往日情懷之外，還會用民主投票的方式票選出今晚要看的電影。海夫納秉持主持人的公正原則，除非兩部電影票數相同，否則不參與投票。

唯一的例外是海夫納生日當天無須投票，一定必須放映一生最鍾愛的電影——《北非諜影》（Casablanca）。

超前時代的電影收藏家

海夫納的個人片庫收藏橫跨各種電影的格式，從八釐米、十六釐米、三十五釐米膠卷到家用錄影帶發明之前的各種實驗性磁帶媒介都有。因為有錢有勢，他相比一般電影收藏家有更神通廣大的挖寶能力，也比較少因此惹上麻煩。從他後來乾脆直接商借首輪電影合法拷

貝，就可以看出他的好萊塢人脈關係非比尋常。

值得一提的是，後來索尼劃時代的發明——Betamax 錄影機在廣告中主打的「時間平移」（Time-Shifting）功能（側錄電視節目等到有空再看），海夫納早就用土法煉鋼的方式打造了——

很可能是世界第一套時間平移魔法：

他會在電視週刊的節目表上用紅筆勾選他有興趣看的電視節目，然後交給花花公子別墅中一個專門負責側錄電視節目的團隊，用電視臺常用 U-matic 磁帶錄影系統將電視上的節目錄下來。於是海夫納就可以享有整個地球上沒有第二個人擁有的尊貴權力——在一天之中的任何時段要求投放某個節目到房間裡的電視中。

這套系統和今日的 Netflix 相比可能看起來既土炮又笨重無比。但以當時的科技水準來說，海夫納可說是在伊隆·馬斯克（Elon Musk）發明出特斯拉（Tesla）之前就自己拼裝了一臺電動車一樣，超前時代不知千百里。他憑一己之（財）力，直接實現了一九一二年美國未來學先驅古爾費蘭對家庭劇院科技的預言：用唱片之類的媒介記錄動態影像和聲音，並用線路傳輸到任何一個房間的牆面投影上。

這套時間平移系統大大擴增了海夫納的電影收藏數量，因為只要電視臺播過的電影立刻會被側錄下來變成他片庫的一部分。

在此同時，他仍然繼續到處蒐購畫質更好、更有收藏價值的電影拷貝。有時候和海夫納交易拷貝的賣家會被他的招搖過市給嚇到⋯⋯

黑市電影拷貝賣家 Jeff Joseph 就曾在受訪時回憶道，他曾賣過一個顯然才剛剛被竊、還貼有汽車電影院標籤在上頭的全新《教父》（The Godfather）三十五釐米拷貝給海夫納。沒想到事情搞上了《時代》（TIME）雜誌，白紙黑字寫說海夫納招待了一群朋友來家裡看《教父》拷貝，讓謹守低調交易原則的賣家嚇得差點立刻打包去避風頭。

律師：法律沒有禁止個人收藏電影

結果一九七八年時，神通廣大的海夫納還是出事了。

電影收藏家的通訊期刊《Videophile》報導了好萊塢片廠環球影業（Universal Pictures）控告海夫納的侵權訴訟：環球指控花花公子別墅中藏有包含《大白鯊》和《刺激》（The Sting）等十九部電影拷貝和電視側錄影帶。片廠的律師認定這些電影全部都是非法持有，因此向其求償一千萬美元的巨額損害賠償。

和一般收藏家不一樣的是，很常被告的海夫納坐擁身經百戰的厲害律師。海夫納的律師索爾‧卡普蘭（Saul Kaplan）果斷否認這些個人電影收藏品侵害了原告的著作權，理由是著作權法從來沒有禁止拷貝的個人持有以及非公開的私人放映。他強調海夫納從頭到尾就只是一個善意的收藏者和電影愛好者。

該案最後的訴訟結果已不可考，以海夫納的財力和訴訟實力研判，查不到判決的理由很

可能是因為最後是以庭外和解收場。

　這個訴訟再度顯示了好萊塢片廠以及一心想收藏電影的忠貞影迷之間，存在不可解的矛盾。這道裂痕隨著收藏媒介的推陳出新持續加深。隨後不到幾年內，Betamax和ＶＨＳ這兩種錄影帶、錄影機規格開始在影迷之間迅速普及，也正式引發片廠和影迷雙方拳打腳踢的全面開戰……

筆記

好萊塢並非完全無視電影收藏者的需求，也曾多次嘗試授權生產八釐米、十六釐米的電影片段甚至完整的電影來測試市場反應。他們知道保存不易的膠卷終究不是他們一直在等的那個邱森萬（chosen one）。電影要真正走入家庭娛樂這一塊應許之地，還必須有一個體積輕便、操作容易、成本低廉的新媒介規格。

一九七五年問世的錄影帶只是這個所有權革命的第一個章節，畢竟它日後所塑造的市場中「租」的產值遠大於「買」。最好的例證世界最大錄影帶連鎖通路百視達的貨架上，出租用錄影帶的陳列數量是零售用錄影帶數十倍、甚至百倍之多。

電影的所有權革命的最高潮是一九九七年問世的DVD，不僅成功誘引消費者騰出自家的書櫃、CD櫃所佔用的空間，大量陳列那些你可能根本只會看一次的電影收藏。DVD同時也讓正在因為CD營業額下滑而苦惱的連鎖唱片行如淘兒唱片（Tower Records），多延長了好幾年的繁華盛世。

然而如果沒有錄影帶在前頭耗費二十年的開疆拓土和排除障礙（比如法規的障礙、商業的障礙和消費者的心理障礙等等），一九九七年後所謂的DVD大爆炸很可能就不會發生。

第 2 章

行動代號：全面圍堵
好萊塢如何試圖殺死錄影帶

◄◄ ❚❚ ►►

索尼一九七〇年代末出品的Betamax錄影機（葉郎收藏）

錄影帶店是一個隨心所欲的電影殿堂，而且任何人都能輕易進入，幾乎沒有門檻可言。不過就像《變腦》（*Being John Malkovich*）故事中的神奇隧道一樣，你仍需一臺神奇魔法錄影機來打開這條從你家客廳通向這個寶庫的隧道。而美國最高法院就差這麼一點點就查禁了這條祕道⋯⋯

引言

一九六〇年代美國青年帶起反文化運動之後沒幾年，好萊塢從創作、製片到片廠經營端也陸續出現了一批打破規則的年輕人，急邊地改造整個產業的面貌。

三十三歲就被ＭＣＡ集團創辦人任命為總裁的李維・瓦瑟曼（Lew Wasserman），在一九七一年也拔擢了三十七歲的門徒西德尼・希恩伯格（Sidney Sheinberg）擔任他總裁職務的接班人。一手主導ＭＣＡ併購環球影業（Universal Studios）的希恩伯格，隨後更收了另一位名聲更顯赫的門徒：剛滿二十歲的史蒂芬・史匹柏因為一支學生短片引發注意，隨即被希恩伯格延攬至環球開始他的導演生涯。

希恩伯格給他的門徒史蒂芬・史匹柏的口頭承諾迄今仍是好萊塢口耳相傳的經典故事，他說：「你大紅大紫的時候將會有數不清的人圍繞著你。然而即便你不盡如意的時候我仍會繼續守候在你身邊。」

希恩伯格已經過世，而他的門徒史蒂芬・史匹柏則已在好萊塢各片廠走了一圈（甚至創辦自己的片廠夢工廠動畫〔Dreamworks〕），可是直到今天環球片廠裡頭的安培林娛樂（Amblin Entertainment）辦公室仍有一張史蒂芬・史匹柏專屬的辦公桌。

不過，珍惜人才的希恩伯格卻不是這麼對待剛剛出道的年輕影視產品──錄影

帶。

一九七六年，以他為首的好萊塢片廠經營者們展開了一場長達九年的聯合圍捕行動，目標是要將錄影帶趕出美國，讓這個日本產品永遠無法在這塊夢想之地落地生根⋯⋯

一、錄影帶大戰首部曲：Betamax 必須死

一九七六年九月ＭＣＡ總裁希恩伯格桌上的待辦公文之中，出現了一封即將改寫電影史的信件。信裡頭提到了一個他當時還有點陌生，但接下來幾年會讓他和整個好萊塢通通被攪進去的新科技名詞。

The name is Betamax, Sony Betamax.

美國家電之死和日本家電崛起

一九七五年索尼發表了最早的家用錄影系統Betamax。不過嚴格說索尼並沒有「發明」錄影機。

所有靈光一現的革命性進展都是站在前人積累的成果之上發生的。磁帶技術在此之前已

經存在超過數十年，而索尼對於磁帶錄影系統的貢獻是最後一道關卡的優化改良。

一直以來廣播電視產業都在尋找更便利的錄影、重播和保存之用的專業工具。

在還沒有磁帶錄影系統的年代，電視臺為了服務像美國這樣幅員廣大、橫跨多個時區的國家，必須使用令人難以置信的土法煉鋼方式滿足跨時區的重播需求：他們在美國東岸電視直播時，使用十六釐米攝影機對著收到直播節目訊號的電視機翻拍畫面，以便在三個小時後可以用膠卷播放一模一樣的節目給美國西岸觀眾看。

推動錄影帶技術研發的最主要動力其實是「省錢」。光對著電視機翻拍，美國電視臺一年下來就要消耗超過五億英尺底片。為了幫助電視臺省下底片這個笨重又昂貴的耗材，一九五〇年代之後美國企業爭相投入研發 VTR（Video Tape Recorder）磁帶錄影機系統。最後成功達陣並獲得電視臺普遍採用的 VTR 系統 Ampex VR-1000 不僅重量高達四百公斤，售價更超過五萬美金。而整套設備採用的開放式磁帶操作方式也只能提供受過專業訓練的專業人士上手操作。

美國人當然知道 VTR 必須減重、壓縮成本並且簡化操作方式，才有機會從專業工具走向大眾市場。但最後這個關鍵環節被日本人搶先完成了。

戰後美國人原本在全世界橫著走路，但曾經不可一世的美國電器產業卻在接下來二、三十年內快速跌下神壇，將市場優勢地位拱手讓給二戰戰敗國——日本。

許多美國電器龍頭，例如實力橫跨多個業種的美國電視機產業龍頭 RCA，都在一九七

○、一九八○年代前後開始分崩離析。同一時間，因為財閥管制法令鬆綁而崛起的索尼等日本企業，則開始將電視機和其他消費電子產品大量送進美國和世界各國家庭裡（一九八○年代後還有來自韓國、臺灣的電視機接棒）。

雖然改變世界的 Walkman 還要好幾年之後才會推出，不過這時候的索尼已經是電器微型化的技術專家。先前替他們他們的電器王朝打下基礎的產品——錄音機，正是把廣播電臺用的磁帶錄音系統微型化改良而來的代表作。而索尼的家用錄影系統 Betamax 則改良自廣受電視業歡迎的專業用 VTR 系統 U-matic，再進一步微型化而來。

索尼深知 Betamax 這個硬體產品最重要的市場將是娛樂文化大國——美國。因此 Betamax 降生於日出之國後，不到幾個月之內隨即搭上越洋的船班朝著美國本土前進……

德古拉伯爵的大夜班神器

在 Betamax 的美國電視廣告當中，剛剛下班回家的吸血鬼德古拉本人正在向觀眾解釋：

「如果你跟我一樣是個夜班工作者，就會對於錯過電視上所有好看的節目而同感困擾。有了可以接到電視機上的 Sony Betamax，從此以後我再也不會錯過任何精彩節目。每當我不在家時，Betamax 就會自動幫我錄下喜愛的節目，等我下班回家再重播節目給我看。」

紐約著名的 4A 廣告公司 DDB 幫 Betamax 的這個側錄電視功能取了一個科幻意味十足

的行銷名詞——「時間平移」。

另一個版本的廣告文案中還一口氣把美國當時最紅的兩齣電視推理劇都拖下水：「從今以後你一邊看《警網鐵金剛》（Kojak）的同時，再也不會錯過《神探可倫坡》（Columbo）了！」

《神探可倫坡》和《警網鐵金剛》這兩個節目出自同一個製作單位，卻在每週日晚上九點在CBS和NBC兩個電視臺互相對打，因此美國觀眾永遠只能選擇信仰其中一個主角而捨棄另外一個節目。廣告公司以為製作公司應該會非常樂見錄影機這個新發明使他們得到更多觀眾，因此寫了一封口吻謙卑有禮的信件，希望製作公司同意他們在廣告中提到這兩個節目的名字。而這家製片公司正好是隸屬MCA集團旗下的環球影業。

附帶一提《神探可倫坡》的首集導演是剛剛被MCA總裁希恩伯格挖掘的新人史蒂芬‧史匹柏。

這封信送達收件人後的幾年之內，包含環球影業在內好萊塢各片廠的律師會各自編撰出洋洋灑灑的反盜版萬言書，痛陳Betamax錄影機提供的拷貝功能是罪不可赦的幫助犯。不過讓MCA總裁希恩伯格在拆信的瞬間頭皮發麻的真正事由，並不是盜版。

希恩伯格是當時好萊塢最意氣風發的專業經理人。他掌舵的MCA曾是整個星球上規模最大的經紀公司，同時兼營出版、唱片（也就是日後我們熟悉的環球音樂【Universal Music】）、電視和電影的製作發行（也就是我們現在熟悉的環球影業）。這時候他和他的

師父李維・瓦瑟曼正忙著起用喬治・盧卡斯（George Lucas，一九七三年的《美國風情畫》〔*American Graffiti*〕）、史蒂芬・史匹柏（一九七五年的《大白鯊》）等年輕創作者徹底顛覆好萊塢的遊戲規則。

充滿遠見的希恩伯格早已預見家庭娛樂市場的潛力，認為終有一天電影的最大市場會在客廳而非電影院裡。MCA因此早就連續投入數百萬美元研發費用，跟這時候還沒有完全衰敗的美國無線電公司（RCA）共同競爭雷射影音光碟的技術研發。

雖然光碟片不論畫質、成本、保存年限都比錄影帶／錄影機更有競爭力（二十年後才問世的DVD會證明這件事），而且不具有好萊塢害怕的錄影拷貝功能，然而不妙的是MCA這套名為DiscoVision的雷射影音光碟系統根本還沒有準備好上市。內容行業起家的MCA不像RCA有自己的硬體部門可以投入生產機器，因此他們還必須一家一家說服硬體廠商一起來生產光碟播放器，才有機會讓這個新的規格成為世界主流。

半路殺出的Betamax錄影機將會扼殺DiscoVision的生路。MCA總裁希恩伯格闔上信的一剎那立刻知道他必須做什麼——

Betamax必須死。

突襲盛田昭夫的第二隻手

收到廣告公司來信的一個星期之後，MCA總裁希恩伯格組織了一場鴻門宴。

他帶著師父兼MCA董事長瓦瑟曼移駕紐約拜訪索尼的美國分公司，並在會後的晚宴之中當面向索尼的社長盛田昭夫和索尼美國分公司總裁Harvey Schein提出合作的要約：

請求索尼加入DiscoVision光碟播放器的生產。

盛田昭夫明知跳下去生產DiscoVision播放器將會影響自家產品Betamax的市場機會，然而他基於善意互信仍明確承諾美國人說索尼會認真評估加入DiscoVision陣營。

讓盛田昭夫措手不及的是這兩位美國客人緊接著丟上桌的議題：

他們拿出律師事先準備好的文件，警告盛田昭夫說Betamax的使用和生產製造都構成侵權行為，並恫嚇索尼如果不立刻懸崖勒馬的話將會被MCA告上法庭。

記者詹姆斯・拉德納（James Lardner）在一九八七年出版的《Fast Forward: Hollywood, the Japanese, and the Onslaught of the VCR》一書中，透過當事人訪談還原了這場好萊塢鴻門宴的真實過程：

「日本人的商場文化是當我們跟你握手的時候，絕對不會在同一時間用另外一隻手襲擊你。」盛田昭夫耐著性子當面告訴美國人說他絕對無法跟MCA一邊談合作、一邊打官司。

另一方面他也苦口婆心地強調錄影帶只是在替未來將更成熟的技術——影音光碟——開路，

絕對不會殺死光碟的市場機會。

盛田昭夫已經是那個世代的日本企業領導人中最國際化、最頻繁跟外國人往來的社長。

但紐約的這一夜他誤判了同桌兩位美國人的好訟程度，因此會後仍一再跟下屬拍胸脯保證說他相信MCA絕不會動用司法手段來威嚇自己的合作夥伴。

一九七六年十一月十一日週四下午，MCA以旗下的製片廠環球影業的名義，偕同另外一家同意聯名提告的好萊塢片廠迪士尼（Disney），正式在洛杉磯法院遞狀控告索尼（和索尼僱用的紐約廣告公司DDB）。索尼美國分公司總裁Harvey Schein經過幾個小時馬拉松會議的沙盤推演，正式在日本時間週六清晨打電話向才剛起床的索尼社長盛田昭夫報告這個如同珍珠港事變一般的消息。

Harvey Schein回顧他家社長在電話那端的第一個反應：

「他似乎在電話的那一頭陷入哽咽失語的狀態。」

二、錄影帶大圍捕：波士頓絞殺手與黃道帶殺手參戰！

［You Wouldn't Steal a Car!］

全世界影迷都熟悉的這句 DVD 警語是足以列入公共溝通教科書的公關金句。美國電影協會善用了好萊塢自己的說故事專長，成功地把「網路下載」與「偷車」永久畫上等號，讓這個聳動比喻深入好幾個世代消費者的腦海，持久不去。

這一句宣傳語是好萊塢傳奇人物 MPAA 主席傑克‧瓦倫蒂（Jack Valenti）正式退休前幾個星期的收山之作。

瓦倫蒂是以凌厲口才和生動比喻見長的美國政治遊說專家，一生中替好萊塢征戰多場經典戰役，留下數不清的傳世名句。其中最經典的一役正是他一九八二年憑著一張犀利的嘴替好萊塢圍捕錄影帶／錄影機生產者索尼的故事：

被總統轟出白宮的電影大亨

一九六六年 MCA 創辦人瓦瑟曼代表整個好萊塢前往白宮，向當時的美國總統提出一個大膽的提議：挖角他的幕僚接任 MPAA 主席職務。

瓦瑟曼同時是前後任美國總統甘迺迪（John F. Kennedy）和詹森（Lyndon Johnson）的好朋友。即便如此，被《紐約時報》稱作好萊塢最後一個電影大亨的他仍被詹森總統毫不留情地轟出白宮。

總統大人之所以勃然大怒，是因為被點名挖角的人選是他一直以來最器重的心腹瓦倫蒂。一九六三年甘迺迪總統在達拉斯遇刺的時候，瓦倫蒂就在後方不遠處的另一部車子裡；隨後詹森在空軍一號上緊急宣誓繼位時，瓦倫蒂也站在新任總統的身後不遠處；接下來詹森總統生涯最重要的幾場演說，瓦倫蒂都是負責最後一關潤稿工作的文膽。詹森覺得自己不能沒有他。

在此同時，詹森總統也心知肚明美國政府的微薄薪資與這些一流人才的超凡能力並不相當，而瓦倫蒂確實也很需要這個政治遊說圈數一數二高薪的新工作。另一方面，詹森更知道他政治盟友兼好萊塢募款人瓦瑟曼也迫切需要一個熟悉政治生態的新面孔在華府繼續替好萊塢代言。

幾天後，終於想通的詹森總統親自撥電話給瓦瑟曼，表示白宮願意放人。

瓦倫蒂最終成為好萊塢百年歷史中最成功的MPAA主席之一，地位之重要直逼第一任主席威廉·海斯（William Hays）。

同樣是在公職任內經總統同意放人的威廉·海斯，任內的最大政績是催生了好萊塢道德自律規則海斯法典（Hays Code）。而從總統幕僚轉任的瓦倫蒂則是在任內遇上了一九六〇年代的性解放運動和一九七〇年代成人電影院興起，並以MPAA主導的民間電影分級制度再度擋下了新一波電影審查的政治運動。正是這兩位政治界出身的好萊塢代言人，使美國繼續保持紀錄成為世界上少數沒有政府主導電影審查制度的國家。

然而瓦倫蒂將近四十年的MPAA主席生涯中，最讓人津津樂道（或惡名昭彰）的還是他代表好萊塢緊咬各種盜版威脅的好鬥難纏。

他的主席辦公室被比作好萊塢的國務院。每當好萊塢有任何需要，他就會組織政治遊說大軍替好萊塢四處征戰：比如他協助迪士尼不斷修法延長著作權的年限，甚至留下這句經典發言紀錄──他主張著作權年限應該是「永遠再減一天」（forever minus a day），而減一天的理由是「永遠」的社會觀感不佳；又比如協助好萊塢強勢主導《數位千禧年著作權法》（DMCA）立法過程，以好萊塢的「反恐戰爭」比喻這次針對網路下載的大陣仗政治動員。

既然是最後一位好萊塢大亨、MCA創辦人瓦瑟曼親自出馬向總統挖角而來，日後好萊塢有難時，MPAA主席瓦倫蒂自然會全副武裝地出來幫忙圍事……

Who You Gonna Call? Jack Valenti!

一九七六年MCA以旗下的電影片廠環球影業的名義，偕同迪士尼控告索尼輸入日本的Betamax錄影機涉及侵犯著作權。

為了確保一舉得勝並盡速將Betamax趕出美國市場，MCA的律師做好了萬全準備：

因為賣機器的索尼並非拷貝行為的行為人，MCA知道他們必須找出真正使用錄影機拷貝節目的人當成共同被告，以免被法院認定欠缺被害事實。他們的律師因此出動私家偵探在正好有MCA節目播出的時段去各大電器行臥底，當場誘騙店員示範側錄電視節目的功能。倒楣的店員一按下錄影鍵，隨即就會變成索尼的共同被告。為了湊足被告人數，律師甚至還說服了自己的另一個客戶同意以Betamax個人使用者的名義來「演出」被告的角色，當庭「承認」自己的拷貝犯行（MCA當然不會對這位假被告求償）。

然而MCA速戰速決的願望終究落空了，整個Betamax侵權官司最後纏訟長達九年之久。我們因而必須使用錄影機的快轉功能將時間向前推進到提告後的第七年，也就是一九八二年。

一九八二年的時候Betamax錄影機和稍晚進入市場的另一個規格VHS錄影機已經在美國狂銷五百萬臺。雖然最終判決還沒出爐，但MCA那個全面圍堵錄影機的夢想已經幾乎不可能達成。事實上他們大張旗鼓的司法大戲甚至被後世認為間接導致錄影機和錄影帶在美國

大賣，因為還沒買錄影機的美國人看了新聞之後反而趕緊手刀去買，而已經買錄影機的則是開始大量囤積空白錄影帶，生怕訴訟結果出來之後會永久斷貨。

接著劇情急轉直下，一九八二年好萊塢突然迎來天上掉下來的勝利──

二審法院美國聯邦第九巡迴上訴法院決定推翻原本判定索尼勝訴的第一審判決，認為 Betamax 錄影機確實涉及侵犯著作權。環球和迪士尼終於在遞狀控告的整整七年後獲得夢寐以求的勝訴判決。

但這個遲來的勝利幾乎立刻吞噬了好萊塢自己。

由於片廠連續幾年大動作反錄影帶，使索尼敗訴的新聞傳播得更快、更遠，激起更多用戶的激烈情緒反應。七年前片廠剛剛提告的時候對抗的是可能全美不到三萬臺錄影機的使用者，如今他們對抗的已經變成數量可觀的五百萬美國家庭。

群起激憤的社會情緒變成了這場司法劇的第二幕高潮戲⋯⋯

華盛頓郵報的電視評論員同時用上《一九八四》和《星際大戰》（*Star Wars*）的雙重眼，在文章中描繪老大哥如何以風暴兵一般的武力侵入一般民眾家庭，查緝是否有人正在用錄影機側錄電視節目；美國國會議員也搶著承接這五百萬錄影機用戶的憤怒情緒，爭相在國會提出法案以便白紙黑字保障美國人用錄影機側錄電視節目的合法權力。

手腳最快的北維吉尼亞州共和黨眾議員史丹佛・帕里斯（Stanford Parris）甚至只花一個小時起草法案（其實從頭到尾只寫了一個句子），並在二十四小時內以破紀錄的速度將法案

送進國會議程。

好萊塢片廠總算覺得大事不妙，發現到他們跟錄影機的持久抗戰已經踩入危險的深水區。萬一任何一個法案版本在國會過關，他們等於白白花了七年時間和數百萬訴訟費把自己逼進了更糟糕的處境。

If there's something weird and it doesn't look good,

Who you gonna call?

波士頓絞殺手之於美國良家婦女

「我此生非常榮幸可以同時跨足世界上最美妙的兩種事務──政治和電影。」

<div align="right">

──傑克・瓦倫蒂

</div>

一九八二年四月十二日ＭＰＡＡ主席瓦倫蒂親自登臺，為好萊塢演出了一場充滿電影戲劇性和政治聳動性的大戲。他以好萊塢等級的排場，協同大明星克林・伊斯威特（Clint Eastwood）出席美國眾議院司法委員會在洛杉磯舉辦的聽證會，企圖扭轉對好萊塢不利的社會氣氛。

克林・伊斯威特的「選角」是一步出其不意的好棋。伊斯威特才剛因根據轟動美國社會的黃道帶殺手事件改編的《緊急追捕令》（Dirty Harry）系列電影，重登表演事業高峰。這

位耿直寡言的硬漢可能沒辦法伶牙俐齒地和國會議員辯論政策，但他的明星魅力足以分散眾人的注意力，並讓支持Betamax的美國人感知到自己正在跟這樣萬民擁戴的美國硬漢公然為敵。聽證會主席甚至才剛宣佈會議開始，就立刻被擾亂搞錯發言順序，誤傳喚伊斯威特第一個上臺作證。

混淆注意力的煙霧彈之外，ＭＰＡＡ主席瓦倫蒂火光四射的發言才是真正有殺傷力的武器⋯

瓦倫蒂深知大眾根本不可能聽懂本案涉及的複雜著作權法議題，因此嫻熟法律的他刻意擺出無辜小綿羊的姿態，強調法律之類的高深學問我是不懂啦但這怎麼可能會合法。

他的主要辯論策略是刻意跳過細節、簡化有利自己的邏輯、抹黑對手於無形之間。比如他自己明明就是整個華府薪資最高的遊說團體領袖之一，卻一再把其他支持索尼的人稱之為「政治說客」，順便將提出側錄節目法案的議員描繪成投機主義者和妥協主義者。

就像世界上所有卑鄙的政治人物，瓦倫蒂的致勝祕訣是訴諸民族主義的情緒，將單純的商業衝突升級為美日之間的民族對決。他用數據提醒眾人日本已經對美國造成大量逆差，包含Betamax在內的各種Made in Japan產品正在大賺美國人的錢，而另一方面好萊塢電影卻正在賠錢。

賠錢一事是狡猾無比的論點，因為好萊塢電影的常態原本就是賠錢機率大於賺錢，只是其中一部賺的錢將會彌補連續多部的損失，並開始讓片廠真正營利。

更卑鄙的是，瓦倫蒂一再形塑「日本入侵美國本土」的畫面，指出VCR錄影機的大浪已經登上美國人的海岸，馬上就要活活吞食美國最重要的經濟資產──電影。他說不像晶片、汽車或是其他電器，電影是目前唯一日本人還無法複製美國經驗的產品。如果國會決定袖手旁觀而不出手保護美國自己的產業免於受到日本人的攻擊，好萊塢將不排除將整個工業鏈搬去其他國家。

聽證會的最高潮，讓這位好萊塢超級說客名留青史的超級金句終於華麗登場：

「他們說VCR是美國電影業最好的朋友。我要在此告訴各位：VCR之於美國電影業和美國大眾，就像波士頓絞殺手（姦殺十三人的著名連續殺人犯）之於在家中獨處的每位美國婦女。」

MPAA因此成功挾持了這場廣受矚目的聽證會，再度以「善良婦女遭突襲姦殺」的聳動比喻，讓美國大眾對錄影機留下了恐怖的心理連結。原本像羔羊般溫馴無害的錄影機使用者，從這一天起必須被迫換上漢尼拔‧萊克特（Hannibal Lecter）或是黃道帶殺手之類連續殺人狂的自我認同，開始過著法外之徒的日子。

直到兩年後美國最高法院對Betamax案做出的三審判決終於趕來救贖……

三、開啟拷貝宇宙的終極判決：索尼v.環球影業

就像是租到忘記倒帶的錄影帶，回顧歷史的過程中我們經常一不小心就先被劇透故事的結局，才往前看到發展歷程。

雖然我們已經知道了美國最高法院一九八四年的歷史性判決 Sony Corp. of America v. Universal City Studios, Inc. 會扭轉電影業、唱片業和後世其他科技創新的命運，不過還是要倒帶回去看整個訴訟的來龍去脈，才有機會發現這段歷史之中還暗藏了一個充滿奈・沙馬蘭（M. Night Shyamalan，《靈異第六感》〔The Sixth Sense〕導演）風格的結尾大逆轉。

拷貝還是不拷貝，這是個問題

藤子・F・不二雄的《哆啦A夢》宇宙中有一個神奇道具叫做「時光拷貝機」，可以幫

故事主人翁大雄無限制地拷貝曾出現在某個時間點的某個物體。

《哆啦A夢》中的拷貝事件很快就走向《七夜怪談》的警世寓意：

大雄幫媽媽拷貝了太多壞掉的珍珠項鍊，讓爸爸媽媽因為這些珍珠項鍊到底從哪兒來而大吵一架。此外大雄還因為操作失誤，不小心拷貝了正在路邊尿尿的胖虎，讓這個分身在外頭的街上無止盡地隨地便溺直到世界末日。

內容產業長期以來抱持著類似的信念：拷貝必須受到嚴格管控，因為失控的拷貝會導致市場秩序的崩解。

錄影機並不是今日拷貝文化的開端。攝影機翻拍之於藝術畫作、影印機影印之於印刷出版品、錄音機轉錄之於唱片，早在錄影帶之前我們已沉迷於「拷貝」超過百年。

美國法院透過判例建立了一種「間接侵權責任」（secondary liability）的法律觀點，認為引誘、促成或實質幫助他人進行侵權行為者，雖然並非侵權行為的直接行為人，但仍然對侵權有間接責任。不過權利人如果無法證明拷貝行為造成的真正損失，有可能使昂貴的訴訟費血本無歸，所以即便拷貝這件事已經存在這麼久遠，實際上很少有權利人選擇向製造攝影機、影印機或是錄音機的廠商追訴他們的間接侵權責任。

一九七六年在美國開賣的Betamax錄影機最終觸發了法律上的第一次拷貝大戰，讓環球影業和迪士尼將索尼這家日本家電大廠告上法院。這個時間點正好撞上專門播放院線電影的HBO電視臺崛起，好萊塢因此擔憂觀眾得到這個拷貝神器之後可能像大雄一樣浮濫地拷貝

（側錄）HBO上的電影，將使電影市場的秩序崩解。

除了踩到拷貝大忌之外，錄影機引發好萊塢激烈反彈的另一個重要理由，是它輕率地改變了電視內容消費的權力結構，免費奉送消費者「跳過電視廣告」的巨大權力。

從全面禁用到課徵特別稅

跳過廣告不是只傷到電視臺嗎？干拍電影的人什麼事？

好萊塢曾經像日後看待Netflix威脅一樣看待電視產業。為了避免再也沒人買票看電影，他們甚至強力運作遊說，向美國政府主張電視頻道執照應該比照電影院採用「向收費者收取單次觀看費用」的方式營利，而非免費提供訊號給民眾吃到飽。不過美國和後續仿效美國政策的各國政府都還是採用「免費觀看＋插入廣告」的商業模式設定，來發放無線電視臺執照。

按道理說，觀眾跳過廣告只會損及廣告主的廣告效益並減損電視臺日後的廣告收益。然而好萊塢早在電視產業成熟沒多久，就先後放下去跳不去當電視節目供應商，所以電視臺的損失也會是他們的損失。除了賣片給電視臺播之外，許多片廠同時也跨足電視製作替電視臺拍攝節目。比如在影迷的認知中，環球影業是一家電影片廠，但實際上他們不僅製作電視節目，甚至還替Netflix打工（比如Netflix的《雨傘學院》〔The Umbrella Academy〕就是環球製作的節目）。

環球影業和母公司ＭＣＡ集團認為錄影機的跳過廣告功能將會損害他們從電視臺賺到的授權收入，理由是電視臺的節目賺得少，就會裁減向環球購買內容授權和訂購節目的費用。

這個萬惡的拷貝機必須立刻被收回哆啦Ａ夢的四次元口袋裡。

不過由於對抗錄影機的訴訟曠日廢時，錄影機的滲透率已經從一九七六年提告之初的全美十分之一的家庭都已經買了這臺機器，要法院同意將機器收回四次元口袋就變成癡心妄想。

美三萬臺快速演進到一九八四年底即將超越九百五十萬臺（根據索尼的律師推估）。一旦全

因此好萊塢其實已準備好備案：他們主張如果不能禁售錄影機，至少應該像空白錄音帶那樣對空白錄影帶和具備錄影功能的錄影機課徵特別版權費，不論購買者有沒有真的拿去拷貝都必須先付固定費用給內容生產者補償他們的潛在損失。

一九八四年參與本案判決的九位美國最高法院大法官可能不一定意識到他們接下來對「拷貝」切下的這一刀，將對二十一世紀後的我們產生多麼重大的影響……

此時此刻，我們拿起iPhone滑手機的時候可能每一分鐘都在「拷貝」。我們在Facebook轉載別人的社群發文、從Instagram儲存陌生人的照片、用email轉寄工作夥伴發來的檔案、將Whatsapp或Line上收到的影片存下來之後再使用Airplay投放到電視螢幕上。如果一九八四年美國最高法院對這臺日本神奇拷貝機做出更嚴格的法律限制，以上種種涉及到「拷貝」的二十一世紀網路工具（正好幾乎都是美國公司產品），將受到美國法律重重緊箍咒的限制（比如強制加密、身分認證和課徵版權費等），甚至會因為限制太多、無法合乎經濟效益而自

始就不存在。

令人心驚膽跳的是依據多年後解密的法院檔案顯示，這樣的平行宇宙真的差一點就變成現實……

以一擋八的少數意見法官

根據日後公開的檔案記錄，九位美國大法官在第一次言詞辯論之後的假投票中至少有五位投票贊成維持二審判決，判定索尼的 Betamax 錄影機產品涉及侵權。其他法官雖有不同意見，但只有大法官約翰・保羅・史蒂文斯（John Paul Stevens）孤零零的一人堅決認為美國著作權法並未禁止個人用途的拷貝行為而索尼應該勝訴。

這位以一擋八的大法官在會後立刻提筆撰寫名為〈不同意見書〉（dissenting opinion）的法律文件。〈不同意見書〉原本頂多只有學術討論的功能，並不是主文判決的一部分，更沒有判決先例的拘束力。也就是說大法官史蒂文斯發文支持錄影機實際上對索尼而言只有安慰的效果，並不會有任何法律效力。

然而判決發佈的那一天，劇情突然急轉直下⋯

史蒂文斯一人署名的〈不同意見書〉卻大逆轉地變成了美國最高法院多數意見的判決主文。

並不是史蒂文斯大法官突然學會了絕地武士之類的說服魔法，而是半路殺出另外一位好

萊塢人物使出了說服術。

廣受美國家庭喜愛的兒童節目主持人費雷德・羅傑斯（Fred Rogers，湯姆・漢克斯〔Tom Hanks〕在《知音時間》〔A Beautiful Day in the Neighborhood〕中扮演的真實人物）以證人的身分在法庭上的陳述，扭轉了纏訟八年的訴訟案結果：

「我向來很不認同讓別人來替你安排看什麼節目。我的整個電視生涯都在傳播一個理念：你自己就是最要緊的人物，你有能力做出各種健康的決定。我因此認為任何一種讓人用更健康的方式掌控自己生活的工具都是無比重要的。」羅傑斯先生這麼說。

美國最高法院因此在多數判決中引述了羅傑斯的證詞，支持這種賦予使用者「時間平移」魔法的神奇道具是著作權的合理使用範圍，只是讓消費者擁有自己選擇收看時間的工具，並不構成對於著作權人的權利侵害。

日本人因此在美國的法院中贏得了第一次拷貝大戰。

一紙判決開啟的拷貝（胖虎）宇宙

「再也沒有人可以對付那些家庭拷貝犯（home taper）了！」MPAA主席瓦倫蒂以他一貫戲劇性的悲痛口吻評論Betamax判決。

電影業的激烈情緒反應來自於一九七八年到一九八二年之間全美票房連續多年的不斷下

滑。瓦倫蒂和眾多好萊塢片廠主管始終將電影票房的下滑歸因於錄影機導致的盜版。實際上引發史上第一波電玩熱潮的《太空侵略者》（Space Invaders）也對於此次電影票房的萎縮貢獻良多。

而且美國電影協會在訴訟過程中刻意隱藏了另一個正在進展中的重要事實：各片廠來自錄影帶的營收快速攀升，如果不是他們一開始非常膽怯地將零售價格訂在非常不合理的高單價，來自錄影帶的營收甚至會成長得更快、更高。

和捷克導演米洛斯·福曼（Milos Forman）長期合作的美國名製片索爾·贊恩斯（Saul Zaentz，《阿瑪迪斯》）當年曾力排眾議地預言錄影帶終究會替整個產業帶來更多影迷，理由是：「錄影帶其實使更多人對電影產生興趣並開始真正討論一部電影。」

果然 Betamax 案的判決出爐三年後，北美電影市場真的開始隨著錄影帶市場的倍數成長而觸底反彈，票房數字年年攀升。就像後來的「萬惡」網際網路一樣，錄影帶不僅沒有摧毀電影產業，反而像 Netflix 那樣替內容產業的營收來源增加了另一條巨大的水管。

這條完全由你的遙控器操控的水管才是名符其實的 You-Tube。

除了讓好萊塢財源廣進之外，Betamax 案更庇護了後世各種有「拷貝」能力的電子產品和網路科技，讓「拷貝」這個動作被第一次合法解鎖……

如果沒有 Betamax 案判決，網際網路很可能不會是今天的網際網路。因為權利人可能透過司法和立法給予重重拷貝限制，不僅 YouTube、Facebook、Instagram、Spotify 和 Netflix 可

能自始不存在，最終可能根本沒有人會上網際網路。網際網路可能永遠停留在一九八○年代

那種專屬政府機關、研究機構和工業使用的專業技術。

就像電視臺使用的磁帶錄影系統 U-matic 永遠不會變成 Betamax 一樣，網際網路的神力原

本可能被牢牢封印，永遠不會變成如今的大眾媒介。

不過隨著時間的過去，一九八四年 Betamax 案的神力也在慢慢消退。後來受到非法拷貝

傷害最重的唱片業做到了好萊塢沒做到的事，成功遊說國會立法，對包含空白光碟片和各種

有錄音功能的裝置課徵一定比例拷貝稅。

雖然後來的 MP3 播放器逃過了唱片業的司法圍攻，但最終 P2P 下載技術終於被唱片

業正式攻破，讓 Betamax 案的防護罩完全失效。

版權方和拷貝方的最後一次交戰是一九九八年美國國會通過的《數位千禧年著作權

法》。由於美國的政治和經濟影響力無遠弗屆，該法的效力範圍深及世界各個角落，等於是

一部定義了數位時代網路權利義務的萬國數位憲法。而在最終通過的《數位千禧年著作權法》

中，立法者一方面白紙黑字地重申了 Betamax 案中關於「時間平移」的權利確實存在，讓消

費者正式取得法定權利可以在家自行拷貝。但另一方面，也配合權利人的遊說訴求建立了一

整套防盜版機制的法律配套，用緊箍咒框限住拷貝的魔法範圍。

如今，拷貝還是不拷貝，仍是個問題。

筆記

索尼的錄影帶格式 Betamax 打贏了這場由好萊塢片廠迪士尼和 MCA 旗下的環球影業提起的侵權訴訟，但同一時間 Betamax 的市佔率已經被更便宜、更受歡迎的 VHS 格式快速侵蝕，最終輸掉整個市場。

不過就像所有曾不可一世的實體媒介格式，至少 Betamax 曾經光榮地壓倒其他對手，在一定期間之內成為地表上最受歡迎的實體媒介。而完全被 Betamax 遮蔽的是大舉提告的 MCA 自己當時正在研發的數位光碟格式 DiscoVision。

等到 DiscoVision 真正上市的時候，錄影機早已完全擄獲美國大眾的心。作為一個出生得太早、還不夠成熟的數位光碟格式，DiscoVision 沒有變成日後的 DVD。它從來沒有在美國真正普及，也沒有打入太多國家的家用市場。有趣的是，不熟悉這個名字的臺灣人卻曾經是世界上少數擁抱這個格式的國家。理由是 DiscoVision 光碟成功打入了我們的鄰國——日本，最後又出口大量光碟片到臺灣，成為臺灣人當時獲得高品質外語電影的重要（灰色）管道，同時也是臺灣市場流通的盜版錄影帶的拷貝源頭。

你之所以沒有聽過DiscoVision這個名字，是因為當時他們在亞洲市場換了一個比較容易讓亞洲人記得的暱稱：LD。

第 3 章

春色滿園關不住
色情錄影帶的科技前緣冒險

飄洋過海來臺的盜版色情錄影帶（葉郎收藏）
在百視達等連鎖品牌出現之前，幾乎每一家錄影帶店都有這樣一個充滿禁忌氣味的小房間。那個房間裡的色情錄影帶或許粗製濫造，或許違背法令，甚至可能剝削表演者。然而，不能抹滅的事實是，色情內容每每都是新媒體科技普及的最大推手。

引言

性慾就像食慾一樣是人類求生的本能。從為了活下來而吃的起點開始，我們用盡了手邊拿得到的各種新工具和新技術，創造上下數千年一點都不無聊的飲食文化。當前那些操作難度堪比駕駛潛水艇一樣複雜的水波爐，或是奇幻製程有如生產一枚核彈般難以想像的分子料理就是最好的明證。

因此早在 Amazon 和 eBay 開門營業之前，色情工業就已經發展線上金流機制來服務那些不好意思前往實體店面購買色情產品的客人；早在 YouTube 和 Netflix 運用寬頻網路飛快地傳輸節目之前，色情工業老早就大無畏地嘗試還不完全成熟的網路技術傳輸色情影片；色情交友服務 FriendFinder 則是 Tinder 之類交友軟體和 Facebook 之類社群服務的祖師爺。也就是說馬克・祖克柏（Mark Zuckerberg）還在念小學的時候，早就有人打造了照片交友的社群平臺，讓這些不正經的男人對別人的長相指指點點。

色情工業的生產者和消費者一直以來都是科技最前緣的冒險家。錄影帶則是他們在網際網路之前最驚心動魄的一次冒險。

一、ＡＶ帝王：誰有權定義色情的邊界

如果 Netflix 影集《ＡＶ帝王》（《全裸監督》）故事中的英雄是色情影片導演村西透，那麼反派應該就是日本五大色情片廠所掌控的「日本錄像倫理協會」（日本ビデオ倫理協会），也就是傳說中的「錄倫」（ビデ倫）。

一九七〇年代成立的錄倫負責代替日本官方以「民間自律」名義對錄影帶做內容審查。由於日本警方對於通過錄倫審查的色情錄影帶絕少提出質疑，也因此這個民間組織形同掌握了日本國境內「何為猥褻」的最終定義權，甚至也主宰了消費日本ＡＶ的鄰近國家消費者（比如臺灣人）接下來四十年的色情消費風向。

他們的權力從何來？正是一九七五年從天外飛來的新科技──錄影帶。

電影發明未滿週歲就被盯上

古騰堡印刷術發明之後到第一本色情小說《芬妮希爾》(*Fanny Hill: Memoirs of a Woman of Pleasure*) 印刷出來花了將近三百年；一八三九年被發明的蓋爾銀版攝影法距離我們能追溯到的最古老性愛照片則只相隔了十七年；一八四三年改良的輪轉印刷術開始使用蒸氣引擎來推動之後，同樣沒多久就開創了低俗露骨的大眾雜誌市場大爆發。

回到我們更親切的媒介——電影——身上，猜猜看電影這個新科技誕生之後，要隔多久才被用來拍攝色情影片？

三年？五年？十年？

這個問題雖然相對錯綜複雜一點，但答案還是短得超乎你想像。

電影的發明過程，原本就是一場愛迪生和他專利範圍外的歐洲地區對手之間難分難解的追逐戰。如果姑且以盧米埃兄弟 (Lumière Brothers) 在巴黎咖啡館放映《工人離開里昂的盧米埃工廠》(*La Sortie de l'Usine Lumière à Lyon*) 等一連串短片的一八九五年十二月二十八日當成電影的誕生日，第一部色情電影的誕生則根本花不到一年的時間。

愛迪生的得力助手威廉·迪克森 (William Dickson) 脫離愛迪生公司單飛之後，另外又開發了一套非常接近愛迪生的電影原型機「活動電影放映機」(Kinetograph) 的單人觀看系統，取名為「妙透鏡」(Mutoscope)。迪克森同時還拍攝了多部脫衣偷窺秀的短片，搭著機器

一起出售。這些短片問世的時間點可能還比盧米埃兄弟第一次公開放映電影的時間還早了幾個月。不過因為它的技術形式上還接近手翻書的原始形態，而距離日後的電影規格還非常遙遠，我們姑且將這些影片排除在「色情電影祖師爺」的候選人資格之外。

嚴格定義下的第一部色情電影，出自法國製片歐仁・皮魯（Eugène Pirou）和導演艾伯特・基爾什內（Albert Kirchner，使用化名Léar）之手。這部名為《洞房夜新娘》（Le coucher de la mariée）的七分鐘影片改編自當時巴黎最紅的同名舞臺劇演出。目前保存於法國電影館的前兩分鐘片段之中，女主角基本上只做了脫衣服這麼一件事。由於影片保存狀況不佳，我們永遠無法得知剩下的五分多鐘影片中新郎新娘是否真有進一步發展，抑或者這位巴黎時尚仕女的穿戴配件真的多到花七分鐘都還脫不完。

脫完也好，沒脫完也罷，一八九六年底首映的短片《洞房夜新娘》終在法國引發熱烈迴響，並正式拉起了色情電影工業的大幕。

觀眾說「要有光」，就有了光。

不過色情電影在美國的起跑點則有稍微不一樣的社會反應。就在法國公映電影史上第一部色情電影《洞房夜新娘》的同一年，愛迪生也在他剛蓋好的美國電影史上第一個攝影棚愛迪生工作室（Edison Studios）中拍攝了一部名為《親吻》（The Kiss）的十八秒短片。在當時基督宗教信仰氣氛濃厚的美國社會中，大庭廣眾接吻可能都會受到拘捕了，更別提愛迪生這十八秒長的男女親吻鏡頭會引發多大的噓聲。

果然該片放映之後立刻招來保守人士爭相向羅馬天主教教會請求介入這敗壞風俗的新娛樂形式，並產生影史第一波電影審查的倡議行動。因此一八九六年不僅是色情電影元年，同時也是色情電影開始被以「猥褻」名義圍堵的元年。

當年被冠上「新媒體」（New Media）稱謂的這個新科技，這時候甚至還未滿週歲。

猥褻只可意會不可言傳

「如果不知道什麼樣的性資訊和性言論，足以引起一般人羞恥感或厭惡感而會侵害性道德感情並有礙社會風化，則不可能知道什麼樣的性資訊和性言論是猥褻資訊。」

二○○六年臺灣的大法官許玉秀為了晶晶書店販售情色刊物的猥褻出版品訴訟，在大法官釋字六一七號的不同意見書中力戰多數意見替猥褻框下的邊界：「猥褻的概念，顯然欠缺法明確性，因為從釋字第四○七號解釋至今，何謂侵害性的道德感情和有礙社會風化，從來沒有清晰過。」

眼尖的影迷可能會在這份關於猥褻定義的臺灣司法文件之中找到《烈火情人》（Damage）的導演路易．馬盧（Louis Malle）隱身在其中的蛛絲馬跡：

一九五九年底美國俄亥俄州克利夫蘭高地的一家電影院正在放映路易．馬盧剛剛獲得威尼斯影展評審團特別獎的電影《虐戀》（Les amants）。散場之後原本坐在觀眾席的當地警長

和檢察官突然站起來以猥褻罪名逮捕了電影院的老闆，並當場扣押了這部電影的膠卷。該案歷經五年的纏訟，一路激辯至美國聯邦最高法院。雙方律師都急切地逼迫法院替何為猥褻畫下一刀兩斷的邊界線。

最後大法官波特・斯圖爾特（Potter Stewart）在這個判決 Jacobellis v. Ohio 的協同意見書之中，四兩撥千金地回答「何為猥褻」這個大哉問（判決中的用語是「露骨色情」，hard-core pornography），留下這句有說等於沒說卻影響深遠的「影評」：

「我看到的時候就會知道（是不是猥褻），而本案所涉電影並不是。」（I know it when I see it, and the motion picture involved in this case is not that.）

從歷史的角度往回看，「I know it when I see it」這句「只可意會不可言傳」的廢話雖然乍看之下什麼問題都不能解決，卻實質上透過猥褻定義的歸零和重設，大幅放寬了早先美國法院沿用自英國法院的「猥褻」判斷標準「希克林測試」（Hicklin test）。

原本的希克林測試，是以內容的任何部分有腐蝕或侵害那些思想上易受其影響，並可傳播至其手中的人即可定義為猥褻。而《虐戀》案創造的新判斷標準則不再只憑局部內容來判斷，使許多過去在希克林測試檢驗下會構成猥褻罪名的色情內容，從此得以改歸入言論自由的保障範圍內。

許玉秀大法官在釋字六一七號的不同意見書中，就引述美國大法官斯圖爾特用來評論路易・馬盧得獎電影《虐戀》的這句影評金句，並評論道：「（這句話的爭議）道盡所謂使一般

人感到羞恥或厭惡這個判斷標準多麼危險。」

美國或者臺灣的法庭混戰是一回事，日本人有更簡單粗暴的解法。

它的名字叫做錄倫。

錄倫：捍衛色情邊界的民間武力

色情電影在臺灣從來沒有合法存在空間，唯獨只有一九八○年代末有線電視合法化以後、一九九○年代末要求採用定址解碼器鎖碼之前，彩虹、星穎、新東寶頻道之類的成人電視頻道曾短暫合法存在了十年左右。

在《刑法》妨害風化罪章、《戒嚴法》、《出版法》和《電影檢查法》（後三部法令現已廢止）的天羅地網之下，解嚴之前的臺灣人能接觸色情電影的管道更只有為數不多的非法成人電影院和冰果室。前者是夾雜在合法電影之間偷偷抽換拷貝放映色情電影，後者則是私設小房間或是直接用電視機在冰果室裡穿插播放。尤其看似純情社交場所的冰果室，成為好幾個世代臺灣年輕人的性啟蒙，並在稍後成為行政院新聞局掃黃行動「順風專案」的重點查緝對象。

即便是臺灣人當年從地下管道看到的日本電影或是日本錄影帶，其實仍然都已經在日本經過映倫和錄倫兩大審查機構的把關，並被加上一塊又一塊馬賽克。

世界最著名的馬賽克工藝大師——映倫（映畫倫理委員會）成立於戰後以美國為首的同盟國軍事佔領時期，理所當然地挪用了美國國內的電影審查機制。

一九二二年好萊塢做了影響他們整個產業存亡的關鍵決策：他們決定延攬當時美國聯邦政府內閣成員、政治影響力深遠的美國郵政總局局長威廉·海斯來擔任ＭＰＡＡ美國電影協會的主席，用以對抗不斷要求政府介入敗德電影業的教會和婦女團體的壓力。海斯在任內創造（並悉心呵護）了鼎鼎大名的海斯法典製作守則和美國電影業的整套自律分級制度（也就是我們經常在好萊塢電影預告片看到由ＭＰＡＡ給予的分級標示）。日本片廠組成的映倫照抄了這一整套自律機制，而後來錄影帶問世之後錄倫又抄走了映倫的整套機制。

問題在於日本社會（和日本島之外的整個世界）對於性的態度不斷動態變化，錄倫和映倫卻數十年如一日地堅守凡是性器官必上馬賽克、即便一根（陰）毛也不能放過的世界最嚴格標準。

對於這種審查標準的僵化，體會最深的正是《ＡＶ帝王》的故事主人翁村西透本人。因為在傳統日本五大色情製片公司的體系之外自行創業，村西透一直在五大公司所掌握的錄倫之中受到各種排擠。村西透的鑽石映像涉入影片演出人員未成年而遭刑事調查的醜聞時，終於逮到機會的錄倫火速對村西透施以除名的嚴厲處分。

雖然錄倫只是一個民間組織，但他們的影響力深入色情錄影帶出租通路和上游的批發商，所以一旦村西透的鑽石映像被逐出錄倫，出租店和批發商就會停止買入他們家出品的錄

影帶，以免引來和錄倫有良好默契的警方關切查察。在快速膨脹的日本色情錄影帶市場中，這種處分完全是晴天霹靂。

Netflix沒有演到的歷史是：在放逐村西透的臨門一腳，錄倫突然緊急收手（收腳），撤回原本的處分。原來是因為掌控錄倫的五大公司之中，也有其他幾家公司涉入連續幾起未成演員的案件。為了避免處分到自家人，向來扮相強硬不阿的錄倫立刻毫無節操地放鬆執法標準。

王向華和邱愷欣兩位學者在《The Japanese Adult Video Industry》一書中評論這起事件，認為這證明了錄倫捍衛了幾十年的審查標準完全是出於排除外人進入市場的商業手段。錄倫幫日本人（和臺灣人）定義的猥褻邊界，到頭來根本無關社會風俗。

二、色情格式大戰：Video Killed the Porn Star

一九七〇年代，美國色情電影工業正在迎接第一部大規模上映的色情電影《深喉嚨》（Deep Throat）以及美國成人電影院的繁華盛世。太平洋的另一頭，日本的日活株式會社則利用借位的拍攝手法開始拍攝大量軟色情電影，並創造了一波日本粉紅色電影的熱潮。

天外飛來的隕石——Betamax 和 VHS 這兩種錄影帶的問世，幾乎在同一時間讓日本粉紅色電影和美國成人電影院中的成人電影從地球上滅絕。

《深喉嚨》和日本粉紅色電影的黃昏

錄影帶技術剛剛進入市場的時候，主打的機能並不是播放出廠時已預錄有內容的錄影帶，而是訴求讓消費者自行利用空白錄影帶錄下沒有時間看的電視節目，以便在其他時間利

用錄影機補看。

即便預錄節目的錄影帶看起來理所當然，但這時候不管是美國還是日本的電影業其實都還對錄影帶技術保持觀望態度。是大膽冒進的色情影片工業率先嘗試銷售預錄有色情影片的錄影帶，以行動和具體成果，向還帶有懷疑的信徒證明了預錄錄影帶就是內容產業的真理、道路和未來生計所在。

同一時間，好萊塢放映業（連鎖電影院）對錄影帶技術甚至抱持著充滿敵意的不信任態度，如同他們日後面對天外飛來的 Netflix 一樣。

反而是原本就屬於邊緣產業的成人電影院因為既有的危機意識，毅然決然加入了銷售色情錄影帶的行列。美國色情電影的市場本來就是這些成人電影院披荊斬棘地打開的，同時也讓信仰氣氛還很濃厚的美國社會慢慢接受色情電影的供給和消費者的存在。他們既然替色情錄影帶預熱了市場、提早養出一群願意借助娛樂產品滿足慾望的消費者，自然沒有不親手收成錄影帶市場的道理。

然而這也只是成人電影院在錄影帶全面統治地球之前最後一次閃耀的餘暉。錄影帶這個新科技注定要摧枯拉朽地全面翻新色情影片工業的組成樣貌。

錄放影機在一九七〇年代中期剛剛問世的時候，原本是富豪才買得起的昂貴玩具。然而殺得見血的規格大戰很快就觸發價格戰的廝殺，使更平價的錄影機在一九八〇年代迅速普及至大多數日本和美國家庭。經濟能力好一點的家庭家裡頭甚至開始出現第二套錄影機和電視。

第二套的登場是劇情開始快轉的重要時刻：

第一套錄影機和電視用在客廳的闔家觀賞，而可以拿來做「其他娛樂用途」的第二套設備隨即成為整個色情影片工業寄託未來的希望所在。

繼錄影帶之後，色情影片工業又迎來可以用錄影帶錄製的Camcorder家用攝影機所帶來的革命性便利。色情影片拍攝者不僅可以因此下省下昂貴的底片和膠卷沖印費用，還可以避免委外沖印過程中的法規風險。始終都在的猥褻罪名仍蟄伏在那裡虎視眈眈，而經手沖印的沖印廠很可能有舉報警方的義務和道德動機，讓這些色情產品還來不及問世就遭到刑事扣押。

錄影帶和Camcorder家用攝影機一起促成了色情錄影帶產量的大爆發，使色情錄影帶的市佔率終於與電影院放映的傳統色情電影出現死亡交差。有了更便利、更隱私的色情錄影帶，誰還願意拋頭露面地現身電影院裡頭消費色情電影？

成人電影院，Out！

快轉按鍵殺死了色情明星

二〇一二年之前，著名的色情工業盛會「成人娛樂博覽會」（AVN Adult Entertainment Expo）基本上是跟世界最大消費電子展CES同時舉辦，而且大多數時候甚至是直接在拉斯維加斯的同一個展覽館的不同展廳發生。後來兩個展覽因為每年互相撞期導致設備、人力和

空間租用的成本不斷攀升，才開始錯開舉辦時程。

錯開展期之前，前來參加CES的宅男可能在A展館買完最新視聽科技設備之後，轉身走進隔壁的B展館去買裝載在最新科技媒介上頭的色情影片產品。

這就是為什麼即便早期的錄影機售價高達一千美元，性慾仍驅動這些人勇往直前。色情內容的消費者永遠是最早嘗試新科技產品的一群。

甘願付出高代價的理由是錄影帶替他們帶來的千金難買的私密體驗。這是十九世紀電影發明以來，觀眾第一次可以如此大方簡便地在自己家裡獨自體驗色情電影，完全排除其他人眼光的注目。

接下來消費端的持續科技變革還包含錄影帶的質量（包含畫質、音質和可錄製的片長）年復一年升級改版，同時錄影機的售價則是年復一年往下調降。這些技術進展確保了錄影帶的壓倒性勝利。

然而最劇烈的變革，還是後來才開始跟著錄影機一起搭售的遙控器（是的，那時候遙控器是要額外花錢購買的付費工具）。觀眾一旦手握這代表無上權力的神器，每每一推入影帶就毫不遲疑地用遙控器快轉到動作高潮場面，完全跳過中間的所有表演。表演技能從此不再是演出色情影片的必備能力，願意在鏡頭前與他人發生性關係的任何人都有機會飛上枝頭成為色情影片的男女主角。

「快轉」神器帶來的新權力關係終於殺死了那些擅長表演的色情明星，並將色情產業史翻

向素人主導的新篇章。

色情明星，Out!

一九八〇年代錄影機價格終於翻過家家戶戶都買得起的最後一個價格門檻之後，美國色情影片工業就再也沒有產出任何一個色情明星。和他們一起從地球上消失的還包括成人電影院，以及像《深喉嚨》那樣帶有戲劇情節的美國色情電影。

就像同樣在一九八〇年代初滅絕的日本粉紅色電影一樣，色情明星、色情電影和成人電影院都曾以豐潤潮濕的性幻想陪伴無數觀眾的夜晚。當愛已成往事的時候，曾經風華絕代的她們也只能揮手下降、成為歷史。

流言終結者：Betamax 不是被色情害死的

除了殺死「色情明星」之外，盛行的說法是色情錄影帶也殺死了索尼的 Betamax 格式。

三不五時出現媒體報導說因為索尼缺乏遠見地禁止色情產業使用 Betamax 發行影片，才導致畫質和音質都不如人的 VHS 格式在錄影帶格式大戰之中打敗 Betamax 脫穎而出。

雖然色情電影確實在格式大戰中扮演要角，但上面這個說法與歷史事實不全然相符。

與日後的 HD DVD 對抗 Blu-ray 的格式大戰如出一轍，Betamax 對 VHS 的對抗大大地拖累了雙方的市場擴展速度。收藏電影的觀眾禁不起主流格式的不確定性。萬一他收藏的格式

在格式大戰之中落敗，他的所有收藏都將變成硬體孤兒，淪落為沒有任何機器可以播放的悲慘下場。所以歷史上每一次出現兩種以上勢均力敵的格式對抗，結果都是消費者產生猶豫，大大放慢接受新媒體科技產品的速度。

大無畏的色情產品消費者確實是最後替大家做出選擇的人。只是他們做出的選擇並不是只買VHS，而是兩種都買。小孩子才做選擇！

色情產品的消費實力基本上同時支撐住了兩種格式的市場，使它們一路纏鬥直到其中有一方慢慢勝出成為主流規格。

類似的狀況並沒有發生在日後HD DVD和Blu-ray陣營間那場鐵定是最後一次格式大戰上頭。沒等到色情影片出場營救這兩個實體媒介，網路色情早就在消費者遲疑該投靠HD DVD或是Blu-ray的空窗期期間侵吞蠶食整個色情市場，並親手替實體媒介歷史（可能）的最後一個章節畫下句點。

然而回顧歷史，在Betamax的極盛時期，色情錄影帶產品仍然是Betamax的預錄節目錄影帶市場的大宗。索尼雖然可以決定不要跟色情工業打交道，但他們並沒有辦法限制買走他們的生產機器的廠商將設備用於生產色情錄影帶，而市場上也並沒有買不到Betamax規格色情錄影帶的狀況。

可是一般消費者的行為表現，終究和大無畏的色情消費者有所差異。精打細算的他們並沒有兩種規格都買，而是買明顯比較便宜的VHS錄影機。VHS

錄影機因此慢慢地開始賣得比Betamax更多臺。家裡有了VHS機器就會拿來看VHS錄影帶，因此錄影帶零售或出租通路的VHS影帶需求也跟著提高，連帶促使批發商進更多VHS錄影帶、製造商生產更多VHS錄影帶。Betamax被捲入這個加速中的死亡螺旋，逐漸退居舞臺角落成為配角。

和都會傳說的情節不太一樣的史實是，Betamax並沒有立刻被打為輸家並退出市場。索尼仍打了一場光榮的戰爭持續佔有市場，只是市佔率從格式大戰上半場「足堪與VHS對抗」的狀態，慢慢過渡到下半場「微小但頑固地存在」的狀況。

Betamax甚至英勇地和VHS一直共存到錄影帶格式的統治地位完全禪讓給DVD的最後一夜。

色情錄影帶，Out!

三、性・謊言・素人色情錄影帶

一九八九年坎城影展金棕櫚獎得主《性・謊言・錄影帶》（*Sex, Lies and Videotape*）是電影史上的重要轉折點：獨立發行商米拉麥克斯影業（Miramax）和導演史蒂芬・索德柏（Steven Soderbergh）藉由這部大受歡迎的低成本藝術電影，建立了一個全新的藝術電影市場，讓後繼的創作者可以跳過好萊塢主流片廠接觸到一群數量遠比想像龐大的藝術電影觀眾。

但《性・謊言・錄影帶》原本的投資人並沒有預見到這種影響力，反而專注在焦慮片名裡頭的「錄影帶」（Videotape）一詞，擔心觀眾會誤以為該片是用 Camcorder 家用攝影機和錄影帶拍下的低品質素人影片……

投資人的焦慮實際上命中了那個當下正要興起的色情新浪潮——素人色情錄影帶。

接下來就是素人的事了

我們現今生活在一個人人都可三分鐘變身色情明星的「立地成佛」年代。

借助在 COVID-19 期間快速崛起的色情內容創作平臺 Onlyfans，以及人手一支的智慧型手機，任何具有基本網路常識的人都可以在幾個步驟內完成帳號開設，並隨即開始販售自己的色情表演，而整個過程完全跳過製片、導演、攝影師、行銷和發行通路等等傳統色情工業環節裡頭的中間人的服務（和剝削）。

接下來就是素人的事了。

這場迷你性革命的起點，其實可以一路上溯到近半世紀前問世的錄影帶替色情影片發行通路端鋪好的基礎。隨後，使用錄影帶錄製的 Camcorder 家用攝影機問世，則是為色情產業的上游製作流程帶來了革命性的變革。

接下來就是素人的事了。

原本色情影片工業所使用的膠卷底片價格非常昂貴，沒有受過完整訓練的人也很難上手，而且最後的底片沖印環節還會增加不必要的法規風險（可能被沖印廠檢舉猥褻內容）。

索尼和 JVC 先後推出 Betamax 和 VHS 兩種規格的 Camcorder，不僅操作簡便而且可以省略沖印的流程，還帶來了空前便利的自動對焦和夜拍功能，讓沒有上過電影學校的路人甲也能一鍵拍出明亮清晰的影片。

Camcorder 大大提高了專業色情影片拍攝者的產能，使整個色情工業能夠用更快的速度和

更低的成本，供應更多產品給正因為錄影機普及而需求大爆發的消費市場。

然而 Camcorder 最值得一提的貢獻還是催生了一批全新的業餘色情影片拍攝者，讓這些素人創造了完全屬於自己的色情影片美學和經濟體系。

這個新的色情影片類型叫做：家庭電影（home movies）。

Onlyfans 的祖師爺：自拍投稿和影帶交換

有了傻瓜都能操作的 Camcorder，害羞的性伴侶可以不用借助他人之手（和眼）就能記錄自己的性生活；至於沒那麼害羞的性伴侶則可以透過散播或發行影片，將自己的性生活紀錄分享給陌生的第三人。

和日後的素人色情網站的發展途徑幾乎完全平行的是，一開始的 home movies 色情影片是透過比較隱密的社群進行非營利的交換。緊接著比較有商業嗅覺的參與者很快就體悟到這個市場具有商業潛力，於是社群平臺開始轉成商業平臺。

一九八二年，美國聖地牙哥的錄影帶店老闆 Greg Swaim 一面在做出租色情錄影帶生意的同時，一面突發奇想，覺得可以把自家性愛派對的紀錄當成錄影帶店的產品之一。於是他就躲在錄影帶店櫃檯後面的小房間裡頭製作剪輯，開始了他的素人色情錄影帶生意。他還在每一支片子的結尾附上公開徵求投稿的廣告，給予投稿者每分鐘最高二十美元的賞金。

就像後來的 Onlyfans 一樣，這個去除掉中間人的素人色情商業模式立刻獲得熱烈迴響。

素人色情不僅在畫面上少了以往專業拍攝者的「匠氣」，連參與演出的人都是和傳統色情影片審美標準距離非常遙遠的最普通身材和路人甲外貌。事實證明有些消費者就是喜歡這種更寫實的性幻想投射對象。

不只是消費端迴響熱烈，主動投稿素人色情影片的人也超乎預期地踴躍。很多投稿者甚至一舉成名之後被拔擢為專業色情表演者。更微妙的是 Greg Swaim 的公司 Homegrown Video 後來遇上財務危機面臨倒閉時，有一對投稿者夫婦甚至不惜向長輩借款頂下該公司，而他們的理由是：

這麼好的交流平臺不應該任它額危傾倒。

如潮水湧出的名人性愛外流錄影帶

除了素人色情影帶之外，Camcorder 催生的新影片類型還包括道德上燙手好幾倍的爭議產品──名人性愛錄影帶。

索德柏導演的成名之作《性‧謊言‧錄影帶》會出現在一九八九年完全不是意外。

一九八九年也是好萊塢名人性愛影帶外流的元年。如日中天的好萊塢金童羅伯‧洛（Rob Lowe，《七個畢業生》〔St. Elmo's Fire〕）前年底與未成年少女的自拍影片正是在一九八九年

初外流。

導演索德柏強調他的劇本發想早於好萊塢真實醜聞，所以這個純屬巧合的時機點只是顯示了整個社會氛圍已然具象到可以被觀察並預測即將來臨的恐怖時代——個人隱私的堤防轟然倒塌，那些原本無意受到公眾注目的私密生活紀錄，即將以錄影帶的形式失控地四處流傳。

幾年後，色情影片產業的膽量已經大到直接公開發行《海灘游俠》（Baywatch）女星潘蜜拉·安德森（Pamela Anderson）和搖滾樂手丈夫托米·李（Tommy Lee）的外流性愛自拍影片。當事人提出的司法訴訟不僅沒能立刻阻止影片散佈，還因為新聞熱度而加速擴散。

最終這支影片不但被媒體冠上史上最暢銷色情影片封號，還促成了美國大街小巷、電視節目和媒體報導的話題圍繞著這對名人夫妻的性生活打轉連續好幾個月。潘蜜拉·安德森的私生活意外衝破了美國社會長久以來的禁忌，讓公開在媒體上討論性愛變成一件社會普遍可接受的事。

發生在臺灣的政治人物璩美鳳外流光碟事件，也在幾年後對臺灣媒體生態產生了類似的影響力。

與其說是社會進步，不如說是整個社會窺探他人隱私的集體慾望，終於被餵養到成為過度生長的巨大怪物，因而翻越了禁忌的高牆。

就像名符其實的家庭電影那樣，被潘蜜拉·安德森的裝修工人偷走的自拍影帶之中除了性生活紀錄外，事實上絕大多數是非常稀鬆平常的生活片段。出現在影片中的婚禮紀錄、安

德森刺青過程的側拍，或是夫妻倆在按摩浴缸中享受生活的日常風景，根本不具有滿足性慾的效果，而只滿足了完全無關性慾的隱私窺探慾望。這種窺探慾和性慾比起來才是真正的病態，而且緊接著不僅刺激了另一種病態媒體生態──狗仔隊文化的興起，甚至最終還害人性命（如一九九七年英國王妃黛安娜的車禍事件）。

接下來幾年，簡直像是有個策展團隊在幕後安排檔期一樣，名人性愛影片輪番上陣，包含花式滑冰明星譚雅‧哈丁（Tanya Harding）、爵士歌手勞‧凱利（R. Kelly）、好萊塢男星柯林‧法洛（Colin Farrell）、名媛芭黎絲‧希爾頓（Paris Hilton）和金‧卡戴珊（Kim Kardashian）都先後加入演出陣容。後兩者的公眾知名度和演藝事業甚至根本就建立在外流影片事件基礎之上後續開展的。

這場窺淫狂歡終究也有燃燒殆盡的一天。

隨著傳播媒介從錄影帶更新為光碟，從光碟又更新為色情網站。網際網路（包含 Onlyfans 在內）的便利性、匿名性和無牆的高傳播力，終於為素人色情影片帶來審美疲勞，也大大地提高了性話題擴散的興論門檻，再有料的外流影片都難再有病毒傳播力。

當曾經一片難求的稀有性變成打開 Onlyfans 網頁就如潮水般滾滾湧出時，這世界上再也沒有任何素人性愛可以一夕爆紅或替任何人創造明星效益。

這個素人宇宙的世界末日發生在二〇一三年知名度有限的真人實境秀明星 Farrah Abraham 性愛影片外流事件。雖然擺明了就是領有酬勞的專業色情演出，男方還根本是專業色情表演

者，但當事人極力定調為非自願的外流影片。

美國媒體《紐約郵報》當時不留情面地在報紙上嘲弄…「Nice try, Farrah. We still don't care.」

筆記

英文單字「pornography」一直跟著科技的演進而修訂定義。十九世紀的時候，這個字原本用來專指色情書寫作品，因為當時文字就是最主要的大眾媒介。直到電影發明之後，色情電影慢慢取代色情文學成為描繪性慾的最主要創作和消費媒介，「pornography」才從原本的色情文學過渡到變成色情影片畫上等號。

色情網站或是Onlyfans平臺不是終點，就像曾經不可一世的色情錄影帶沒有變成人類性慾滿足之旅的終點一樣。不論VR或是色情機器人都虎視眈眈地準備在未來的某一天衝破防線，用力塗改「pornography」這個單字的定義。

第 4 章

臺灣錄影帶特有種

布袋戲、歌廳秀和MTV

◄◄ ❚❚ ►►►

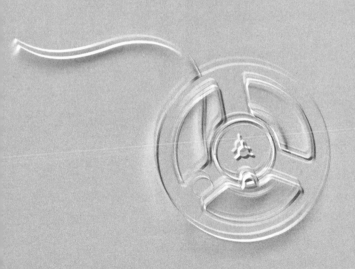

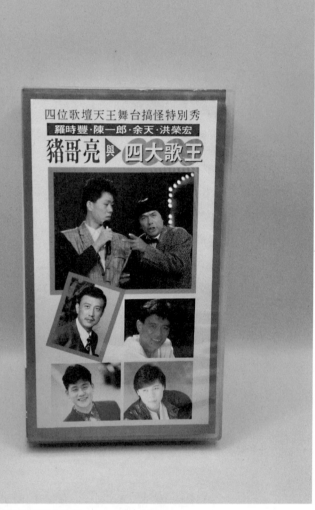

《豬哥亮歌廳秀》錄影帶（葉郎收藏）
在電視媒體仍受到高度管制的年代，錄影帶成為臺灣人追求新鮮多元內容的唯一出口。
包含盜錄自日本電視臺的摔角錄影帶、《豬哥亮歌廳秀》和布袋戲錄影帶等等臺灣特
有種，支撐了臺灣最早一批家庭式錄影帶店。另外一個獨步全球的創新則是 KTV 的前
身——設有小包廂的錄影帶店——MTV 視聽中心。

引言

德國中部黑森州大城卡塞爾（Kassel）有個不太起眼的社區型景點叫做 Film-Shop。旅遊網站 Tripadvisor 上如此介紹這個景點：

「一九七五年由艾克哈德・鮑姆（Eckhard Baum）創立的 Film-Shop 不只是一個博物館，也是錄影帶出租店，同時還會舉辦各種文化活動。」

依據店家自陳的創辦年序，這家小店正是全世界錄影帶出租店的祖師爺（不過其他國家的店家有不同意見）。當年還沒有電腦系統可以用來管理他的片庫，因此老闆使用的是類似圖書館的卡片檢索系統。記錄出租還片的方法很可能也跟臺灣早期錄影帶店一樣，非常「類比」地以紙筆抄寫在筆記本上。

不論技術、法規、商業機制或是發行體系準備好了沒，錄影帶出租店是必然會發生的事。

觀眾早就厭倦於千篇一律的電視節目和院線電影，渴求能滿足他們個人化需求的多元內容產品。最早一批錄影帶店就像燈塔一樣扮演了為這些觀眾指路的明燈。

在美國連鎖品牌百視達派出近萬家分店大軍攻佔全球出租市場之前，這盞明燈甚至

是五光十色、風格雜燴的七彩霓虹燈。它們沒有制式招牌、沒有制式陳列方式、沒有制式服務流程，有的是充滿個人色彩和收藏觀點的片庫。

在臺灣，非連鎖經營的第一批本土錄影帶店則催生了豬哥亮歌廳秀、霹靂布袋戲等等臺灣錄影帶特有種，甚至衍生出了獨步全球的錄影帶店經營模式——設有看片包廂的ＭＴＶ視聽中心。

一、從日本漂進來的志村健，從臺灣漂出去的豬哥亮

錄影帶剛剛進臺灣的初期，來自政府和版權方的監管力道都非常小，因而創造了一個各種類型遍地開花、野蠻生長的錄影帶產業。

雖然內容來源可能是非法進口、非法拷貝甚至是非法偷拍，但這些影帶終究成為一整個世代臺灣人記憶裡最多彩繽紛的一個章節。

盜版志村健和他們的產地

一九八〇年代前半，錄影帶店開始如雨後春筍般在臺灣街頭巷尾冒出來。

對於成長在一九八〇年代的臺灣人（如我）來說，第一代錄影帶店是充滿未知驚奇的異度空間。和世界各國最早的那批錄影帶店一樣，它們多半都不是企業化經營，可能就是你家

隔壁的普通大叔、大嬸就地做起的家庭小生意。由於拷貝錄影帶幾乎沒有技術門檻可言，只要有辦法取得母帶來源，誰都能在自己家裡開設一家處在法律灰色地帶的出租店。

這個世代的錄影帶店空間總是裝潢得直白粗糙，陳列貨架也跟倉庫沒什麼兩樣。架上那些電視上看不到的盜版錄影帶和色情錄影帶則為這些營業場所帶來另外一個鮮明的特徵──混雜著禁忌和興奮的空氣氛圍。

除了色情錄影帶之外，第一代錄影帶店在臺灣人記憶中留下最深刻印象的產品總是《志村大爆笑》（志村けんのだいじょうぶだぁ，一九八七年至一九九三年）、豬木摔角、卡通《小叮噹》和港劇、日劇等等本地電視臺中不容易看到的異國風情。這時候距離臺灣政府開放民眾自由出國的一九七九年才剛過沒幾年。對於還負擔不起出國旅費的小老百姓，錄影帶店就像是《星際爭霸戰》（Star Trek）中的星際旅行傳送站，瞬間將你傳送到遙遠的日本或香港。

日本節目飄洋過海的路徑經常是某某人在日本用錄影機側錄下最新一集的電視節目，然後透過少數可以頻繁進出國門的特定職業（如航空公司雇員）偷渡回臺，再由地下拷貝工廠大量翻製成出租的錄影帶。我們如今生活在所謂「盜版」就是點擊一個連結就迅速既遂的年代，可能已經無法想像當年這整個盜版傳播路徑必須涉及了大量角色分工和罪行。

國民黨政府來臺之後，為了確保日治時期的皇民化政策遺留效果可以加速褪去，開始積極限制日本的電影電視等文化產品重返臺灣。只有少之又少的日本內容獲得許可在電視上播映。一九七二年日本與我斷交並與中國建交之後，更全面禁止日本電影進口長達十年之久。

一直到一九九〇年代臺灣為了加入關稅暨貿易總協定（GATT），才被迫全面解除對於日本文化產品的管制政策。

有點弄巧成拙的是，國民黨長達四十年管制政策，反而賦予日本文化產品一種有如色情影片一般既禁忌又令人渴求的地位。越是用力管制打成禁忌，臺灣人心裡的渴望越是強烈。

三家無線電視臺長年把守臺灣人的電視機入口，替全島確保了娛樂的價值單一性、形式重複性和思想保守性，結果觀眾越是努力朝任何縫隙尋找發洩活力的出口。《志村健大爆笑》、豬木摔角、卡通《小叮噹》和各種日本電視劇等等原本不具有神聖性的娛樂產品，某種程度上被國民黨幫忙推了一把，讓它們因此取得了神格化的崇高地位。等到一九九〇年代全面解禁時，日本大眾文化就像水庫洩洪一般，瞬間澆灌出一整個世代的臺灣哈日族。

透過盜版錄影帶在臺灣留下最深刻的文化痕跡的，是以《八時全員集合》（8時だョ！全員集合，一九六九年至一九八五年）和《志村大爆笑》兩個長壽節目著稱的喜劇演員志村健。

有些人誤把志村健的風格跟後來的豬哥亮歌廳秀連結在一起。實際上豬哥亮的文化元素更多是繼承自島內的大眾文化脈絡，真正「致敬」志村健的臺灣人另有其人：早在在盜版錄影帶出現之前《八時全員集合》就已在臺灣電視上引發第一批仿效者。女星鳳飛飛在一九七〇年代末開始主持的一系列綜藝節目如《一道彩虹》，就明顯挪用了《八時全員集合》的節目結構、現場表演形式和各種似曾相識的節目橋段（如該節目著名的合唱

團單元）。不過這時候臺灣觀眾還沒有錄影帶的管道可以接觸日本原裝綜藝節目，因此並沒有意識到自己正在看一個充滿日本血統的電視節目。

等到一九八七年的臺灣綜藝節目《黃金拍檔》上檔時，家裡有錄影機的臺灣人早已受過日本盜版錄影帶的洗禮，並且更有意識地擁抱這樣一個完全按照《八時全員集合》復刻的本土綜藝節目。《黃金拍檔》節目中幾個走紅的角色，比如倪敏然扮演的「七先生」、張菲扮演的「董娘」以及楊帆扮演的更具知名度角色「陽婆婆」，也毫無例外地悉數源自志村健曾演出的角色原型。

不用等到一九九〇年代政府宣佈日本內容全面解禁，偷渡來臺的盜版錄影帶早就默默塗銷掉那條用法律畫出來的文化國界線。

如果《豬哥亮歌廳秀》的表演不是源自志村健，那是源自哪裡？

從紅包場到歌廳秀錄影帶

「當臺北市的鬧區西門町一帶華燈四起的時分，夜巴黎舞廳的樓梯上便響起了一陣雜沓的高跟鞋聲，由金大班領隊，身後跟著十來個打扮得衣著入時的舞孃，綽綽約約的登上了舞廳的二樓來。」

很少人在看《豬哥亮歌廳秀》錄影帶時，會意識到歌廳秀表演與白先勇在《金大班的最

後一夜》中描繪的這個場景是有一點血緣關係的。

臺灣的秀場文化其實可以一路上溯到戰後出現在臺北螢橋（同安街底、新店溪畔）附近

的露天茶棚野臺表演。附帶一提表演相聲的吳兆南當年也在此擺賣烤肉。那些跟著國民黨

渡海來臺的異鄉人，利用這些臨時搭建的場景試圖重溫一九三〇年代上海十里洋場的模糊記

憶。也因此表演者唱的都是周璇、白光、李香蘭等歌手曾經在上海歌廳傳唱的經典歌曲。

下一個階段就是一連串本土化的過程：螢橋的茶棚遭到政府驅趕之後，西門町的室內歌

廳（也就是日後所謂紅包場）隨之興起；接著電視節目《群星會》刺激了更多觀眾現場聽歌

的慾望，歌廳文化也隨著歌手的往南移動將這個文化傳播往臺中、高雄、臺南的秀場；接著

劉家昌、左宏元、慎芝、莊奴、慎芝等創作者逐漸用他們的音樂取代了周璇、白光、李香蘭

的歌曲，然後下一個世代的民歌熱又催生了民歌西餐廳的支線；隨著無線電視臺的增加和電

視節目的多元化，免費收看的電視開始擠壓其他臺灣庶民娛樂形式的生存空間，歌廳秀／餐

廳秀於是開始下重本邀請電視明星來表演短劇，並嘗試用更加生猛、更遊走尺度邊緣的表演

內容來鞏固市場不繼續被電視鯨吞蠶食。

秀場就是那個年代的YouTuber直播主，不只強調現場即時互動，而且只要有人願意看，

就有人願意跨過紅線演給別人看。不計工本、不忌生葷是歌廳秀能在三家電視臺的節目夾殺

之中殺出一條生路的理由。

新店溪邊的茶棚野臺就這樣一路蛻變成後來全盛時期全島曾高達兩、三百家之多的秀場文化。然而豬哥亮的表演背後還有另外一條意想不到的文化血緣：

豬哥亮的表演風格基礎建立在為他擔任秀場演出編劇長達五年的林煌坤。林煌坤年輕的時候曾在劉家昌的電影劇組工作，也因緣際會取代莊奴或是慎芝等熱門人選替劉家昌填寫〈往事只能回味〉的歌詞。收錄這首歌曲的尤雅專輯一口氣熱賣了一百萬張，也使林煌坤一夕成名、成為最熱門的創作者，特別是鄧麗君的御用作詞人。鄧麗君的〈路邊的野花不要採〉、〈美酒加咖啡〉、甄妮的〈海誓山盟〉、鳳飛飛的〈相思爬上心底〉和余天的〈含淚的微笑〉都是出自林煌坤之手。林煌坤本人就是臺灣歌謠的一頁活歷史，這正是為什麼由他編寫腳本的《豬哥亮歌廳秀》能夠在音樂元素上如此滿足觀眾。

林煌坤的另一個神奇經歷是，當他寫歌寫膩的時候，也會記起臺灣藝術專科學校影劇科畢業的本科專業以及當年剛畢業替劉家昌劇組工作的戲劇經驗。於是他又從作詞人輕鬆自如地轉向編劇工作，與瓊瑤合作了《在水一方》、《翦翦風》等電影劇本，並以《春寒》入圍第十六屆金馬獎最佳原著劇本。這樣的編劇才華也反應在《豬哥亮歌廳秀》中那些天馬行空的戲劇橋段中。

就像臺灣名產手搖飲料中有中國來的茶文化、英國來的奶茶文化和在臺灣土地上長出來的粉圓文化，《豬哥亮歌廳秀》的背後正是臺灣多元混雜的大眾文化搖出來的獨門配方。

飄洋過海的歌廳秀錄影帶

在我收藏的錄影帶之中，有一部《豬哥亮歌廳秀》側標上的發行機構寫著「海華影視」這個陌生的名字。現在已經很少人知道這個海華影視就是如今臺灣的三立集團的事業起點。

「海」字指的正是三立電視創辦人和前董事長林崑海，「華」字指的則是另一個創辦人——也就是現任三立董事長張榮華。

喜歡流行音樂的張榮華，原本與姊姊張秀以及姊姊的男友林崑海合資租下高雄愛街的一家麵店，將其改裝成為一家唱片行。選擇這地點的理由是正對面就是歌廳秀的聖地藍寶石大歌廳，不僅可以賣唱片給這些喜歡聽歌的觀眾，也能從這些客人身上得到音樂市場口味變化的第一手消息。

「當有一位客人走進店裡，問我：『你們有沒有出租錄影帶？』我就感覺到有個關鍵的轉折即將在眼前發生！」張榮華曾在《今周刊》的訪問中說道自己為什麼突然賣掉生意大好的唱片行，改在附近另一個地點開了一家錄影帶店。

經營唱片行時期張榮華就經常替客人量身打造盜版歌曲合輯，以遊走法律邊緣的方式滿足客人的需求。改行開錄影帶店的他，於是興起了念頭拿攝影機偷拍歌廳秀表演，回來拷貝成錄影帶出租，以滿足想要在家看歌廳秀的觀眾需求。

這一代的錄影帶店帶有一種家庭工廠的特性，經常就在櫃檯後面的小房間裡自己拷貝、

生產自家的錄影帶。他們甚至還有一種駭客精神，願意踩過法律界線來改裝、重組手上的素材，探索更多的市場可能性。

張榮華的偷拍生意一度好到連豬哥亮本人都租到了偷拍的帶子。於是一九八五年他決定不如化暗為明，直接與豬哥亮簽約，並延攬知名編劇林煌坤編寫劇本，租用攝影棚拍攝歌廳秀，建立起了《豬哥亮歌廳秀》的錄影帶王朝。

把豬哥亮錄影帶的故事接在志村健錄影帶的故事之後，乍看似乎牛頭不對馬嘴。然而《豬哥亮歌廳秀》曾在臺灣人都沒有意識到的情況下照本重演了當年《八時全員集合》和《志村大爆笑》飄洋過海的偷渡戲碼：

從一九八五年開始發行到一九九〇年豬哥亮因為賭債問題「出國留學」（人間蒸發）的這五年期間，《豬哥亮歌廳秀》錄影帶風靡全臺灣。在公播權觀念還不發達的時代，臺灣的小吃店、合法的遊覽車和違法的野雞車上播的全是《豬哥亮歌廳秀》。這股豬哥亮旋風也曾以盜版錄影帶的形式「出國比賽」，風行至聽得懂臺灣話（閩南話）的東南亞甚至福建沿海的中國人。經常臺灣的錄影帶店上架兩三天後，就能外流到對岸的廈門、泉州等地。受臺灣媒體訪問的中國民眾甚至表示，當年「最得意的事情就是招待大家看臺灣豬哥亮」。

這樣的文化影響力源自錄影機自帶的拷貝功能。任何人只要有第二臺錄影機就能成為傳播鏈的一部分。等到防拷貝技術和各國政府執法手段的精進，DVD、藍光光碟和串流等等後繼的媒介上頭就不再有這種野蠻生長的美好／亂象。

二、被電視放逐的布袋戲，在錄影帶店找到春天

布袋戲錄影帶是世界絕無僅有的臺灣特有種，然而它的崛起背後則是一種全世界共通的錄影帶文化現象：一批受到電視臺內容審查壓迫的電視奇行種，最終在錄影帶店找到屬於自己的春天。

布袋戲總會找到出路

布袋戲的拿手絕活就是死裡逃生。在藉由錄影帶這個新媒介創造風靡全臺的霹靂布袋戲風潮之前，布袋戲早已經歷過多次的禁演危機，而他們總能找到活路。

日治時期的後半，日本人開始加強力道管制布袋戲。包含廣受歡迎的野臺演出和以臺灣話演出臺灣故事的所謂「支那戲」都遭到禁絕。全臺灣只剩下七個團被日本政府特許，得

以用「臺灣演劇協會」的名義在更容易受政府監管的戲院裡演出經過事先審查劇本的「皇民劇」，也就是以日語演出的日本故事。

霹靂布袋戲黃強華和黃文擇兄弟的祖父、黃俊雄的父親——黃海岱先生的五洲園劇團就是七個劇團其中之一。

因為民間對於娛樂的需求仍然強烈存在，頑強的布袋戲總能在夾縫中找到出路。除了有戲班繼續躲躲藏藏地在鄉間演出野臺戲之外，連被特許內臺演出的戲班如五洲園也會趁無人監看時偷換劇本演出來，滿足政治宣傳以外的真正娛樂需求。

另一方面，布袋戲也在被強迫演出的皇民劇類型中盡可能吸收許多文化元素，讓這個生命力堅強的劇種可以有更多元的基因，以應付接下來百年的潮起潮落。比如日本新劇（しんげき，受歐洲文化影響的日本演劇）所使用的舞臺佈景、西洋音樂和時裝劇等等戲劇要素，都因此成為臺灣布袋戲的隱性基因。

類似的戲碼在國民黨政府來臺之後再度發生：

二二八事件後，才剛剛恢復榮景的野臺布袋戲又因為容易聚眾的政治風險而被國民黨政府禁止了。二度被迫「轉進」戲院的布袋戲，這次鐵了心在內臺落地生根。不同於外臺的免費觀賞，內臺演出必須讓買票進來的觀眾人人滿意，即使因為滿座而必須從觀眾席最遠處觀賞的觀眾，也必須能跟著劇情起伏而情緒波動。

就像「在 Netflix 上選片」之於「去電影院買票」，外臺戲觀眾因為不必付出代價因而更

容易忍受缺失，而內臺戲觀眾只要有一次無感，他下次就不會再買票繼續看。壓力重重的內臺戲班因此悉數使出絕活，不僅用上包含西樂在內的豐富音樂元素，大型佈景舞臺和改良版大型人偶等技術也都在這個時代被發揚光大。

首創大型人偶的黃俊雄，更把父親黃海岱拿手的外臺劍俠戲進一步改成讓人目不轉睛的全新類型——金光戲。

如今在西門町峨嵋街的誠品西門店或是今日秀泰影城出入的臺北文青，可能未曾意識到同一個地點也是臺灣大眾文化的重要里程碑之一。只是那時候這棟大樓裡的不是誠品西門店和今日秀泰影城，而叫做今日百貨和今日世界育樂中心。

一九六九年黃俊雄獲邀在今日世界育樂中心的松鶴廳演出《六合大忍俠》，每場演出費用是一千八百元臺幣。在南部炙手可熱的黃俊雄過去最高也差不多是一千元上下的演出費，而這次來到他比較不具知名度的臺北卻能有這個高價，顯然出這個價錢的老闆對於黃俊雄布袋戲在臺北市場的潛力有自己的見解。

果然今日世界的演出一炮而紅，竟然連演了整整一年無法下檔。因為觀眾反應太過熱烈，黃俊雄只能在臺北一場接著一場把劇情繼續編下去。

三進三出電視臺

跟著劇情起伏時而驚叫連連、時而歡聲雷動的今日世界觀眾席中，有一個為此大開眼界的觀眾正準備將黃俊雄正式送向當年正在快速崛起的另一個大眾文化新舞臺——電視。

臺灣第一家電視臺——臺灣電視臺——在一九六二年十月十日正式開播。這個在網際網路之前滲透率最高的大眾媒介很快就隨著電視機的售價逐年降低，而慢慢主宰了所有人的娛樂生活。

一九七〇年台視節目部副主任聶寅力排眾議，主張讓黃俊雄布袋戲在電視上演三個月試試看。過去電視臺不是沒有播過布袋戲，包含李天祿的亦宛然、許王的小西園、盧水土的宛若真都曾獲邀在電視上演出。曾在今日世界的觀眾席親眼見證《六合大忍俠》的聶寅認為黃俊雄的布袋戲和其他演師不一樣，娛樂性更高，很有機會搏得電視觀眾歡心。

一九七〇年三月《雲州大儒俠》在台視開播之後，就是我們已經耳熟能詳的歷史⋯轟動武林、驚動萬教、最高九十七％收視率、連播五百八十三集、工人不開工、農夫不下田、學生不上課、醫生不開刀⋯⋯

「我的布袋戲生命像秦假仙，總是死又復活，死不了。」黃俊雄曾在受訪時說。

黃俊雄的電視布袋戲王朝經歷過多次起起伏伏，最好的光景是黃家一家人全面佔據三家無線電視臺的布袋戲時段，而最糟的時候曾經全面禁演，讓黃俊雄不得不重回外臺戲討生活。

一波未平一波又起的浪，起自於「布袋戲＋電視」的巨大傳播力。當時的主政者剛開始發現電視的影響力其實遠高於外臺戲的聚眾風險。而偏偏《雲州大儒俠》在電視熱播的時候，正好趕上了中華民國政府在國際上快速邊緣化的空前危機。

一九七〇年美國總統尼克森（Richard Nixon）委請巴基斯坦總統轉告中國政府說美國準備改善兩國關係。緊接著就是一九七一年尼克森的國家安全事務助理季辛吉（Henry Kissinger）密訪中國，以及一九七二年尼克森本人正式訪問中國。夾在這兩個事件之間的晴天霹靂，還包括聯合國的驅逐中華民國提案以及一九七一年的正式退出聯合國。

《雲州大儒俠》故事主人翁史豔文的溫文敦厚、忠君愛國又光明磊落的性格，可能是那種處境之下臺灣社會迫切需要的時代精神。但史豔文使用的語言在某些人眼中就沒那麼迫切。

一九七〇年六月，才成立四年的電視主管機關教育部文化局（三年後遭裁撤使電視業務併入行政院新聞局）在立法院被大連選出的中華民國立法委員穆超質詢，遭強力建議所有電視節目應採百分之百使用國語以促進民族團結。另一位四川選出的立委王純碧也附和：

「長此下去，勢必導致國語消沉，方言猖獗。倘為企圖分化民族、割裂國土的政治野心家利用語言的隔閡、陰謀不軌，則二二八事件又將重演，後果不堪設想，大可動搖國本，小則可逼遠地人無路可走而跳海。」

隔年立法院教育委員會進一步邀集教育部文化局和兩家電視臺主管（第三家電視臺還沒開張）出席座談會，再次施壓減少方言節目的比例。最終逼使教育部文化局在當年年底發出

正式公文，開始嚴格限制三家電視臺只准白天、晚上各播出一次半小時的臺語節目。

當時電視上最受歡迎的兩個類型——歌仔戲和布袋戲——因此撞上冰山。

一說由於在電視演出的歌仔戲班人口眾多、生計影響最大，台視最後決定捨布袋戲、留歌仔戲。黃俊雄原本準備在台視推出的《雲州大儒俠》續集因此被台視臨時喊卡。

獨尊國語的政治運動持續不去，使電視布袋戲在接下來十多年頻頻受到擠壓。即便黃俊雄都已經用國語發音的愛國歌曲《中國強進行曲》配上美國隊長式的超級英雄角色「中國強」，也演過國語發音的布袋戲《齊天大聖孫悟空》，仍然無法避免三進三出電視臺，不斷被擠出這個舞臺。

錄影帶也有春天

布袋戲受到的政治干擾並不是個案，不少國家的國營電視臺幹過大同小異的事。當時臺灣的無線電視臺雖有部分民營外觀，但實際仍屬於受政府控制的準國營電視臺。無線電視臺是所有的大眾傳播媒介中最有實力動搖國本、推翻政府的一個。由於近代史上有太多各國政權都是垮臺於國營電視臺遭政變勢力佔領，所以臺灣的無線電視臺甚至曾經有重兵駐守，保衛訊號的傳輸不受外力干擾。

另一方面即便是民營電視臺，仍然會有語言的多數暴力現象：營利導向的電視臺專心致

志追求服務市場中的優勢族群，而放逐少數族群使用的語言。被排擠的從本地方言、少數族裔到外來移民母語都有。錄影帶的問世滿足了這些無法在電視上獲得母語節目的觀眾需求。比如從四面八方移民往美國的不同族裔也會帶著拷貝自故鄉的母語節目前去，透過社區型錄影帶店或是人際網絡傳播。

一再被電視放逐的布袋戲必須跳過「布袋戲＋電視」這個公式，尋找下一個「布袋戲＋X」。實際上黃俊雄早在電視布袋戲還如日中天的時候，就已經開始尋找下一個「敦克爾克大撤退」的退路。而且這時候他已經隱約知道「X＝錄影帶」這個可能的答案。

一九七三年他花了兩百八十六萬臺幣託朋友在日本訂購了一臺索尼剛剛推出的錄影機。需要說明的是索尼的家用錄影機 Betamax 還要兩年後才會發表，黃俊雄這時候買的應該是早幾年發表、使用四分之三吋磁帶的電視臺專業用錄影機。另一個特別說明的是台視一開始給黃俊雄的節目製作費是一集三千五百元（稍後提高為七千元），相比之下兩百八十六萬的錄影機投資完全是天文數字。

結果事實證明他走得太過前面，不要說沒有觀眾擁有設備可以播放，連送行政院新聞局（這時候短命的教育部文化局已經裁撤，業務歸新聞局廣電處）審查的時候，都因為廣電處沒有機器可以播放，差點拿不到許可。最後黃俊雄被迫以六十萬轉手賣掉機器。

黃俊雄最後一次重返電視臺，是一九八二年剛剛進台視的製作人邱復生合作。未來的媒體大亨邱復生此時剛剛看中錄影帶市場商機，正準備邁向他第一個知名頭銜——錄影帶大

亨，他因此極力遊說黃俊雄和他合作發行錄影帶。

正好這時候擁有家用錄影機的臺灣人終於突破門檻，使預錄節目的錄影帶市場終於成熟。布袋戲錄影帶很快就從次級市場（發行電視上播過的布袋戲節目），變身成為布袋戲的一級市場。透過每週發行新片至全臺數千家錄影帶店的驚人滲透率，這門百年工藝又一次成功地打包自己的影響力，空降另外一個表演的場域。而邱復生、黃俊雄、黃強華和黃文擇兄弟也因此擺脫無線電視臺的束縛，成為錄影帶領域轟動武林、驚動萬教的大人物。

從現在倒帶回去看，可以發現黃俊雄走在時代前端的不只是他對於技術、設備的大膽超前。

觀念上也是大大超前。

過去堅守電影院和電視臺等通路接觸觀眾的好萊塢片廠一直到Netflix問世才被一棒打醒，紛紛在這幾年艱難地試圖轉型成一個D2C（Direct To Consumer）直接面對消費者的企業，跳過電視臺和電影院而直接透過串流提供節目給他們的粉絲。黃俊雄曾是最早開始使錄音帶演出外臺戲的人，也使他有機會嚐過直接發行錄音帶給粉絲的（經濟）甜頭。因此屢受電視臺排擠的他，才會第一個直覺就是試圖用發行錄影帶來跳過電視臺，將布袋戲直接帶到他的粉絲面前。

論D2C革命，臺灣布袋戲比好萊塢片廠還早了四十年。

三、此MTV非彼MTV：臺灣錄影帶包廂小史

COVID-19疫情期間，臺灣有一些營業場所比其他場所更早被政府以防疫風險為由勒令關閉，同時在疫情緩解後也更晚獲得重新營業的許可。蒙受損失的業者群起抗議的新聞當中，有個很多年沒聽過的行業分類重新浮出水面。

它的名字叫做：錄影節目帶播映場所。或者換個比較容易被臺灣人理解的名字，它也叫做MTV視聽中心。

另一個經常跟MTV一起出現的關鍵詞是八大行業。這裡所謂的「八大」不是電影圈所謂的美商八大（發行商），而是指被列在行政院「維護公共安全方案—營利事業管理」方案中的八個特種行業——包含視聽歌唱業、理髮業、三溫暖業、舞廳業、舞場業、酒家業、酒吧業及特種咖啡茶室業。

你可能注意到性質接近的視聽歌唱業（即KTV）名列八大行業之中，而MTV視聽中

心其實是根本沒被提到的。缺席八大行業的理由是規範八大行業的行政命令「維護公共安全方案——營利事業管理」發佈當年（一九九七年），絕大多數MTV都已被迫關門，不再像其他八個場所一樣構成公安威脅。

而讓它們在短短幾年內從全島上千家到幾近滅絕的，正是另外一個「八大」。美商八大電影公司。

一九八四年：刻在你心底的那個小房間

「MTV」這個美國人發明的詞彙飄洋過海來到了臺灣，被本島人因地制宜地用來同時指稱三種完全不同的事物：

一是跟美國人一樣指專門播放音樂錄影帶的美國有線電視臺MTV；

二是挪用該電視臺的品牌來指稱音樂錄影帶為MTV（美國人真正使用的名詞則是music video）；

三則是用來稱呼設有小包廂播放空間的錄影帶出租店為MTV。

由於第三種MTV是其他國家絕無僅有的臺灣特產，因此美國人在官方文件（比如國會紀錄）中採用的是尊重在地習俗的方式，索性直接譯作MTV parlor，讓第一次聽到這種用法的美國人滿頭霧水。

要理解「臺灣的ＭＴＶ到底是什麼」的最快方法是快轉至臺灣電影《刻在你心底的名字》中，兩位主角依偎在小包廂裡頭觀看《鳥人》（Birdy）的那場戲。那個橋段的曖昧氛圍也忠實地復刻了ＭＴＶ小包廂的消費情境中曾經洋溢的性探索意味。醉翁之意經常不在看錄影帶，而在不受干擾的密閉空間。廣受年輕男女歡迎的ＭＴＶ很快就成為比電影院更私密也更危險的男女（《刻在你心底的名字》的話則是男男）約會首選。

崛起於一九八〇年代中期的臺灣ＭＴＶ文化可以往前追溯到《牯嶺街少年殺人事件》中一九六〇年代年輕人聚集的冰果室。一九七〇年代末錄影機問世之後，許多冰果室開始在小房間裡做起收門票放映電影、Ａ片和日本摔角等節目的非法生意。緊接著一九八〇年代錄影機真正飛入尋常百姓家，錄影帶店也開始在臺灣各個角落快速增生，過沒多久就演化出錄影帶店的變形——設有小包廂讓客人現場看片的ＭＴＶ。

如今很難追溯臺灣最早的ＭＴＶ到底是哪一家，倒是可以肯定是發生在一九八四年前後。

少為人知的其中一個起源故事是：我們熟悉的錢櫃ＫＴＶ的兩個創辦人陳宇天和劉英原本是開在正對面、互相競爭的兩家錄影帶店的老闆。其中劉英的錄影帶店已經嚴重虧損，而陳宇天則主動提議一起經營一家設有小包廂的新型態錄影帶店。一九八四年開張營業的錢櫃ＭＴＶ就是日後更廣為人知的錢櫃ＫＴＶ的前身。不過顯然他們不是第一家。陳宇天和劉英的創新構想是當其他家ＭＴＶ業者還在使用陽春的布簾隔間時，他們率先採用木板隔間，以

更私密的觀影方式招攬客人。

一九八八年：隔壁的龍貓不太友善

《刻在你心底的名字》中MTV場景的發生年代應該是一九八八年蔣經國過世之後，而發生地點則是那時候開業才兩年的另一家名聲顯赫的MTV業者——太陽系MTV。

一九八八年前後正是臺灣大眾文化中非常重要的另一個消費分支——文青——正磨拳擦掌準備大展身手的關鍵時刻。第一家誠品書店在一九八九年開門營業，同一時間太陽系MTV的團隊也開始發行文字和美術風格都超前時代許多的《影響》電影雜誌。另一方面，太陽系MTV也正在透過他們的店開始向臺灣觀眾大力推介一些過去很難（經由電影院通路）進入臺灣大眾文化視野的外片——比如一九八八年三部影響力非凡的非好萊塢電影：《碧海藍天》（Le Grand Bleu）、《龍貓》（となりのトトロ）和《阿基拉》（アキラ）。

太陽系是幫助盧・貝松（Luc Besson）、宮崎駿和大友克洋等名字成為臺灣家喻戶曉人物的最重要推手。創辦人吳文中的影癡品味和狂熱堅持當然也是關鍵因素，然而後人仍然不容易參透：為何完全由民間自營而且處在法規模糊地帶的幾個小包廂，能在文化上有此神威？

太陽系的神威來自一個叫做LD的神奇道具。

第二章〈行動代號：全面圍堵——好萊塢如何試圖殺死錄影帶〉中提到一九七六年環球

的母公司ＭＣＡ之所以試圖用訴訟圍堵索尼的錄影帶格式Betamax，是因為他們自己正準備要推出一種數位光碟格式DiscoVision。我們之所以沒有從來聽過DiscoVision這個名字，是因為這種早期數位光碟格式最終只在日本市場獲得成功，而且英文不太靈光的日本人則是改稱它做ＬＤ。

日本大量發行的ＬＤ片庫也順便澆灌了鄰近國家如韓國、臺灣、香港影迷。ＬＤ不只讓太陽系可以提供許多錄影帶欠缺的歐洲和日本電影選項給客人，而且畫面和聲音的品質更高過錄影帶非常多。這樣的競爭力讓太陽系迅速變成臺北影迷的祕密基地。原本設在敦化北路國際大樓二樓的太陽系稍後搬遷至信義路水晶大廈地下室，又更像是蝙蝠俠的祕密基地蝙蝠洞。

太陽系老闆吳文中取得這些ＬＤ的途徑或許合法，但用來播映給公眾觀賞的適法性就是一個不小的問號。那時候臺灣法令中的公播觀念還在混沌不明的狀態，而太平洋另一端的好萊塢則正忙著準備打造終極武器，準備幫臺灣人和臺灣人發明的非法小包廂上一堂震撼教育。

美國律師蓋瑞‧霍夫曼（Gary Hoffman）完成於一九八八年的全球盜版調查報告〈Report of the International Piracy Project: Curbing International Piracy of Intellectual Property〉之中，就特別把臺灣的ＭＴＶ拿出來當成個案分析（同一份文件也在三年後出現在美國眾議院司法委員會智慧財產權小組聽證會的會議紀錄中）：

「臺灣境內有超過一千家被他們稱作ＭＴＶ的營業場所，其中（每個房間）容納人數大

概是兩或三人左右。這對（美國的）電影發行商來說構成雙重打擊：他們放映的電影不僅完全未經公開播映的授權，甚至連影帶本身的來源也十之八九都是盜版。」

一九八九年四月影評人但漢章發表在《中國時報》的文章就提到美商如環球就一直怪罪MTV是他們前一年在臺灣的票房收入銳減三十二％的罪魁禍首。

代表美商八大的美國電影協會MPAA因此決定對士林的一家MTV——「烏鴉的窩」視聽中心——提告。一方面意在殺雞儆猴，二方面也利用該案試探臺灣的行政和司法系統對於著作權法令中公播授權機制的態度。

反應快速的錢櫃MTV已經嗅到風向不對，迅速開啟了他們生意的另外一個全新章節——一九八九年三月第一家錢櫃KTV在臺北的林森北路開幕。而二十四小時營業的太陽系MTV這時候生意仍然非常興旺，並忙著把MTV的盈餘投入到非常燒錢的《影響》雜誌，因此只能暫時採取觀望態度邊走邊看。

然而美商八大在美國本土趕工建置的毀滅性武器終於好了：

一九八八年好萊塢強大的遊說力量促使美國貿易法通過修訂，授權給美國總統可以對於智慧財產權保護不力的國家動用《貿易法》三〇一條款進行貿易制裁。為了跟之前三〇一條款的貿易制裁做區別，這種基於智財權侵權而啟動的制裁機制便被稱作「特別三〇一」。

死星等級的毀滅性武器一打造好，第二年隨即對準臺灣發射……

一九九二年：當太陽系停止轉動

一九八九年特別三〇一報告首次放榜，臺灣果然金榜題名，而且在接下來整整二十年間，幾乎可謂百發百中（只有一九九六、一九九七年兩次落榜），並一直到二〇〇九年之後才從特別三〇一名單中正式畢業。

雖然美國政府的官方說法總是說該法的打擊對象包含多個開發中國家。但實際上臺灣始終是第一目標。好萊塢深知他們必須讓MTV這種在太平洋小島上廣受歡迎的新商業模式到此為止，絕不能讓此歪風感染到其他國家去。一旦MTV變成一種全球現象，好萊塢的圍堵戰線將無限延長，讓美國使喚的美國公務員疲於奔命甚至散盡家財。

時間非常巧合地，被好萊塢視為指標性訴訟的「烏鴉的窩」視聽中心案也選在這敏感的一九八九年二審宣判。二審法官認定提供小包廂和播放設備並不構成「公開上映」，讓好萊塢更加跳腳。（按：一年後最高法院才推翻二審判決認定MTV是「公開上映」。）

眼看貿易制裁就在眼前，行政院只能手忙腳亂地將整本重寫的《中華民國著作權法》趕緊送進立法院裡，此外並火速派出當時的國貿局副局長（日後的前副總統）蕭萬長以行政院中美小組發言人的身分赴美談判智財權保護相關事宜。

最後，讓整個MTV宇宙瓦解的最後一根稻草出人意料地居然是已經改行唱歌的錢櫃。

一九九〇年正在大發利市的錢櫃KTV高雄店發生大火，造成十六人死亡、兩人受傷的慘劇。軍事將領出身的行政院院長郝柏村開始以道德紀律的名義嚴管相關產業，不僅大舉派出公務員到處取締違反消防公安法規的MTV，並下令全國MTV、KTV和三溫暖等小包廂營業場所全面禁止營業超過凌晨三點。一九九〇年的社會氣氛仍然留有戒嚴遺風，很容易被說服半夜不睡覺的人並非善類。

郝柏村任內的連續掃蕩使MTV這個曾如日中天的產業一腳踏進墳墓裡。

一九九二年四月底臺灣再度連莊特別三〇一榜單，七天後行政院新聞局果斷決定拿太陽系MTV獻祭，用以供奉這八尊美國神明。被抄家並沒收影片的太陽系MTV從此拉下鐵門，正式結束營業。負責人吳文中並被法院以違反《著作權法》為由判處有期徒刑七年。

太陽系覆滅的三十年後，雖然幾個臺灣大城市如臺北仍有少數合法的MTV（如西門町的U2 MTV）繼續取得公播授權的影片對外營業，但其經濟規模已經微乎其微。MTV不再是小包廂經濟的主角，反而是繼承「臺式MTV文化」和「日式卡拉OK」血統的混血兒──KTV產業真正踏出臺灣，成為幾個華人地區的重要休閒場景。

曾任《影響》雜誌總編輯的黃哲斌，在近年發表的文章中提到他的前老闆的去向：

他說吳文中後來曾試著用小包廂經驗繼續嘗試經營「漫畫王」與「戰略高手網咖」等加盟店面。「幾年前他關閉最後據點，民生東路一家五星級網咖，從此杳無音信。」黃哲斌寫道。

太陽系就像《X戰警》（*X-Men*）中的變種人學校，呵護滋養一整個世代的邊緣電影少年。而吳文中就是那家非法招生的變種人學校校長X教授。他和太陽系的突然消失，則是這個超級英雄故事中最令人揪心的開放式結局。

筆記

筆者在臺灣南部長大，到臺北念大學的前一年太陽系MTV就已經被抄，完全沒有機會恭逢其盛，只能從旁人口中得知一二。曾經去過這個邊緣電影少年祕密基地的那個世代，絕大多數都對於美國特別三○一貿易制裁手段恨得牙癢癢的，認為美國人的做法和地痞流氓無甚差別。

四十年後的時空大不相同，我們腦中更新過的法律概念已經更能體諒美商八大對於公播權利的堅持。但另一方面，也不能因為這樣就一筆勾消MTV（透過盜版或未經授權的錄影帶或LD）引介更多樣化視野的電影觀點的功勞。一如《志村健》、《豬哥亮》、《霹靂布袋戲》錄影帶幫助臺灣人突破了電視臺一元化聲音，MTV也曾是臺灣影迷突破美商八大結界的祕徑。

法國影評人讓—米歇爾·佛羅東（Jean-Michel Frodon）在《楊德昌的電影世界》（*LE CINEMA D'EDWARD YANG*）一書中摘錄了楊德昌寫於一九九四年、發表於法國世界報（*Le Monde*）專欄的這段文字：

「電視在某一時刻被指責為電影的凶手。一如錄影帶在某個時刻也被冠以電視殺手的名號！難道自從家用錄影帶VHS發明以來，我們真的越來越少看電影嗎？我

不這麼認為。恰恰相反，VHS讓我們不必上電影院就能看更多電影。如果沒有錄影帶，我可能永遠沒有機會看到黑澤明、柏格曼（Ingmar Bergman）、溝口健二、成賴巳喜男，還有許多其他導演的電影。因此我們應該把問題具體化，到底目前面對的威脅是，電影的未來。還是電影發行商的未來？」

我多次試著搜尋這段引文出處以便自己翻譯，但實在苦尋不著，只能冒著一點風險將整段文字抄錄於此。但這樣的風險就如同楊德昌所說的，讓我們看到更多元的觀點。

值得。

第 5 章
好萊塢之外的內容次宇宙
健身錄影帶＆音樂錄影帶

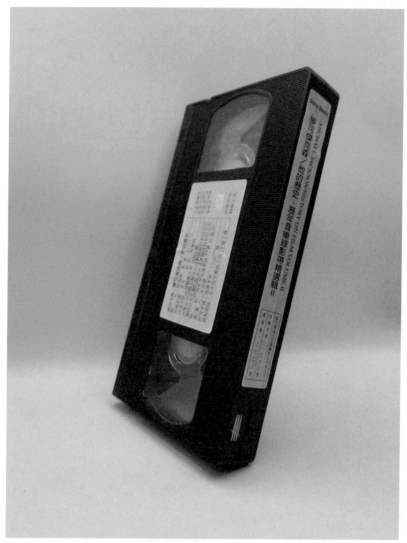

麥可‧傑克森音樂錄影帶（葉郎收藏）
美國曾經存在另外一批錄影帶發行商企圖打破「錄影帶＝好萊塢電影」的公式，將錄影帶發展成為像紙本媒體一樣可以無所不包的預載內容媒介。他們發行的健身錄影帶和音樂錄影帶曾先後掀起文化海嘯，但終未成為錄影帶出租和零售市場的主流。

引言

一九八〇年代，觀眾對錄影帶的胃口遠超過所有人的預期。他們像惡虎撲羊一般吞食市場上所有租得到、買得到的錄影帶內容。

對錄影帶市場一直保持觀望態度的好萊塢片廠，替其他的內容生產者創造了一個難能可貴的縫隙。即便這個縫隙只維持了幾年時間，意氣風發的錄影帶產業還是拚了老命抱著現金到處尋找可以裝載在錄影帶塑膠盒裡的任何新點子，試圖餵飽人數越來越多的錄影機用戶們永遠無法滿足的巨大胃口。

現金就是錄影帶產業的最大優勢。

已經起飛的出租市場和剛開始成長的零售市場開始替參與錄影帶產業鏈的每一個人帶來數不清的財富。他們正忙著利用這些不斷湧入的現金，灌溉出新品種的花朵。

如果一切順利，錄影帶將可以像雜誌或電視那樣成為可以裝載任何東西的新媒體，而不會只是下檔電影的代名詞（當然，故事的結局，我們都已經知道了）。

健身錄影帶和音樂錄影帶是其中最接近成功的錄影帶次類型。

一、健身錄影帶——珍・芳達和她的政治運動道具

一九七八年女星珍・芳達（Jane Fonda）在電影《大特寫》（The China Syndrome）拍攝現場發生了一點小小意外，導致她的腳踝骨折。即將因為該片第五度入圍奧斯卡的這位當紅女演員，並沒有意識到這次意外馬上就要劇烈改變她的命運，並連帶影響千萬人的生活。

長年以芭蕾舞練習作為健身方式的珍・芳達因為腳傷而四處尋找比較不會壓迫到腳的替代運動。她因此開始接觸好萊塢健身教練 Leni Cazden，向她學得一套以燃燒卡路里為目標重新設計的健身操動作。稍後，芳達試著在另一個劇組《突圍者》（The Electric Horseman）的拍攝空檔帶領同劇組的演員一起練習這一套健身操，獲得所有人熱烈迴響。

幾個月後，比佛利山莊豎起了一個「Jane Fonda's Workout」的招牌。珍・芳達本人和她的教練 Leni Cazden 開始每週在這個韻律舞教室裡帶領數千名學員一起運動。

如潮水般湧入的學員只是這場運動革命的起點，真正爆炸性的影響力還要等到芳達撿起

另一個關鍵道具——錄影帶——之後才會發生。

Infotainment = Information + Entertainment

一九八一年底，從事錄影帶製作的斯圖亞特‧凱爾（Stuart Karl）和他的妻子黛博拉‧凱爾（Deborah Karl）正在紐約街頭散步。黛博拉注意到了與珍‧芳達的運動教室同名的新書《Jane Fonda's Workout》被放在書店櫥窗最顯眼的位置，試圖向路過的行人推銷一種以運動為核心的新生活形態。

這本書才剛準備颳起自己的旋風。最終它將狂銷兩百萬冊，並在《紐約時報》的排行榜上連續六個月成為非小說類冠軍，並停留榜中整整兩年之久。身為女性，她同樣感受到斯圖亞特‧凱爾的妻子黛博拉對櫥窗中的這本書非常有感。身為女性，她同樣感受到為男性打造的健身課程和健身空間的不友善氣氛，並覺得讓女性能在專家指導之下在家裡運動真的是個很棒的主意。珍‧芳達的出版社稍後還會發行帶有歌曲和健身指引的黑膠唱片。

不過黛博拉覺得總是好像少了什麼更簡單直接的工具。

少的正是她丈夫斯圖亞特‧凱爾的專業——錄影帶。他在錄影機問世之後沒多久就開始涉入錄影帶的世界。當其他公司忙著發行色情錄影帶或是好萊塢經典老片時，凱爾做過雜誌出版的斯圖亞特‧凱爾有一種超乎常人的精準直覺。

卻頑固地認為總有一天世界上所有的老片跟色情影片總會耗盡，錄影帶產業應該要找到新的內容「來填補《大白鯊》和《深喉嚨》之間的空白」。

在他眼中，這個空白地帶的潛力無窮，並且有可能讓錄影帶變身成為一個足以跟各電視臺鼎立的全新傳播媒介——他稱作「第四臺」（The Fourth Network）。

「第四臺」這個詞在臺灣有不太一樣的定義，但突破框架的意思是相近的。臺灣人說的「第四臺」是指跳脫三家無線電視臺束縛的有線電視宇宙，在斯圖亞特·凱爾的定義下的「第四臺」則是指跳脫無線電視臺節目時間表限制的錄影帶宇宙。在這個錄影帶宇宙中，觀眾可以自行選擇時間、地點、內容，透過錄影機打造一個專屬自己的去中心化電視臺。「人人都想要編排自己的生活。」他堅信。

斯圖亞特·凱爾的公司 Karl Video 在這支前已經出過居家修繕教學錄影帶、CPR 教學錄影帶之類實用的工具影帶。然而他企圖追求的是一種市場上仍未出現的內容類型：他稱作「Infotainment」（Information + Entertainment）。斯圖亞特·凱爾的真知灼見所預見的是類似日本整理專家近藤麻理惠的串流實境秀《怦然心動的人生整理魔法》（Tidying Up with Marie Kondo）那樣的內容。Karl Video 發行的教學錄影帶已經有「Information」的成份，可是他們還需要「Entertainment」的成份來讓這個知識產業變得更大、更吸引人。

書店櫥窗中那個充滿自信的四十一歲好萊塢女星似乎就是他配方中欠的那一味。

珍‧芳達：到底有誰要買健身錄影帶？

斯圖亞特‧凱爾於是打電話給正在競選加州眾議院議員的政治圈好朋友湯姆‧海登（Tom Hayden）。

如果這個名字聽起來有點耳熟，他就是Netflix電影《芝加哥七人案：驚世審判》（The Trial of the Chicago 7）中艾迪‧瑞德曼（Eddie Redmayne）飾演的真實人物。這位美國反戰運動要角的另一個重要身分是──珍‧芳達的丈夫。

經常替候選人募款的斯圖亞特‧凱爾也是政治運動的熟面孔，所以他打給珍‧芳達的丈夫時用的藉口是⋯想聊聊一些政治議題，並順便交換一下對他太太那本書的一些想法。

「我們來把《Jane Fonda's Workout》書中的健身課程拍成錄影帶吧！」斯圖亞特‧凱爾向珍‧芳達提出他早就計畫好的臨時動議。

芳達毫不猶豫地否決了這個提案。她甚至連錄影帶是什麼都有點不太確定，因為她自己的朋友之中根本沒有人擁有這個新奇的日本家電發明。這時候錄影機的價格仍居高不下，因此所有美國家庭之中只有不到十％擁有錄影機。芳達覺得參與一個沒有人買單的產品，很可能連帶傷到自己的電影演出行情。

小心翼翼的好萊塢為了避免錄影帶侵蝕電影院的票房，將錄影帶零售價格訂在高得令人咋舌的價格，使得零售市場一直難以打開。連最忠實的《星際大戰》（Star Wars）鐵粉面對

一百二十美元的錄影帶都會不由得縮手。

這時候錄影帶出租店確實已經興起，並且正在美國甚至全世界各個城市快速蔓延。然而出租市場的活力反而讓珍·芳達和其他影視產業從業者產生更大的疑問：如果十美元租金就可以看得到，到底有誰要花好幾倍的價格將錄影帶買回家？

不像唱片或圖書，電影的零售市場從愛迪生以來從來沒有被驗證過。這個市場的巨大問號還需要斯圖亞特·凱爾的下一個臨時動議才能帶來顛覆性的改變。

斯圖亞特·凱爾向珍·芳達提出的第二個提議基本上跟上一個提議完全一樣，只是多加上了一句關於錢的想像：

「我們來把《Jane Fonda's Workout》拍成可以賺進數百萬元的錄影帶，以便支持你的政治運動吧！」

原本沒有意願的珍·芳達立刻被說服了。

政治夫妻的長期飯票

斯圖亞特·凱爾說服密技是「攻心」。他知道這對夫妻需要錢。更精確地說，是他們熱衷的政治理想需要錢。

事實上早兩年開設的 Jane Fonda's Workout 健身教室門口就有個牌子寫著：

「本教室所有收益將歸於Campaign for Economic Democracy（CED），用以支持尋找替代能源、終止環境危害、爭取女性權利、實現居住正義以及其他與環境保護、社會正義和世界和平相關議題。」

珍‧芳達和湯姆‧海登夫妻是一樁政治婚姻。這並非說他們並不相愛。而是他們相愛的理由包含了雙方共同的政治理想。海登因為芝加哥七人案成為頭號要犯，芳達則因為站在北越的立場主張立刻停止越戰而惹上「河內珍」（Hanoi Jane）的醜名。反越戰之外，他們也在民主黨內聯手推動許多左派進步議題。出現在健身教室招牌上的CED就是他們夫妻倆在一九七六年成立的政治運動團體。

推動政治議程需要在有自己人在有影響力的位置之上。而將人推向有影響力的位置非常花錢。

除了珍‧芳達的丈夫湯姆‧海登自己正在競選加州眾議院議員之外，CED也先後推過自家的候選人參與不同層級的選舉。在此之前，CED的選舉經費主要來源是珍‧芳達以捐助名義匯進CED帳戶的電影片酬。然而即將邁入四十二歲的她非常清楚好萊塢的遊戲規則，一旦頭髮灰白之後她就很難在這個殘酷的行業中繼續維持同等水準的收入。她需要幫CED創造另外一個不會變老的穩定財源。

不管最後錄影帶有沒有人買，她至少為了自己一手參與創辦的政治運動賭過一回。

於是珍‧芳達立刻撥出三天空檔，由斯圖亞特‧凱爾投資五萬美元的製作費，並延攬過

去就以替民主黨政治人物拍攝選舉廣告著稱的導演 Sid Galanty 掌鏡，拍攝這部即將名留青史的健身影片。

除了珍・芳達自己之外，其他演員都來自她健身教室的教練和學員。芳達否決了導演一開始提出、在戶外拍攝的主張，力主直接用教室當場景拍攝。不過由於教室裡的鏡子太多容易反射到不該入鏡的工作人員和器材，最後還是在攝影棚裡頭搭景拍攝。導演 Sid Galanty 則是說服珍・芳達放棄創造虛構教練角色的初始構想，讓她直接在影片中做自己就好。觀眾要看的是明星（和明星的生活方式），而不是一個虛構的角色如何運動。

珍・芳達回顧錄影帶剛上市的心情：「我記得當時心裡想說，這玩意兒如果能賣個兩萬五百支好像也不賴？接著在三百萬支之後，我們創造了一整個新產業！」

《Jane Fonda's Workout》錄影帶的銷售並不是一開始就一鳴驚人。第一個月賣出差強人意的三千支左右，後來隨著口碑擴散出去，第一年的銷售就達到不可思議的二十萬支。這部錄影帶不僅成為史上第一個闖入銷售排行榜的非院線電影，而且停留在榜上長達六年，成為全美最高銷售紀錄的ＶＨＳ錄影帶。

這支帶子的總銷售量以及在告示牌排行榜（Billboard）的錄影帶銷售排行榜上長達一百四十五週的紀錄，直到現在仍未被任何後繼者打破。

打開女性運動市場的那道門

如果加上後來推出的各種續集，《Jane Fonda's Workout》系列總計在全球賣出一千七百萬支錄影帶，不只替CED帶來數以千萬（美元）計的運作經費，也回答了當初珍・芳達的大哉問：「到底誰會將錄影帶買回家？」

答案就是只要找到像健身錄影帶這樣觀眾會看不只一次的特定內容，就可以驅使他們將錄影帶加入購物車帶回家。

事實上《Jane Fonda's Workout》甚至成為許多消費主買錄影機的驅力。因為每天都用得到，錄影機價位的心理門檻大大降低。就像昂貴的iPhone一樣，解除消費者心理門檻之後就再也沒有貴不貴的問題。短短三年內美國擁有錄影機的家庭就從不到十%快速增加為三十％。光一九八五年一年，美國人總共買了一千一百萬部錄影機，平均一天狂銷三萬部。

正是瞬間井噴的錄影機數量，創造了珍・芳達所說的「一整個新產業」。在家看錄影帶變成一種生活日常，好萊塢也因此才開始（見錢眼開地）敞開心胸跳進家家戶戶的客廳。

珍・芳達等於不只是家庭娛樂市場之母，也創造了百視達、串流平臺Netflix等企業存在的前提。

沒有她，我們眼前的娛樂世界風景會長得完全不一樣。

而這一切都源自她在汗水淋漓之間不斷喊出的經典臺詞：Feel the burn! No pain, no gain!

Go for the burn!

另一個被珍‧芳達憑空創造出來的是過去幾乎不存在的女性運動市場。她也因此可以被稱作今日運動健身平臺派樂騰（Peloton）和各種 Instagram 健身網紅的祖師爺（奶）。

「你們可能已經不記得，當年我們（女性）並不被期待擁有強壯結實的身體。」珍‧芳達曾在受訪時說。

一九七二年《美國教育法》修正案第九條存在之前，許多運動項目根本是不存在女性參與的空間。女選手凱薩琳‧斯威策（Kathrine Switzer）在波士頓馬拉松賽道上被眾多男性選手拉扯的照片直到今天仍然到處流傳，而在她之前也有另一位女選手羅伯塔‧吉布（Roberta Gibb）靠著躲在灌木叢中偷偷跳出來參賽，才成為第一位完成波士頓馬拉松的女性。

《Jane Fonda's Workout》正好發生在教育法修正案通過的十年後，許多運動項目陸續對女性運動員敞開大門。另一方面為一般女性設計的有氧運動也正在醞釀之中。

珍‧芳達課程中的自信、愉快的運動氣氛，打破了過去完全為男性量身訂作的健身模式，同時也避開了電視健身節目常有的那種邪教狂熱氣氛。她的健身錄影帶賦予女性未曾有過的自主權，可以自己選擇時間、地點和節奏進行運動。她可以隨時按下錄影機上的暫停鍵休息，也可以快轉跳過強度不適合自己的動作。

因為珍‧芳達的芭蕾背景，她帶來的緊身衣和用來保護受傷腳踝的暖腿襪套，一夕之間從芭蕾專業用品變成了全民時尚。她還因此開發了自己的服裝產品線，就像日後的運動時尚品牌 Lululemon 那樣推銷一種以運動為核心的生活型態和時尚態度。

此前，電影幾乎壟斷了這種社會影響力。沒有其他媒介可以如此持久並無遠弗屆地影響所有人的生活方式。是珍・芳達的電影明星身分和明星魅力，幫助錄影帶這個新媒介奪得如此魔力。

尾聲：健身是永遠的，健身錄影帶不是

斯圖亞特・凱爾和珍・芳達無心插柳地因為一支錄影帶而扮演了運動普及推廣者的超級英雄。不過健身運動普及之後，他們也先後被拋下：

斯圖亞特・凱爾選在健身錄影帶市場最熱的時間點將自己的公司 Karl Video 賣掉。稍後，仍然熱衷政治的他因未依法申報政治獻金的醜聞遭判刑入獄，並因而散盡家財聲請破產。一九九一年他因為癌症英年早逝之前，他仍積極開發各種錄影帶內容，堅信錄影帶不應該跟好萊塢電影畫上等號。

他開創的健身錄影帶市場已吸引無數藝人跳進來參與競爭，然而從來沒有任何人曾經達到珍・芳達同等程度的成功。這些前仆後繼上市的健身錄影帶的真正對手從來不是其他健身錄影帶，而是已經去除所有戒心全力追求壟斷錄影帶市場的好萊塢片廠。未及晉身主流的健身錄影帶，沒幾年後就被好萊塢電影的錄影帶擠到市場的最邊緣。

女性健身普及之後，這世界再也不需要珍・芳達那樣多彩多姿的表演來說服大家起身

運動。此後，不論實體課程或是影片或線上課程都變得更機能性、更欠缺娛樂性，更遠離《Jane Fonda's Workout》多彩多姿的個人化色彩。要等到多年之後 Instagram 和 TikTok 等網路社群崛起，健身影片才會再出現另一波的風格化和娛樂化風潮。

而珍·芳達帶來的改變仍然無所不在：

二〇二一年二月一日，珍·芳達可能在做完她數十年如一日、從未中斷的每日運動之後，用她的手機在 Twitter 上轉發了她準備替美國總統喬·拜登（Joe Biden）就職一百天的線上活動進行演說的宣傳貼文。同一時間在地球的另一端，一名緬甸的女性運動網紅也站在街頭在拍攝自己例行的健身操影片，完全沒有意識到她身後的國會廣場上正在聚集的軍車已經準備以政變的手段推翻政府。

早過保存年限的《Jane Fonda's Workout》錄影帶或許已灰飛湮滅，珍·芳達充滿活力的「Feel the burn!」口令則繼續成為這個世界的背景聲軌，從地球這端到那端、從一九八二到二〇二一，持續迴盪四十年。

二、戰慄之夜——性啟蒙和音樂錄影帶產業啟蒙

「Go fxxk yourselves!」

麥可‧傑克森（Michael Jackson）請來執導《戰慄》（Thriller）專輯同名單曲的導演約翰‧蘭迪斯（John Landis）在電話會議中被唱片公司的窗口大聲咆哮。導演後來回顧說，對方的咆哮聲大到他必須把話筒挪開耳朵以免聽力受損。

唱片公司暴怒的理由是往常一支音樂錄影帶的平均預算是五萬美元，但導演約翰‧蘭迪斯剛剛替麥可‧傑克森的新音樂錄影帶提出的製作預算高達九十萬。拍過《福祿雙霸天》（The Blues Brothers）和《美國狼人在倫敦》（An American Werewolf in London）的蘭迪斯，在一九八〇年代是地位只略遜於史蒂芬‧史匹柏的賣座電影導演。他同意接拍這支音樂錄影帶的唯一條件，就是必須使用在電影院放映的三十五釐米膠捲規格，拍成一個有角色、有情節的戲劇短片。而且他希望舞群能夠至少排練十天，而不是攝影機一架、歌曲一放，隨便手舞

足蹈一番之後就收班交差。這些條件都非常花錢。

麥可・傑克森所屬的唱片公司史詩唱片（Epic Records）拒絕出資之後，他們轉向MTV電視臺請求出資。

剛剛成立兩年、正在快速崛起的MTV電視臺同樣給了堅決的「No」。MTV頻道營運模式的基本邏輯就是絕對不花錢買音樂錄影帶播放授權，而將自己定位為免費提供曝光管道給唱片公司和歌手宣傳。他們萬一在麥可・傑克森身上開先例支付費用，後面排隊等著請款的藝人可能上百成千。

如果麥可・傑克森和約翰・蘭迪斯就此放棄《戰慄》的音樂錄影帶拍攝計畫，麥可・傑克森的生涯、MTV頻道、音樂錄影帶文化甚至整個錄影帶產業的歷史都會被改寫。

所幸這兩位頑固的創作者不僅沒有依照唱片公司裁示「Go fxxk yourselves!」，而且努力拼湊出一個有如天外飛來的創意解決方案……

如果不是電影，那會是什麼？

[I believed in the video business.]

美國錄影帶教父 Austin O. Furst, Jr. 曾在受訪時說出這句猶如《教父》開場的臺詞。

首次透過衛星傳輸的付費頻道龍頭 HBO 和錄影機是同樣發生一九七五年的兩大影視產

業創新，而這兩個產品都在一九七〇年代末、一九八〇年代初造成好萊塢產業板塊的重組。

本來在HBO上班的Austin O. Furst, Jr.，就是因為看中錄影帶產業的潛力而決定跳入錄影帶產業創業。

他的創業時機完全是從天上掉下來。一九八一年HBO正在替母公司Time-Life穩定賺進大量財富，而另一方面同集團底下的的電影製作和發行業務卻經常虧錢。Time-Life於是將原本在HBO擔任主管的Austin O. Furst, Jr.調來擔任電影部門的主管，但賦予他的任務則是將這個部門完全關閉，並出清資產（不過九年後Time-Life會因為併購華納兄弟〔Warner〕而又變成一家電影公司）。

奉命解散部門的Furst順利把未發行的電影清倉出售給福斯（Fox），而電視製作的業務賣給了哥倫比亞（Columbia），只差公司片庫中累積了二十多部舊片的版權還沒賣掉。

這個時候錄影機的價格仍然超過上千美元，因此美國家庭擁有錄影機的比例只有四％左右。為了叫賣這些舊片版權給錄影帶發行商，Austin O. Furst, Jr.諮詢了錄影機產業的專家，而專家則向他保證錄影機的價格一定會持續下滑並讓錄影機更為普及。

另一方面反映在錄影帶出租店日常營運的現象是：由於錄影機很貴，所以已經買了錄影機的家庭會力求回本地瘋狂租片來看。而好萊塢願意授權的電影數量又非常有限，消費者如果把A級製作的大片都看完了，就會開始看B級電影和經典舊片。

市場調查後信心大增的Austin O. Furst, Jr.索性送出辭呈和報價單，自掏腰包買下公司的

片庫錄影帶版權，成立了自己的錄影帶發行品牌 Vestron。

「每當有任何錄影帶出租店開張營業，他們不只要向 Vestron 或是其他片廠訂購最新發行的大片，同時也還必須下訂過去已經發行過的錄影帶。每一家店都必須要有自己的完整片庫。」Furst 受訪時說。由於錄影帶的需求很強烈，Vestron 在公司開張的第一年就開始獲利。

隨著 Vestron 到處蒐購中小型片廠或獨立製作的錄影帶內容授權並建立更完備的片庫，他們的營業額更是不斷倍數成長。全盛時期的 Vestron 是美國市佔率高達十％的錄影帶龍頭企業，一年營收高達三‧五億美元，而 Vestron 的產品更直接或間接（透過授權代理）賣往全世界超過三十個國家。

然而獨佔錄影帶市場機會的窗口來得快，去得也快。

Vestron 的商業模式吸引來更多創業者投入錄影帶發行的紅海，連好萊塢大片廠也陸續成立自己的家庭娛樂部門，並逐年收回授權出去的電影。當市場上可以買到授權的電影越來越少，而出價競爭者越來越多，錄影帶的利潤空間也越來越受到擠壓。即便 Vestron 錄影帶的營業額一直在增加，仍遠遠追不上內容授權成本增加的速度。

Austin O. Furst, Jr. 知道他必須趕快替公司找到新的內容來源。如果錄影帶上面預錄的內容不是電影，那會是什麼？

正是這樣的急迫性，讓 Vestron 做了一個好萊塢片廠甚至全世界其他公司都無法想像的大膽賭注：

他們用錄影帶權利金預付款的名義，以高達五十萬美元的金額參與了唱片公司和ＭＴＶ電視臺都不敢投資的音樂錄影帶──麥可‧傑克森的《戰慄》。

導演約翰‧蘭迪斯和他的製作團隊實際上賣出的是十四分鐘的音樂錄影帶加上一些製作花絮填滿的將近一小時內容。片名叫做《Michael Jackson: The Making of Thriller》（導演自嘲為 The Making of Filler）。硬湊成一小時，除了是滿足錄影帶發行的需求之外，也是為了替三分鐘音樂錄影帶來排隊請款的其他藝人說：「我們並沒有花二十五萬買麥可‧傑克森的音樂錄影帶，而是買一個小時的電影短片喔。」

即便前無古人地成功預售出音樂錄影帶的錄影帶版權，導演約翰‧蘭迪斯仍然有點心虛地懷疑：

如果樂迷人人都可以不花一毛錢就在ＭＴＶ頻道上看到，到底有誰要把音樂錄影帶買回家？

一部關於性啟蒙的電影

［Please destroy it!］

擔心錄影帶有沒有人買可能還太早，因為導演約翰‧蘭迪斯還要忙著擔心他好不容易籌

錢拍完的底片遭到麥可‧傑克森銷毀。

麥可‧傑克森的父母是美國基督教團體耶和華見證人的忠實信徒。傑克森的媽媽從小就以耶和華見證人的信仰教養幾個小孩。但不是每個傑克森家的孩子都把它變成自己的終生信念。比如妹妹珍娜‧傑克森（Janet Jackson）就沒有受洗，而受到爸爸嚴格控制的麥可就有。即便已是全球知名巨星，麥可仍然會按照所屬教會要求在自己的教區逐門逐戶敲門傳教。

耶和華見證人嚴格禁止婚前性行為的保守思想也對麥可‧傑克森的人生發生很大的影響。比如，在《戰慄》之前，他沒有任何一支音樂錄影帶有過與女性互動的任何橋段。

導演曾問麥可說如果他的信仰不認可婚前性行為，他到底要如何看完蘭迪斯的前作《美國狼人在倫敦》？麥可答他會閉上眼睛跳過性愛場面。

自小在鎂光燈下長大，麥可‧傑克森的性／性向從來都是媒體焦點。每一臺攝影機、每一支麥克風、每一雙打字的手都在等待他性啟蒙發生的那一天，以便大肆報導還未變聲的男童總算變身成為有性慾的成年人。但那一天似乎永遠不會來。在父親和教會的強力壓抑之下，正要登基成為 king of pop 的二十五歲巨星始終保持孩童一般的童貞／童貞。

《戰慄》的編舞文森特‧帕特森（Vince Paterson）就說麥可會在拍攝現場私下問一些有如十二歲心智的健康教育性知識問題。

問題是《戰慄》或是歷來所有狼人電影主題，始終都是性啟蒙：男孩和女孩如何發現自己身體上不可預期的變化，以及隨之而來、難以抵擋卻不被社會接受的新衝動──吃人。

於是另一個無法抗拒吃人的群體開始滋事了……

有人傳話給麥可·傑克森，說教會得知他正在拍一部關於狼人的錄影帶，指稱他這種行為無異於鼓勵魔鬼思想，並恐嚇要將麥可逐出教會。Excommunication（絕罰）這個字眼對於有信仰的人來說可不是退掉健身房會員卡這麼簡單，因為逐出教會也等於永遠失去了被救贖的資格。

瞬間掉入地獄的麥可情緒崩潰地打電話給他的律師兼助理約翰·布蘭卡（John Branca），要求他立刻安排銷毀剛剛拍完的所有音樂錄影帶底片。掛掉電話之後，他開始將自己關在房間裡不吃不喝整整三天，直到他的保全打電話給導演約翰·蘭迪斯求援，並讓蘭迪斯帶人直接破門而入。

「你有吃東西嗎？」

「我覺得好難過。」麥可說。

麥可搖頭。

「聽著，我要你現在立刻就醫。」蘭迪斯命令他。

第二天，恢復力氣的麥可·傑克森開始不停跟導演道歉，說他對於衝動銷毀音樂錄影帶的事感到後悔萬分。

所幸頑固的導演約翰·蘭迪斯從頭到尾就沒打算照辦。得到銷毀底片的命令之後，他火速趕往沖印廠保全底片，並全部帶去律師約翰·布蘭卡的事務所鎖起來。所以這幾天底片其

實一直安全地鎖在律師辦公室裡，沒有任何外人得以靠近。

「麥可，你看過貝拉‧盧戈西（Bela Lugosi）演的《德古拉》（Dracula）嗎？你知道他也是個虔誠的信徒嗎？你有注意到那些電影前面會加上警語嗎？」導演試圖向這位十二歲心智的超級巨星提出替代方案：「在我們真正銷毀影片之前，我們要不要試著在前面加上警語，就說『此部影片不代表麥可‧傑克森的個人信仰』之類字卡？」

多年後蘭迪斯坦承他根本是臨場應變隨口胡說，從來就不知道貝拉‧盧戈西這位以扮演吸血鬼聞名的演員是否有任何信仰。

加註警語給教會當防火牆的方案獲得麥可‧傑克森點頭同意。

距離專輯發行已經整整一年的一九八三年十一月十四日，《戰慄》音樂錄影帶順利在一家洛杉磯的電影院首映。焦慮的麥可‧傑克森抗拒眾人請求不肯進入影廳，從頭到尾都待在放映室裡不願出來。但他已經無法抵抗的命運是，這支音樂錄影帶已經改變他和橫跨好幾個產業大量從業人員的生涯。

《戰慄》音樂錄影帶的市場反應，讓原本以「專輯已經早就過銷售高峰」而拒絕出錢的唱片公司驚訝到下巴都快掉下來。該專輯原先兩千萬的銷售數字很快就因為音樂錄影帶的爆紅而再次翻倍，不僅維持史上最暢銷專輯紀錄長達數十年，直到現在都仍是史上銷量最高的黑膠唱片。而麥可‧傑克森遠高於其他藝人的拆帳比例（每張專輯可以收到二美元），更使他自此成為富可敵國的超級富豪。

音樂錄影帶文化的巨石碑

「Encore! Encore! Show the goddamn thing again!」

參與首映會的男星艾迪・墨菲（Eddie Murphy）在影廳裡叫囂起鬨。於是，全長十四分鐘的音樂錄影帶就這麼順應觀眾要求地重複放映一次。而第二次放映同樣引發狂歡一般的滿場迴響。

稍後，類似的盛況也發生在MTV頻道上。MTV事前以史無前例的規模投放大量廣告預告《戰慄》音樂錄影帶的首播時間。果然十二月二日的首播立刻刺激該頻道收視率激增十倍。MTV頻道曾經對這支音樂錄影帶抱持懷疑態度，如今則是火力全開地將《戰慄》當成他們開臺以來最重要的擴散機會，一而再、再而三地播放。

MTV採用的策略是每一次播完《戰慄》音樂錄影帶之後會立刻預告下一次播出的時間。原本像電視臺一樣隨機播歌的頻道消費模式因而被扭轉，麥可・傑克森的粉絲和MTV的觀眾開始守在電視機旁等待，按照明確的時間表等待他們想要看到的的特定內容。

《戰慄》既是MTV音樂頻道的轉捩點，也是整個音樂錄影帶文化的重要分水嶺：在《戰慄》之前，音樂錄影帶的性質更像是廣告；在《戰慄》之後，音樂錄影帶的創作者開始把它當成真正的敘事工具，開始有角色、有進展、有明確議題。

音樂錄影帶成為一種全新的藝術形式的同時，也變身成為一種新的零售產品。由於好

萊塢這時候還將錄影帶零售價格定在超過一百美元的高貴身價，只要二十多美元就買得到的《戰慄》成為歷來入手門檻最低的錄影帶產品之一，並在短短幾個月內就賣出一百萬支帶子，打破錄影帶問世以來最高銷售紀錄。

「這部影片在全世界都獲得非常熱烈的成功。我們生產錄影帶的速度完全趕不上需求。」Vestron 的老闆 Austin O. Furst, Jr. 說。

這一支由電影導演跨足拍攝的音樂錄影帶，透過電視頻道和錄影帶兩個通路接觸到空前的觀眾數量，創造了不輸給好萊塢大片的群眾影響力。《戰慄》替後世無數音樂錄影帶導演的電影生涯鋪好了一條康莊大道，讓他們得以在音樂錄影帶的土壤獲得滋潤，並在電影的領域開花結果。

這張無止盡的獲利者名單中，包括了許多重量級導演的名字：

- 《鬥陣俱樂部》（*Fight Club*）的大衛・芬奇（David Fincher）
- 《雲端情人》（*Her*）的史派克・瓊斯（Spike Jonze）
- 《震撼教育》（*Training Day*）的安東尼・法奎（Antoine Fuqua）
- 《王牌冤家》（*Eternal Sunshine of the Spotless Mind*）的米歇・龔德里（Michel Gondry）
- 《肌膚之侵》（*Under The Skin*）的喬納森・格雷澤（Jonathan Glazer）
- 《戀夏五百日》（*(500) Days of Summer*）的馬克・偉柏（Marc Webb）

●《控制》（Control）的安東·寇班（Anton Corbijn）

就像電影《2001太空漫遊》（2001: A Space Odyssey）中的巨石碑，《戰慄》的拔地而起標誌著一種新文明、新文化、新藝術觀點的科幻躍進。

尾聲：獨立錄影帶發行商的最後一次熱舞

《戰慄》錄影帶帶來的成果，使發行商Vestron在一年後做出改變他們公司命運的抉擇：股票上市。

作為上市公司，Vestron需要在錄影帶銷售報表之外找到其他刺激華爾街想像（和轉移他們注意力焦點）的新業務。錄影帶市場正在面臨獨立發行商群雄並起、好萊塢片廠也虎視眈眈的新局面。錄影帶內容的稀缺和電影授權費的高漲讓Vestron面臨了來自股東的巨大壓力。

Vestron於是乾脆用他們從《戰慄》賺到的錢成立自己的製片部門，開始投資拍攝自己的電影。投資電影有個附帶的好處是Vestron的名字因而更常出現在影劇新聞上頭。每一次新聞曝光都能讓華爾街投資人對Vestron有多一點想像，撐住Vestron的股價。

他們運氣非常好地接手一個被其他片廠回絕的青春懷舊歌舞電影製作案，並利用非工會成員的劇組和盡量減少明星數量等方式來嚴格控制成本。最終，花了五百二十萬美元拍

攝的《熱舞17》（Dirty Dancing）在全球賣得了一・七億美元票房。估計 Vestron 的獲利高達八千五百萬，遠遠高過《戰慄》錄影帶的收益。

《熱舞17》讓 Vestron 再度創下一個很少人辦得到的紀錄：第一次投資電影就上手。

然而錄影帶市場的高度競爭仍在一九九〇年代初逼使多家獨立發行商接連陷入財務困難。不穩定的電影投資成果和容易驚慌的華爾街股東都無助於讓 Vestron 脫離這個陷阱。

一九九一年因為銀行不看好市場前景而臨時抽走原本同意的融資，Vestron 被迫聲請破產，並在稍後停止營運。

音樂錄影帶文化的巨石碑仍然聳立在那兒，但發行那支劃時代錄影帶的 Vestron 已歸於塵土。

筆記

同時跨足電影投資和錄影帶發行的 Vestron 不是唯一倒下的一家。

一九九〇年代初的倒店潮橫掃美國的獨立發行商，其中包含錄影帶發行商以及與錄影帶發行商合作密切的電影發行商。比如：投資《眼鏡蛇》（Cobra）的坎農影業（The Cannon Group）、投資《魔鬼終結者2：審判日》（Terminator 2: Judgment Day）的卡洛可電影製片公司（Carolco Pictures）、投資《碧海藍天》的塞繆戈溫電影公司（Samuel Goldwyn Company），甚至連規模相當大的獵戶座電影公司（Orion Pictures）都在自家電影《沉默的羔羊》（The Silence of the Lambs）獲得奧斯卡最佳影片的同一年不支倒地。

要推究其原因，必須回溯到一九八〇年代史蒂芬・史匹柏和喬治・盧卡斯等人的賣座大片促使好萊塢片廠的行為改變。他們開始集中火力投資大片類型，並且大大提高投注在電視廣告和其他媒體的行銷預算。當時一部好萊塢大片的行銷預算可能高達五、六百萬美元，甚至超過 Vestron 投入在《熱舞17》的製作成本。這種做法顯著降地大片廠電影的財務風險，因為即使是搞砸的電影也能透過五百萬的廣告拯救票房。

一九八〇年代後半，好萊塢片廠透過併購既有錄影帶發行商或是自建家庭娛樂部門，開始全面擁抱錄影帶市場。這些經歷重度行銷的好萊塢大片因此又成群結隊地大量湧入錄影帶市場。

錄影帶用戶對於內容的飢渴曾經創造了健身錄影帶、音樂錄影帶、色情錄影帶等等多元內容的蓬勃發展。但這種多元蓬勃的氛圍在好萊塢大軍攻佔錄影帶市場之後就立刻戛然而止。

如同我們現在打開 Netflix 或迪士尼＋上頭滿滿的大製作新節目，當 A 級製作大片永遠都看不完的時候，誰還有時間看 Vestron 片庫中那些 B 級電影和經典老片？錄影帶的啟蒙時代至此結束。

殘酷無情的消費者完成清理戰場後，好萊塢電影也正式登基為家庭娛樂市場的唯一主人。音樂錄影帶和健身錄影帶最終都未能在錄影帶市場永久建立自己的領土，變成曇花一現的存在。

第 6 章
穿越銅牆鐵壁的盜版錄影帶

《鐵達尼號》錄影帶（葉郎收藏）

北韓的脫北者說當年看過盜版的《鐵達尼號》後腦袋完全陷入混亂，理由是她不敢相信一個男子怎麼可能如此深愛一個女子。在北韓這種愛只能對偉大的領袖表達。對她來說看盜版電影「就好像夢見自己活在另一個完全不一樣的星球上」。實際上這些穿越國境的盜版電影在更早之前更曾打破鐵幕、推翻政府甚至催生民主革命……

錄影帶時代的早期,比較有規模的跨國盜版錄影帶體系經常是為了服務移民社群而存在。比如專門服務韓國或華人移民的錄影帶店會出現在美國幾個大城,提供來自母國電視臺的非法側錄帶,讓遠在他鄉的移民仍然可以接觸熟悉的母語,並創造一種商業機制無法扮演的人與人連結的功能。無線電視臺總是服務國內多數語言,而沒有國界的YouTube還要十多年後才會發生,錄影帶因此成為各地移民絕無僅有的母語傳播媒介。

以盜版的目的性來分,上面這種可以歸類作「文化傳播型的盜版」。另一種則是純粹為了跳過權利人、圖謀不法利益的「經濟牟利型的盜版」。

當然這樣黑白分明的分類方式只是一種虛構的假設。多數盜版案例都兼有傳播功能和牟利動機,差別只在佔比多寡。

無論對於文化傳播有多少作用,所有的盜版在經濟上仍舊都構成對權利人的侵害。

權利人眼中,唯一黑白分明的界線就是合法和非法。

權利人很少關心文化傳播的目的性。比如串流大戰中,派拉蒙影業(Paramount

Pictures）為了建立自家串流服務 Paramount＋的內容獨特性，在二〇二二年初無預警地將播到一半的招牌節目《星際爭霸戰：發現號》（Star Trek: Discovery）從 Netflix 下架，使超過三分之二個地球的觀眾因此再也看不到後續節目（因為派拉蒙目前主要服務範圍只涵蓋北美洲和南美洲）。派拉蒙並不在乎各國星艦粉突然看不到的錯愕，甚至很可能認為這種飢渴狀態對於將來 Paramount＋終於在各國落地時還有正面效果。

值得一提的是，一九七〇年代末錄影帶剛剛進入美國市場時，流傳最廣的盜版錄影帶正好是第一代的《星際爭霸戰》（Star Trek）電視影集。因為節目已經在幾年前被電視臺腰斬，粉絲們只能轉入地下，在法規灰色地帶的錄影帶社群裡頭交換各自的側錄節目帶，用以彌補沒有新節目可看的飢渴。他們甚至會明目張膽地在報刊上刊登小廣告，告訴別人我手上有第幾季第幾集，尋找互通有無的機會。這些地下社群早在錄影帶出租和零售商業模式成熟之前，就提前驗證了錄影帶市場的潛力。

對大眾文化的飢渴是一種經常被低估的力量。歷史上，這種力量曾經推倒不可想像的牢籠。比如冷戰時代蘇聯政府動員百萬公務員、警察、蘇聯國家安全委員會（ＫＧＢ）情治人員進行邊界管制和內容管制等作為建立起來的鐵幕（iron curtain），最終卻被看似脆弱而且壽命有限的磁帶所摧毀。即便錄影帶在蘇聯解體幾

年後自己也功成身退，然而這個上世紀媒介直到現在仍然深深影響俄羅斯人、烏克蘭人、波蘭人……

以下，是錄影帶推倒銅牆鐵壁的故事……

一、C-3PO 翻譯機器人和蘇聯的盜版錄影帶

二〇〇四年聖彼得堡一家電影院的影廳裡頭擠滿了等著《魔戒二部曲：雙城奇謀》（The Lord of the Rings: The Two Towers）放映的俄羅斯觀眾。

這個場次的不尋常之處除了票價是平常電影票的好幾倍之外，銀幕上的電影似乎不盡然是我們看過的《魔戒二部曲：雙城奇謀》──

片名中的「The Two Towers」雙塔已經被擅改成「Dve soryannye bashni」（中文意思大概是「兩座破塔」）；故事主人翁佛羅多（Frodo）的姓氏巴金斯（Baggins）則被置換成俄文中「手提袋」的諧音字「Sumkin」，而整部故事基本上就是這個叫做手提袋的俄羅斯警察跟幫派混混半獸人到處追逐砍殺的胡鬧故事。

這是俄羅斯才有可能發生的事。未經授權的惡搞版好萊塢電影可以光明正大地在電影院上映，票券更瞬間秒殺。暱稱是Goblin的俄羅斯初代網紅德米特里．普契科夫（Dmitry

Puchkov）一個人口譯片中每一個角色的口白，並任意加上天馬行空的幽默詮釋。幾年後他的惡搞行動還從配音升級成電影畫面的變造，比如把美國總統小布希變成跟尤達（Yada）站在一起的絕地英靈，或是更無厘頭地在電影畫面中的每張桌子都P上一瓶伏特加之類。

這種瞬間秒殺的狂熱反映的是一種深深烙印在俄羅斯社會裡頭的文化傳統——盜版錄影帶。好幾個世代的俄羅斯人和蘇聯人成長於粗製濫造的配音盜版西方電影。那些盜版錄影帶曾經是他們繞過黨的意志和思想審查的唯一娛樂出口，而當年偷買錄影帶、偷看錄影帶的犯罪氣味如今事過境遷變成了一種鄉愁。

索尼的攻城槌：Walkman 和 Betamax

「電影，是所有藝術形式之中對我們（蘇聯）最重要的一種。」列寧說。

幾乎每一種娛樂形式都有可能成為思想載具，所以席維斯·史特龍（Sylvester Stallone）和羅禮士（Chuck Norris）的電影就跟其他印有反革命文字的書刊一樣危險。十月革命的主要領導人列寧因而早在一九一九年就發佈命令要將整個電影工業收歸國有，並且直到一九八九年蘇聯解體之前都對國產電影和進口電影實施嚴格的審查管制，時間長達七十年之久。

在錄影機發明之前，電影這個媒介對於蘇維埃政權的危險性都不算太高。理由是笨重的膠卷拷貝既難以私下複製，也不容易夾帶入境或是在黑市傳播。更別提要在黑市弄到一臺可

以放映膠卷的放映機可說是難上加難。

受到管制強度較高的是其他更危險的機器。比如KGB始終嚴格管制蘇聯境內的打字機，要求每一臺打字機在賣出去之前都必須提供打字的樣紙給KGB存檔，以便未來可以像指紋比對那樣追查違法文件的源頭。

後人可能更難以想像的是KGB對於我們現在可以在每一家便利商店看到的影印機曾經施予超高強度管制：因為快速複製反革命思想的危險度又比打字機高了好幾倍，所以基本上蘇聯人是不被允許擁有影印機，只能去永遠大排長龍的公營影印站複製文件。而且KGB還設有影印機警察，全天候不定時抽檢影印機是否管控得宜，並逐一核對計數器的數量是否符合報表紀錄。

一九七〇年代末問世的錄影機和錄影帶，在蘇聯也獲得非常近似影印機的「高規格」對待。一開始是全面禁止進口和流通，後來則是透過與國外產品不相容的特殊規格的國產錄影機以及政府經營的十二家錄影帶店，來確保蘇聯人不要因為這個神奇發明而不小心接觸到反革命思想。

然而就像表面上不存在的地下影印店，蘇聯民眾很快就建立起逃過政府法眼的錄影機黑市和錄影帶黑市。

日本家電品牌索尼意外地在這個環節扮演了革命要角。索尼在一九七〇年代相繼發明Betamax錄影機和Walkman隨身聽這兩個劃時代的產品。用磁帶記錄電影和音樂的概念並不

蘇聯人最熟悉的好萊塢口音

惡搞版魔戒系列電影之後，網紅配音員 Goblin 將目標轉向《星際大戰》星戰宇宙。值得注意的是經典星戰人物 C-3PO 翻譯機器人的聲音，在他的詮釋之下變得怪聲怪氣，就好像刻意捏著鼻子講話一樣彆扭地講著滿嘴不通順的臺詞。

Goblin 的用意是半諧仿半致敬地試圖模仿在俄羅斯家喻戶曉的傳奇人物——盜版錄影帶配音員列昂尼德・沃洛達斯基（Leonid Volodarsky）的聲音。

長達三十年的配音生涯（多數時候是非法的亡命生涯）之中，列昂尼德・沃洛達斯基配過《星際大戰》、《魔鬼終結者》（Terminator）、《終極警探》（Die Hard）和《教父》等等系列電影。由於產量多達五千多部，幾乎每一個蘇聯民眾都曾在盜版錄影帶之中聽過他的聲音。

因為父母都是語言專家的家學淵源，列昂尼德・沃洛達斯基同時會英文、西班牙文、法

是新的，電視臺的攝影棚和電臺的錄音室都已經用磁帶技術非常多年。索尼真正厲害的是將整套系統微型化的工藝，將笨重的工業用技術簡化成為人人都能上手的家電。

「微型化」正是錄影機和 Walkman 隨身聽可以輕易流入蘇聯的關鍵因素。包含航海、航空機組人員以及少數獲准出國參訪的外交和學術工作者，很容易將這些微型化的電器產品藏在行李裡走私回國，成為西方大眾文化穿過鐵幕的破口。

文和義大利文等多國語言，並且早從一九六八年就開始替影展翻譯外語。一九七〇年代末，蘇聯警察和KGB開始陸續查緝到盜版錄影帶之後，沃洛達斯基會以外語專家的身分被邀請去鑑定這些被沒收的犯罪證物。

親眼見證蘇聯錄影帶黑市的崛起，促使他一九七九年投身盜版錄影帶產業，一個人包辦翻譯和為片中每一個角色的配音工作。

由於錄影帶的利潤微薄，所以他和其他投入盜版電影配音的從業人員都採用最省時間的「同步口譯」方式完成，而且口譯的音軌就直接疊在原本的電影音軌之上。配音之前他們不僅沒有劇本可以看，經常連連先看過一次電影的時間也沒有，就是非常即時地一邊看電影一邊解釋給觀眾聽。也因此觀眾不僅聽得出來明顯的時間差（畢竟即時口譯會慢個幾秒），還經常出現各種錯譯或是根本即興演出的瞎掰。

當代網紅配音員Goblin的C-3PO掌握了他的口譯前輩列昂尼德·沃洛達斯基的精髓。後者終究不是俄羅斯黃俊雄或是俄羅斯黃文擇，他的表演以欠缺情緒表達的平板口吻著稱，同時不論表演任何角色都清一色帶有天外飛來的濃厚鼻音。這點不尋常的特色促成了流傳甚廣的蘇聯鄉野奇譚，說他是為了避免本人口音被KGB認出真實身分才會從頭到尾都用夾子夾住鼻子講話。

直到蘇聯解體的多年後，真實身分終於曝光的沃洛達斯基仍會不時遇到俄羅斯人問他說當年用來夾鼻子的那個曬衣夾在那裡。實情則是小時候的意外導致他鼻骨骨折，才使C3-

PO、麥可・柯里昂（Michael Corleone）和 T-800 機器人等經典好萊塢角色都被迫帶點臺灣布袋戲人物秦假仙的鼻音腔調。

惡搞配音的「轉型正義」

不像當年列昂尼德・沃洛達斯基是基於經濟因素投入盜版錄影帶事業，Goblin 一開始在錄影帶上私自幫電影亂配音，其實是為了嘲弄過去盜版電影的低劣翻譯和配音品質。結果原本只打算給親友看的惡搞影片被拷貝出去，使他一夕成名變身為俄羅斯初代網紅。隨後俄羅斯的市場開放政策和 DVD 大爆炸的雙重因素提供了更多外語片源，使他的業餘配音興趣日漸取代了他原本的正職（警察）成為了主業。

必須說明的是即便是冠上「諧仿」的名義，Goblin 早年的惡搞配音在好萊塢眼中很難構成著作權的「合理使用」。

因為蘇聯的著作權法一直更偏祖國家作為權利人的地位（比如動不動就將版權收歸國有），加上他們暫時不想支付版權費給西方國家的著作人，所以蘇聯的著作權保護體系一直與國際社會保持相當的落差。幾個著作權相關的國際公約，包含《伯恩保護文學和藝術作品公約》、《巴黎保護工業產權公約》和聯合國《世界著作權公約》上頭，始終沒有出現蘇聯的名字。

盜版錄影帶盛行的一九八○年代，好萊塢和其他著作權相關產業的遊說團體向美國政府施予很大的政治壓力，而美國政府只也能將壓力轉嫁在蘇聯政府身上。

蘇聯著作權體系改變的契機出現在一九八五年上臺的蘇聯總書記戈巴契夫（Mikhail Gorbachev）企圖重建百廢待舉的蘇聯工業。經過長時間與國際社會的隔絕，蘇聯的二次工業化迫切需要美國人的幫忙。他們派遣工程師前往美國學習工程技術，並延攬美國公司協助他們與建水壩和蓋新的工廠等大型工程。蘇聯為此終於加入《巴黎公約》，逐漸成為國際著作權保護體系的一部分。

緊接著一九八九年上臺的美國總統老布希（George H. W. Bush）則從口袋中拿出了「最惠國待遇」當交換條件，成功誘引戈巴契夫同意加入《伯恩公約》。

意料之外的插曲是戈巴契夫接下來被老布希擺了一道。就在兩國的協議正要進入美國國會進行條約批准的例行程序之時，白宮突然扣住法案，要求蘇聯官員必須額外承諾翻修蘇聯著作權法以防堵盜版電影，才願意走完條約批准的程序。

刀都架在脖子上了，蘇聯人也只能答應，並乖乖回去大修著作權法。不過新修的蘇聯著作權法根本還來不及實施，蘇聯就在一九九一年解體。

功虧一簣的美國最後則是動用了對付臺灣、中國、印度等國的武器——特別三○一條款，逐一恐嚇蘇聯解體後的俄羅斯、烏克蘭等等獨立國協國家，才使前蘇聯國家的盜版電影氾濫情況逐年受到控制。

反映在惡搞配音版魔戒和星戰電影的配音員 Goblin 身上的變化是：俄羅斯著作權保護的企業。

「轉型正義」來臨之後，他製作未經授權的配音電影的頻率越來越低，而他自己的工作室開始承接大量電視劇和電影的發行單位委託製作配音的委託案，甚至成為俄羅斯配音領域的龍頭

不過他曾受網友擁戴的惡搞版配音並沒有因此完全消失，只是以更加合法的方式存在。

比如蓋・瑞奇（Guy Ritchie）導演的電影《搖滾黑幫》（RocknRolla）（實際上是一部英、美、法三國合資電影）就乾脆請到 Goblin 重現他的惡搞配音，甚至在俄羅斯首映會上讓他扮演類似辯士或是布袋戲口白主演的角色，伴隨著電影放映，現場表演那一慣葷素無忌的配音表演。

尾聲

「我出生並成長於蘇聯時代。那個年代萬事萬物都是被禁止的。我當然誇大了一點，不過在凡事都禁止的年代凡事也充滿了秩序。現在時代不同了，所有事都亂了套，而長期禁止某種事物已經毫無用處，因為禁令不可能再發揮作用。但並不是每一件事都被顛覆。我們依然必須遵守這個原則——『如果打敗不了它，就去影響它』。不喜歡某些人的思想？我們就必須組織起來洗腦他們的思想往正正確的方向前進。」

網紅配音員 Goblin 幾年前受訪時提到，俄羅斯人應該起身效法西方媒體（如好萊塢）的

工業規格洗腦。他如今在另一場經濟轉型中變成擁有兩百六十三萬訂閱的超級YouTuber，並且正在忙著開直播評論正在進行中的烏克蘭戰爭。

出生在烏克蘭（因為媽媽是烏克蘭人）而在聖彼得堡長大的他，對於烏克蘭有一種根深柢固的偏見。他認為烏克蘭人比較低劣，比較容易受到西方國家洗腦，所以不應該信任烏克蘭人控制的武器（把核武交給烏克蘭人等於交給猴子）之類說法。

「多數人對政治一點興趣都沒有，但我相信沒有人會喜歡發生在烏克蘭身上的混亂和愚蠢，也沒有人希望這些亂象也發生在在俄羅斯身上。」他在同一場訪問中說。

這種充滿民族主義色彩的信念或許脫離現實，但充分傳達了網路媒介不同於錄影帶這一類個世紀實體媒介的特色——這些網紅比起史上任何媒介都更即時、更極端、更具有傳染力。並且再也沒有任何銅牆鐵壁擋得住他們。

接下來兩篇，將會開始巡迴其他曾受到蘇聯控制的國家如愛沙尼亞、波蘭、羅馬尼亞以及正在受到俄羅斯侵略的烏克蘭，尋找盜版錄影帶留在這些土地上的蛛絲馬跡。同時也會檢驗Goblin口中那些「發生在烏克蘭身上的混亂和愚蠢」。

二、衝破鐵幕的B拷英雄：艾曼紐、范‧達美、羅禮士

二○二二年二月，俄羅斯的坦克開始越過邊境入侵烏克蘭後，美國片廠和 Netflix 等國際串流平臺陸續撤出俄羅斯，使俄羅斯人的大眾娛樂突然又回到冷戰時代的孤立處境。

當年的蘇聯政府曾將好萊塢電影當成毒蛇猛獸，因此防堵規格一點都不輸給日後防堵 COVID-19 防疫措施，用上各種邊境管制、抽檢、重罰以及天羅地網般的防疫泡泡，企圖徹底阻絕西方思想病毒的入侵。

結果，讓莫斯科完全意想不到的防疫破口發生在愛沙尼亞蘇維埃社會主義共和國的首都——塔林（Tallinn）。

愛沙尼亞的思想防疫破口

一九八七年六月二十四日，通往塔林的公路突然毫無來由地湧現大量車潮，更詭異的是幾個小時後的晚間，塔林的街頭並沒有因為這些突然湧入的外地訪客而變得更加熱鬧繁忙，反而顯得比往常異常安靜。

人都跑去哪裡了？

愛沙尼亞紀錄片工作者賈克・基米（Jaak Kilmi）在二〇〇九年紀錄片《Disco and Atomic War》中解釋道，當晚所有人都躲在塔林親友的家裡收看芬蘭國營電視臺播出的法國軟色情電影《艾曼紐》（Emmanuelle）。蘇聯媒體長期禁止討論任何跟性有關的議題，使愛沙尼亞人寧願駕車好幾個小時趕往首都也絕不肯錯過這個千載難逢的機會。

在此之前，外國電臺（如美國政府成立的自由歐洲電臺）是對蘇聯人來說非常難得的外國資訊來源。然而收聽外國電臺不僅止構成犯罪，而且訊號經常被KGB刻意干擾或頻蔽。莫斯科同樣禁止民眾接收那些勉強越過邊境的無線電視臺訊號，不過外國電視臺訊號抵達蘇聯境內時通常已經嚴重衰減，用不著政府禁止或是干擾就已經難以收看。

歷史的骨牌倒下起自一個毫不起眼的事件：

一九七一年，芬蘭國家廣播公司（YLE）發包出去的一個小工程，意外地引發一九八九年的東歐劇變和一九九一年的蘇聯解體等等連鎖反應。

原來 YLE 是為了改善赫爾辛基首都圈的電視收訊狀況，而在赫爾辛基外圍的 Espoo 蓋了一座新的電波塔。然而新電波塔的溢波卻一路跨越芬蘭灣，直達距離赫爾辛基八十公里的塔林。只要加裝訊號轉接器和天線，大部分塔林的住戶都能看得到來自 YLE 的兩個芬蘭國營電視臺頻道，以及與 YLE 合作的美國電視臺 MTV 頻道。大量西方電影、電視節目和流行音樂因而像潰堤一般不停歇地流進愛沙尼亞人的客廳裡。

愛沙尼亞人會用手邊可以取得的任何東西試圖記錄下電視機上的一切。比如用錄音機錄下節目裡的歌曲，或是用相機拍下畫面上的明星或歌手的身影。

年輕人開始在學校交換甚至販售這些錄音帶和照片。由於愛沙尼亞被強迫使用莫斯科時區，因此青少年必須瞞著家長熬夜不睡，偷看晚一個小時播出的芬蘭電視節目。在此同時，芬蘭的電視指南和芬蘭語辭典（其實與愛沙尼亞語非常相近）也成為年輕人之間默默流傳的搶手刊物。因為這個意料之外的外語自修課，整個世代的愛沙尼亞青少年因此幾乎人人都能操芬蘭語、英語和俄語等三種以上外語，並且在將來蘇聯解體之後得以於國際貿易領域一展長才。

除了來自英美的搖滾樂之外，MTV 頻道還替愛沙尼亞人帶來的另一個讓愛沙尼亞人為之著迷的熱門電視劇《霹靂遊俠》（Knight Rider）。赫爾辛基大學的一份研究報告《Window to the West: Memories of Watching Finnish Television in Estonia During the Soviet Period》中，許多受訪者都清晰記得《霹靂遊俠》的追劇經驗。同一個節目也曾在一九八〇年底中期風靡臺灣，然而對於西方節目更為稀罕的愛沙尼亞青少年來說，《霹靂遊俠》更是一扇意義重大、

窺探外國人生活方式的窗口。

另一位匿名的愛沙尼亞受訪者則特別提及熬夜觀看一九八四年被蘇聯抵制的洛杉磯奧運開幕式的回憶：

「我尤其記得觀看洛杉磯奧運開幕式時的激動情緒。一方面俄羅斯人決定了抵制，但另一方面我們在愛沙尼亞打開電視看到的是芬蘭的轉播。這種不尋常的狀況使得觀看體驗變得更加美妙、更加心跳加速⋯⋯因為我們正在看的是一個禁忌的賽事。由於時差的關係，轉播發生在深夜。開幕式結束的時候，太陽正好落到洛杉磯主場館的地平線下⋯⋯而在此同時我則走出屋外，太陽又正好從我們這邊的海平面升上來。跟剛剛在美國下山的竟是同一個太陽。同一個片刻，同一個地球，但身處在不同的國境。這是一種難以言喻的情緒。一瞬間我有種自己已經超脫了蘇維埃這個國家和其領導人束縛的勝利感。」

在莫斯科眼中，一九七一年以來的愛沙尼亞人收看芬蘭電視臺的行為都是不合法的。KGB和警察都曾再三警告這種違法行為，甚至揚言建立巨大的隔絕網來攔阻芬蘭電視訊號。然而紀錄片工作者賈克・基米主張蘇聯可能是有意放任這種觀看行為：「後來的研究顯示，KGB長達二十年的時間將愛沙尼亞蘇維埃社會主義共和國視為一種實驗場，想要研究讓蘇聯人接觸大量來自敵國的政治宣傳的話會發生什麼事。」

從一九八七年六月二十四日《艾曼紐》播出當晚的塔林街頭來看似乎什麼事都沒有發生，除了九個月後愛沙尼亞的出生率突然出現一個高峰之外。

波蘭的錄影帶黨人

然而，前幾年走私入境的錄影機上頭提供的側錄電視功能，已經在這些塔林民眾家裡默默地種下了瓦解鐵幕的種子。包含《艾曼紐》、《星際大戰》、《第一滴血》（*First Blood*）等等從芬蘭電視臺側錄下來的好萊塢電影，正飛快地以盜版錄影帶的形式飛入蘇聯和受蘇聯控制的華沙公約組織成員國的黑市……

一九八〇年代曾經非常活躍的波蘭樂團 Po Prostu 有首關於跟錄影帶店女店員曖昧的歌曲是這麼唱的（波蘭語歌詞英譯）：

Do you have anything new with Van Damm?

Or do you have something new with Chuck Norris?

Do you have anything new with Arnold?

Or do you have something new with Jackson?

No, but I have something old.

Something really good.

No, but I have something old.

Something really good.

唱了半天始終沒有揭露女店員的「Something really good」到底是什麼，只能猜測跟本世紀著名社交儀式 Netflix and chill 脫不了關係。另一方面洗腦的歌詞也意外替一九八〇年代波蘭人的錄影帶喜好留下歷史紀錄──尚─克勞德‧范‧達美（Jean-Claude Van Damme）、羅禮士、阿諾‧史瓦辛格（Arnold Schwarzenegger）和麥可‧傑克森（也許是《戰慄》音樂錄影帶？）正是一九八〇年代波蘭人的最愛。

二戰之後波蘭就一直受到蘇聯控制，不僅由蘇聯扶植的波蘭統一工人黨長期執政，並且還被迫和鄰近的捷克斯洛伐克、德意志民主共和國（即所謂東德）、羅馬尼亞、保加利亞等國家一起組成華沙公約組織陣營，以對抗英、美、法主導的北大西洋公約組織。

雖然有蘇聯長期駐軍並且處處受到莫斯科意志的宰制，但波蘭在蘇聯控制的領域之中仍算是自由放任一點的國家。比如波蘭人就在官方睜一隻眼、閉一隻眼的情況之下，成為整個華約陣營（包含蘇聯各共和國）中擁有最多錄影機的地方。以一九八八年的統計為例，波蘭境內有高達九十四‧五萬臺錄影機，而相比之下廣大的蘇聯範圍內甚至只有七十三‧五萬。

雖然國營商店也有賣，但大部分波蘭人所擁有的錄影機來自少數可以出國的人走私回來的平價產品（仍要花上波蘭人好幾個月收入）。走私錄影機回來的人也經常夾帶了國外的錄影帶，不過波蘭人最主要的錄影帶走私來源竟是莫斯科想都沒想過的地方──天子腳下。

整個盜版錄影帶的產銷途徑大致如下：

來自愛沙尼亞人的芬蘭電視臺側錄節目帶，可能包含了搶手的軟色情電影《艾曼紐》、尚—克勞德・范・達美主演的電影《唯我獨尊》（Kickboxer）以及麥可・傑克森的《戰慄》音樂錄影帶，經過莫斯科和列寧格勒這兩大盜版轉運站，透過蘇聯國營航空俄羅斯航空（Aeroflot）四通八達的班機送往蘇聯各共和國和華約組織各成員國的黑市。由於許多航線被視作國內線，行李檢查都非常寬鬆。整個盜版錄影帶供應體系就像我們每天見到的黑貓宅急便物流車一樣，毫不費力地在這片遼闊的領土上運轉。

由於一九八〇年代整個波蘭只有兩個國營電視頻道可看，衛星電視又是有錢人才負擔得起的奢侈品，便宜又容易取得的盜版錄影帶很快就成為人人參與的全民運動。

其中也夾帶了政治運動。一九七〇年代就開始發行的波蘭地下政治刊物的《NOWa》，從一九八五年開始也將觸角延伸到錄影帶。其他運動組織也陸續跟進，利用這個政府監管不到的言論市場傳播自己的理念。除了政治議題之外，他們也會發行被政府禁演的劇場表演紀錄和電影，比如華依達（Andrzej Wajda）的《大理石人》（Man of Marble）和《鐵人》（Man of Iron）等片。

近幾年的研究（比如二〇一八年出版的《A Covert Action: Reagan, the CIA, and the Cold War Struggle in Poland》）則稱，最終成功推倒共黨政府的波蘭團結工聯背後，其實有美國中央情報局（CIA）資助的大量財力物力，而其中就包含了走私進入波蘭的大量錄影機。

KGB多年來對於萬惡錄影機的擔憂，果然不是空穴來風。不久之後，團結工聯隨即以相對和平的手段成功觸發波蘭的民主化運動，成為整個東歐劇變和蘇聯解體的第一塊骨牌。

附帶一提，脫離蘇聯控制之後的波蘭還迎來下一波錄影帶之亂：

一九九一年民主化成功的波蘭突然出現大量莫名其妙的政黨，比如色情黨（Polish Erotic Party）、啤酒好朋友黨（Polish Friends of Beer Party）以及錄影帶黨（Polish Party of VCR Holders）。簡稱Party V的錄影帶黨其實是一百五十家錄影帶店的結盟，試圖對抗以「盜版」的罪名圍剿他們的錄影帶發行商。由於生計受到威脅，他們的抗爭手段相當激烈，可能還涉入由發行商組成的反盜版協會位於華沙的辦公室發生的一起縱火意外。

實際上這些錄影帶店其實已經擺脫當年盜版黑市的犯罪習性，他們不僅有向正版發行商購買錄影帶，還依法額外支付版權費給著作權團體。不過因為波蘭消費者還在適應「租片要還」這個資本主義的新遊戲規則，昂貴的帶子經常一去不回。所以錄影帶店企圖透過組黨（甚至一度準備參與國會選舉）爭取的，是「買一支合法母帶然後自行拷貝出租給消費者」的「權利」。錄影帶黨的黨綱因此寫著「文化不應該是一種批發商品」之類言之有理的政見。

類似的爭執在很多國家早就發生過。波蘭的特殊之處是他們在很短的時間內同時迎來錄影帶的狂熱和資本主義的法規陣痛，並善用他們的特殊政治情勢來放大這種爭執。

隨著政黨登記制的修改，一九九○年代後期波蘭就不再出現這一類讓人滿臉問號的政黨。而錄影帶黨之亂也只持續了六、七年，到一九九八年難以拷貝複製的DVD進入市場之

後，該黨就自動就地解散。

羅馬尼亞的錄影帶革命紀事

「昨晚好像有聽到妳的聲音。」羅馬尼亞國營電視臺大樓電梯裡，一名祕密警察對著另一名已經在電視臺工作好幾年的女員工說。伊莉娜‧妮絲特（Irina Margareta Nistor）慌慌張張地走出電梯，生怕她的夜間兼職的第二份工作被發現，替她惹來殺身之禍。

一九八〇年開始在羅馬尼亞國營電視臺工作的她，其實原本過著非常清閒的生活。每天早上八點半到下午三點半之間，她的任務是替共產黨政府審查電視臺的節目內容。然而電視臺幾乎沒有什麼節目可以讓她天天花七小時時間審查。

統治羅馬尼亞長達二十四年的獨裁者希奧塞古（Nicolae Ceauşescu）上任初期，原本被認為是比較開明的共黨領導人。他與蘇聯保持距離，譴責蘇聯入侵捷克鎮壓布拉格之春，同時也與西方國家領袖保持互動。不過面對經濟改革失敗和國家債臺高築的壓力，希奧塞古逐漸轉向高壓言論管制。他的祕密警察無所不在，讓批評政府的人無時無刻不感到恐懼。他關閉掉絕大部分地方電臺，並且大幅限縮國營電視臺播出的時間，一天只播出兩、三個小時的節目，而且內容清一色是政令宣傳。

由於白天的工作真的無所事事，愛看電影的伊莉娜‧妮絲特在同事的引介之下，每天下

班之後步行去幾個街區之外的某人家中兼差另外一份刺激緊張的工作——看整個晚上的盜版電影，然後替這些錄影帶錄製同步口譯音軌。

老闆西奧多・桑佛（Teodor Zamfir）提供給她一個不受打擾的地下室，裡頭配備了一臺電視、一組麥克風、兩臺可以對拷的錄影機以及七、八部來路不明的盜版西方電影錄影帶。她一個晚上真的可以即時口譯完這七、八部，而不用去電視臺上班的假日甚至可以完成超過十部之多。

直到現在伊莉娜・妮絲特都還保存著當年的筆記本，按照時序紀錄她口譯過的電影清單，而總數超過三千部之多。羅馬尼亞的黑市流傳的絕大多數錄影帶裡頭都是她的聲音。她一下子是要演查克・羅禮士，一下子又是湯姆・克魯斯（Tom Cruise），下一部變身為李小龍，等等又壓低嗓門成為《教父》中的馬龍・白蘭度（Marlon Brando）。

妮絲特從來不知道她的雇主桑佛究竟從哪裡取得這些母帶，又如何神通廣大地維持這麼龐大的盜版犯罪規模而從未惹上麻煩。她一度懷疑老闆自己根本就是祕密警察釣魚辦案，殊不知有時候老闆也會擔心在國營電視臺上班的她才是祕密警察臥底。

他們互相懷疑來、懷疑去的無間道戲碼後來有了劇情急轉直下的發展：

有時候妮絲特沒有辦法來或是數量太多來不及口譯的時候，老闆會請另一個男子來代打。

結果這位偶爾來代班的替補球員才是真正的祕密警察臥底。

因為這個意外插曲，我們也終於知道桑佛龐大的犯罪生意為何能永遠死裡逃生。被祕密

警察查獲之後，他隨手塞了幾卷錄影帶給長官，隨即和他的員工雙雙獲釋，完全未被追訴。

這幾卷錄影帶比真正的金錢賄賂更有效果，因為在沒有替代娛樂的羅馬尼亞，人人都不能沒有錄影帶。就算長官不喜歡錄影帶，他的妻子、他的孩子也可能熱衷錄影帶。事實上，桑佛在日後的訪談中提到連獨裁者希奧塞古的長子都三不五時要來跟他拿帶子。

由於希奧塞古無力阻止他統治的國家經濟持續惡化，所以很可能有意對盜版錄影帶的黑市睜一隻眼、閉一隻眼，寄望這些外國電影可以轉移羅馬尼亞民眾對於各種糧食和醫藥短缺等民生問題的注意力。

不過他的算盤錯得離譜。

二〇一五年羅馬尼亞的紀錄片《那些年，我們偷看的電影》（*Chuck Norris vs Communism*）中，受訪的羅馬尼亞人說成長於阿諾・史瓦辛格、席維斯・史特龍還有最受羅馬尼亞人歡迎的查克・羅禮士等好萊塢明星主演的動作片之中，「使我們開始想扮演英雄」。

一九八九年底波蘭的民主化運動和東德開放柏林圍牆的消息，同時觸動了獨裁者希奧塞古和他那些熱愛錄影帶的子民的敏感神經。

十二月二十一日希奧塞古動員了十萬羅馬尼亞人集結在中央委員會的廣場上。他企圖透過公開宣佈成功鎮壓各地騷亂的政治演出，強化羅馬尼亞人對他的信心。一面倒齊聲擁戴政府的盛大場面之中，突然天外飛來了一聲「打倒獨裁者」的雜音。剛剛明明還在替獨裁者喝采的民眾，陸續有人轉向附和反政府的微弱聲音。原本井然有序的廣場瞬間變成混亂暴動和

血腥鎮壓的歷史舞臺。

第二天，希奧塞古和妻子在逃亡途中被捕，並立刻進行審判定罪。廣場事件五天後，也就是一九八九年的聖誕節當天，希奧塞古夫妻遭行刑隊槍決。

「電視」原本會是這場快閃革命的主角。獨裁者打從一開始就準備使用國營電視臺即時轉播十萬人團結一心、擁戴領袖的現場畫面，藉以來鞏固政權，並奢望躲過東歐劇變中其他國家領導人的宿命。結果突如其來的現場失控打斷了電視直播，讓從天而降的錄影帶搶走了舞臺。

直接使用錄影帶當儲存媒介的新發明 Camcorder 家用攝影機見證了史上第一場錄影帶革命，留下了多達一百二十五小時的羅馬尼亞革命影像紀錄。稍後紀錄片工作者將其剪輯成一小時四十六分的電影《革命錄影紀事》（Videograms of a Revolution）。

羅馬尼亞革命只用了五天就以巨大聲量震撼世界，其聲量的源頭或許不是廣場上第一個喊出「打倒獨裁者」的逆風聲音，而應該向上追溯到僅次於希奧塞古、全羅馬尼亞人最熟悉的那個聲音──口譯盜版錄影帶的伊莉娜‧妮絲特。是錄影帶的力量使他們開始想扮演英雄。

三、迪斯可黑手黨和烏克蘭的錄影帶店大亨們

二〇二二年初的烏克蘭戰爭使俄羅斯的大眾娛樂市場開始倒退回到蘇聯時代的狀態……半世紀前奮不顧身想擠進蘇聯市場的西方的唱片公司和電影公司陸續撤離俄羅斯。而俄羅斯總統普丁（Vladimir Putin）一系列加強媒體管制的新政策，更進一步使俄羅斯人的資訊市場變得更加孤立。正在發生的一切，就好像有人將冷戰歷史的錄影帶以倒帶的方式播放，讓早已傾倒的蘇聯文化鐵幕又一磚一瓦地在我們眼前重新堆疊起來。

在錄音帶和錄影帶發明之前，蘇聯人要在政府眼皮底下走私、複製和流通西方文化產品都有很高的難度。愛樂者使用醫院廢棄的X光片土法煉鋼地壓製盜版唱片的故事已經成為一頁傳奇。索尼研發的 Walkman 隨身聽讓蘇聯樂迷終於得以擁抱政府不認可的外國音樂。索尼和 JVC 研發的錄影機同樣造福了蘇聯的影迷。

這些盜版音樂和盜版電影也成為一小群蘇聯人的文化資本，劇烈地改變他們的命運。

有個詞彙叫做「迪斯可效應」(Disco Effect) 用來形容生活在解體前的蘇聯（主要在烏克蘭）的一群年輕人。他們透過黑市和舞廳接觸西方搖滾樂，並沉醉於皇后樂團（Queen）、深紫 (Deep Purple)、披頭四 (The Beatles) 等樂團的作品。其中有許多人因此投身合法或非法的相關產業比如舞廳、唱片行和錄影帶店，進而累積大量財富和影響力。這群迪斯可世代總計出了一名俄羅斯總統、一名烏克蘭總理和一名喬治亞總理，還有更多的成員在蘇聯解體之後變身成為呼風喚雨的寡頭富豪，並且對俄羅斯和烏克蘭的政局有超乎我們想像的影響力。

以下是俄羅斯和烏克蘭的「disco mafia」迪斯可黑手黨的故事：

被 KGB 拒在門外的教父，在烏克蘭找到破口

「Mafia」（黑手黨）這個詞起源自西西里島，原意是指昂首闊步、大搖大擺的人。而這個詞滲透進俄羅斯大眾文化的路徑，本身就是一個曲折有趣的故事。

「共黨領導層級顯然非常擔憂西方錄影帶會變成西方意識形態的滲透工具。KGB 國家安全委員會主席維克托·切布里科夫 (Viktor Chebrikov) 在黨代表大會上就公開表示對於錄影帶黑市的不安。」

上面這段文字出現在已經解密的美國 CIA 中央情報局的報告《The Debate Over "Openness" in Soviet Propaganda and Culture》中。該報告詳細記錄了蘇聯最後一位領導人戈巴

契夫（Mikhail Gorbachev）在文化上採取的開放政策引發了黨內的激辯。後來戈巴契夫仍鐵了心迎接錄影帶文化，自認有能力控制這些西方新發明（劇透：他的錯誤自信最終導致蘇聯解體）。其中在黨內發言質疑的維克托・切布里科夫是出身自烏克蘭第四大城聶伯城的共黨菁英，也正好是現任俄羅斯總統普丁在KGB上班時代的頂頭上司。

KGB一直都是蘇聯言論管制的主要防線，但而KGB自己內部也並非從未動搖過。

KGB扶持的美國學研究智庫ISKRAN（俄羅斯科學院的美加研究中心）養了一群專門研究美國大眾文化的學者。他們以「研究」名義看大量美國電影，也因為對美國電影的喜愛而在政策討論過程中很容易更傾向開放的立場。比如一九七六年某一次研討會，ISKRAN的專家在討論莫斯科影展發展方向時，就大膽提議應該要讓美國當紅導演法蘭西斯・柯波拉（Francis Ford Coppola）的《教父》和《現代啟示錄》（Apocalypse Now）在蘇聯映演。

最終《教父》電影從未被KGB放行，然而「mafia」這個詞彙卻仍因此順利滲透進蘇聯。

理由有二：

首先，蘇聯政府多年來刻意引進廉價的義大利黑幫電影來轉移民眾對於好萊塢西部片、日本武士片、法國犯罪片等等類型電影的注意力，使蘇聯影迷早就對義大利黑手黨留下基礎印象；其次則是紅遍全球的《教父》電影雖然沒有順利通關，但《教父》小說卻翻牆進來了。

柯里昂家族的破口是一本二〇二五年即將慶祝一百週年的烏克蘭文學雜誌《Vsesvit》（這個字的意思是宇宙）。該雜誌的編輯團隊企劃了一系列美國熱門小說的翻譯連載。未來會擔

任烏克蘭國會議員的著名烏克蘭詩人德米特羅・帕夫里奇科（Dmytro Pavlychko），這時候正好也是這本雜誌的撰稿者，並被分配到翻譯馬里奧・普佐（Mario Puzo）的《教父》原著小說的工作。這位詩人精練優美的文筆和學識淵博的註解，大大降低了距離紐約約七千公里外的讀者理解黑手黨文化的門檻。

《Vsesvit》雜誌在一九七三年秋天到一九七四年夏天期間總共分三期連載完《教父》小說翻譯版。《教父》電影的盛名讓這三期雜誌洛陽紙貴，人人都想要一本。連俄羅斯人都用盡各種管道想要取得這本烏克蘭文學雜誌，一窺黑手黨真面目。

有趣的是《教父》電影因為在籌拍過程中遭到真正的紐約黑手黨恐嚇，被迫承諾絕不使用mafia這個詞彙將他們汙名化。所以蘇聯不准演的《教父》電影裡一次都沒說到「mafia」一詞，反而是透過烏克蘭文學雜誌翻譯的《教父》小說用了大量該詞彙。

也因此當一九七〇年代的蘇聯人看到一群靠著黨政關係和西方音樂大搖大擺地做起生意的特權菁英時，立刻直覺想到用「disco mafia」這個綽號來稱呼他們。

只許州官跳舞，不許百姓點歌

「這些人是貨真價實的迪斯可黑手黨。他們和那些共青團幹部控制所有舞廳和音樂活動，並且跟共青團原本經營的餐旅事業結合在一起。各地的朋友都說頓涅茨克

（Donetsk）、切爾卡瑟（Cherkasy）、基洛沃格勒（Kirovograd）和其他烏克蘭大城的狀況都大同小異。這些迪斯可黑手黨自以為是當代文化的代理人，但實際上他們的所作所為就是運用自己跟警察和共青團的關係，透過那些莫斯科審核過的文化產品來強迫本地人消費，並因而掐死本地真正的音樂文化。」

蘇聯解體後移居美國的學者謝爾蓋・朱克（Sergei I. Zhuk）透過一連串研究，替烏克蘭的迪斯可黑手黨留下了詳盡紀錄。上面這段文字就出自他引述的烏克蘭聶伯城青年的日記。

要理解這段歷史，就必須先釐清兩個詞彙：

這裡提到的迪斯可來自法文的「discothèque」，基本上就是舞廳的意思，跟日後衍生的特定音樂類型（迪斯可舞曲）並無關連。

再來「Komsomol」（共青團）是「全聯盟列寧主義青年共產主義聯盟」的縮寫，是蘇聯共產黨底下的青年團體。換一個臺灣人比較熟悉的概念來類比，一九五二年成立於國防部底下的中國青年反共救國團基本上就是仿效共青團而設的。臺灣的救國團後來開始經營青少年休閒旅遊業務的轉型方向，也同樣抄自蘇聯經濟改革之後的共青團發展方向。

一九七〇年代初美國總統尼克森和蘇聯總書記布里茲涅夫（Leonid Brezhnev）促成的美蘇緩和政策，使蘇聯開始實驗性地開放某些私人商業。共青團獲得特許經營出國旅遊業務的特權。過沒多久，連「discothèque」舞廳業務也成了共青團的囊中物。

共青團原本就是共黨幹部的養成機構，所以其中可能真有理想主義者想要代表莫斯科意

志來強迫大家消費莫斯科認可、符合社會主義理想的音樂。然而更多的是把理想主義當成門面，實際上是為了私利而企圖控制原本就存在的地下舞廳市場。

「Mafia」比喻的絕妙之處在於「共青團之於舞廳」就好比「黑手黨之於受黑手黨控制的各種生意」：

首先共青團掌握了舞廳所迫切需要的西方流行音樂來源，理由是共青團可以透過帶團出國旅遊的機會走私西方音樂進來。接著共青團也像黑手黨收取保護一樣從舞廳的營收抽成，用他們的黨政關係來確保這些舞廳怎麼播搖滾樂都不會有事。舞廳除了成為共青團旅行社的活動場地之外，同時共青團還可以藉由旅行社業務的帳戶來隱藏他們從舞廳得到的獲利。

原本是政治養成機構的共青團，因而搖身一變成為商業經營的先修班。一九七○年代參與過舞廳生意的俄羅斯和烏克蘭共青團幹部，後來不是變成高官就是成為商頭。

上面引述的那段日記顯示了雖然迪斯可黑手黨成員都是重度搖滾樂迷，但他們真正關心從來不是音樂，而是錢。所以當市場上出現更有利可圖的機會時，迪斯可黑手黨幾乎毫不考慮地紛紛跳船轉行。

官方的查緝紀錄中可以明顯看到這個跳船的時機點：一九八一年被官方媒體踢爆非法舞廳亂象之後，烏克蘭政府開始連續兩、三年嚴加查緝非法音樂和音樂活動。紀錄上被逮捕的絕大多數都是年輕的高中生，最低甚至有才十四歲的青少年。

那些前途無量的大哥哥、大姊姊們老早就轉戰新的藍海——錄影帶店。

那些年，我們一起開的錄影帶沙龍

如果現任烏克蘭總統澤倫斯基（Volodymyr Zelensky）的喜劇演員出身就讓大家覺得匪夷所思，大家真的應該繼續再追溯其他烏克蘭政治人物的職場經歷：

被澤倫斯基打敗的上一任烏克蘭總統波洛申科（Petro Poroshenko）原本是巧克力大王，經營歐洲最大糖果集團「如勝糖果」（Roshen）。然而他商業生涯的真正起點是在基輔大學的宿舍裡經營一家錄影帶出租店，並藉此賺進人生第一桶金。

另外，兩度籌組聯合政府並出任烏克蘭總理的提摩申科（Yulia Tymoshenko）則是因為併購了烏克蘭天然氣公司而成為全烏克蘭最有錢的富豪之一。一切都不是巧合，她的商業生涯起點是在聶伯城創設連鎖錄影帶店 Terminal Loop。

這些政治人物都跟烏克蘭的共青團有關係：他們不是擔任過共青團幹部，就是曾以共青團的名義經營特許商業，比如舞廳或是錄影帶店。

烏克蘭最早公開販售的錄影機出現在在一九八二年秋天，黑市流通的錄影機可能還會早一點。看上錄影帶店會成為下一個舞廳盛世，許多迪斯可黑手黨的成員立刻轉向投資所謂「錄影帶沙龍」（video salon）。

蘇聯時代曾經盛行的錄影帶沙龍除了提供盜版錄影帶出租之外，也像臺灣特有的 MTV 視聽中心一樣有提供現場觀看錄影帶的小包廂。在查緝得比較緊的年代甚至有小巴版的 video

salon，會在消費者上車看片之後開著車子到處跑，一邊躲警察一邊沿街招攬客人。

烏克蘭早期的錄影帶沙龍很多都根本開在原本提供西方搖滾樂的舞廳空間裡頭。這樣的轉型歷程也很容易從官方的查緝紀錄中看得出來：

一九八三年之後連許多起被政府取締的非法錄影帶生意，十之八九都是舞廳生意轉行過來的從業人員，比如 DJ、音響工程師、舞廳服務生等等。一方面這些人可以更早嗅到年輕人的娛樂趨勢變化，另一方面就像他們先前取得盜版西方音樂的管道一樣，他們同樣可以借重跟共青團旅行社的關係取得盜版電影。

一九八〇年代烏克蘭人的盜版錄影帶偏好，也處處可以看到一九七〇年代舞廳文化留下來的痕跡⋯⋯

最早開始在烏克蘭流傳的盜版錄影帶是平克・佛洛伊德（Pink Floyd）和皇后樂團的演唱會實況，而最受歡迎的電影則是音樂劇改編的《萬世巨星》（*Jesus Christ Superstar*）。另一部在烏克蘭中部和東部非常受到歡迎的好萊塢奇幻電影《時空英豪》（*Highlander*）則是因為主題曲〈Who Wants To Live Forever〉出自烏克蘭年輕人最愛的搖滾樂團──皇后樂團。

從莫斯科意志到反莫斯科意志

身處臺灣，我們可能很難想像一個國家的元首級政治領袖和商業巨頭是出身自錄影帶行

業。勉強接近的大概只有媽媽在臺南經營電影院的前總統陳建仁，和早年開過錄影帶店的前副總統陳建仁，和早年開過錄影帶店的前三立電視臺董事長林崑海這兩個個案。

兩度出任烏克蘭總理並且曾被《富比士》（Forbes）選為世界最有權力的女性第三名的提摩申科，則是這群烏克蘭錄影帶大亨中最具代表性的個案。

一九八○年代戈巴契夫的經濟改革，又把商業的特權授予了共青團。熱愛披頭四、深紫、齊柏林飛船（Led Zeppelin）的提摩申科在一九八○年代初見證了錄影帶市場的興起，興起了開錄影帶店的念頭。於是她爭取到共青團的認可，與丈夫合資成立了合法的連鎖錄影帶店 Terminal Loop。

烏克蘭的錄影帶沙龍產業也因為共青團的「提拔」，從灰色地帶移動往合法經營的陽光之下（但盜版西方電影仍然是店裡出租的大宗）。

和舞廳一樣，錄影帶店是這些青年才俊的商業先修班。他們透過經營這個新潮的生意，不斷打磨各自的商業技能和政治手腕。聶伯城共青團的這一幫人特別在商業技能上有所發揮，並不像其他城市的迪斯可黑手黨有時候真的動用暴力威脅來控制舞廳和錄影店。這樣的磨練經歷使聶伯城幫得以不被蘇聯解體後的經濟崩潰擊垮，甚至進而利用機會更茁壯（比如低價併購國營事業資產）。

以提摩申科為例，在她的好友謝爾蓋·季吉普科（Serhiy Tihipko）（日後成為烏克蘭銀行大亨）被選為共青團秘書長之後，她很快就得到來自共青團的旅遊和舞廳等業務資源來壯大

自己的生意。另外，由於她的夫家有黨政高官背景，不僅控制當地的電影院系統，也控制蘇聯最大的火箭工廠，還利用工廠的韓國訂單運用「以物易物」的交易方式換得了數千臺韓國進口的錄影機。這些資源對於以錄影帶店的提摩申科邁向將來的天然氣寡頭和政治明星的道路都提供了不可或缺的助力。

烏克蘭獨立之後，聶伯城出身的第二任總統列昂尼德・庫契馬（Leonid Kuchma）立刻將這一群聶伯城幫帶進政治圈：比如曾在基輔大學開過錄影帶店的糖果大亨波洛申科因此被任名為總理，在聶伯城開過錄影帶店的天然氣大亨提摩申科則是能源副總理（稍後兩度出任總理）。

那些企圖以人為意志控制歷史進程的人，最容易被歷史的進展出奇不意地突襲：例如KGB扶持的智庫ISKRAN最終對於推廣美國電影扮演了角色。又例如蘇聯用來確保莫斯科意志的共青團，最終透過舞廳和錄影帶的文化資本累積，變成為一股反莫斯科的力量。

天然氣大亨、糖果大亨、銀行大亨……等等烏克蘭共青團出身的寡頭都在接下來幾次對抗俄羅斯的政治和社會運動中扮演了關鍵角色。包含了一九八八年開始的烏克蘭獨立運動、二〇〇四年橘色革命（抗議抗親俄派總統候選人亞努科維奇〔Viktor Yanukovych〕的選舉舞弊）、二〇一三年的尊嚴革命（對親俄派總統亞努科維奇的反政府示威）等等場合，都有他們在臺前臺後穿梭的身影。

正是他們的推波助瀾，才有今天這個離莫斯科意志越來越遠的烏克蘭。而其中有許多人甚至根本不是烏克蘭人。比如力推烏克蘭加入北大西洋公約組織（NATO）並觸發這次俄羅斯入侵導火線的提摩申科，本身就沒有烏克蘭血統（爸爸來自亞美尼亞，媽媽來自俄羅斯），只因和烏克蘭丈夫結婚才冠上了烏克蘭姓氏。

當然他們親歐的動機難免帶有資本主義的因素，比如為了維護自己的政治和商業寡頭地位不受來自俄羅斯的政治和商業力量干擾。

然而從錄影帶的「唯物」史觀來看，一個已經灰飛湮滅的文化經濟體系能夠集結一群（音樂和電影）品味相同的人互相結盟，並集體左右世界局勢直到現在，真是一件比任何電影情節更匪夷所思的事。

筆記

一九八九年瑞典導演柏格曼的電影《芬妮與亞歷山大》（*Fanny and Alexander*）在莫斯科放映，引發了柏格曼自己都意想不到的效應：

其中一場聖誕節大餐的場景，畫面緩緩搖過擺滿豐盛食物的餐桌，一路從火雞、蔬菜到各種調味料……滿場的蘇聯觀眾突然爆出如雷的歡呼聲，甚至開始起立鼓掌。

這次放映的插曲充分說明了索尼（和其他家電廠牌）的錄影帶和隨身聽的力量從何而來。這些神奇電電器用品在還沒有網際網路的時代，就幫助牆外的生活方式穿牆而過，讓文化鐵幕下的蘇聯人得以一窺那些他們原本以為不存在的自由和奢華富足的生活。因為錄影帶比電影拷貝更輕便、更容易隱藏的特性，使每一個國家試圖圍堵盜版錄影帶入侵的努力全部都以失敗收場。叫做鐵幕也好，叫做長城也罷，所有人為邊界最終都抵擋不住的盜版電影穿牆而來。

回到一開始的引言中將盜版以目的性的差別分成「文化傳播型的盜版」和「經濟牟利型的盜版」的說法，即便著作權人可能一點都不在乎錄影帶有多少傳播的功能，但誰都無法假裝看不到盜版錄影帶有如海克力士一般的神威。

偉哉造物者！

第 7 章

從前，有個錄影帶店

庶民當家的民主化革命

洛杉磯錄影帶店清倉（照片為中央社提供）
一九八〇年代初開始野蠻生長的錄影帶出租店或許沒有日後連鎖出租店的明亮寬敞和貼心服務，也活躍不到十年就被連鎖店完全壓制並陸續凋零，然而即便獨立錄影帶店不在了，他們一手催生的錄影帶美學直到今天都還無所不在。比如第一位錄影帶之子──《追殺比爾》（*Kill Bill*）的導演昆汀・塔倫提諾（Quentin Tarantino）。

錄影帶出租店是電影史上最劇烈的一場革命（當然電影產業並非毫無抵抗）。

它敲碎了電影院的水泥隔牆，讓整個產業最重要的營業環節──放映──從此可以在世界上任何一個房間發生。

第一臺錄影機在一九七六年進入美國市場，不到一年內美國就出現第一家錄影帶出租店。

這些快速蔓延的錄影帶店不只是人跟電影的新互動場域，也是一種前所未有的影品味。

互動方式：

在此之前，觀眾必須仰賴發行商、排片人和電視臺的採購者來安排他們看什麼電影。觀眾的選擇權只剩下看或不看。在錄影帶店出現之後，人人都變成了自己的排片人，人人都可以透過瀏覽、選擇、帶回家播放而捏塑出屬於自己獨一無二的電影品味。

這個消費變革過程是在各有獨特品味的錄影帶店店員循循善誘的引導之下發生。錄影帶店店員出身的好萊塢導演昆汀‧塔倫提諾因而被美國娛樂產業媒體《綜藝》雜誌（Variety）稱作因錄影帶而起的整個家庭娛樂產業的超級英雄（Hero of the

Homevideo Business）。或許代號叫做「ＶＣＲ隊長」或是「Video-man」，而超能力

大概是用迴帶機砸爆對手的頭之類。

過去，不只是殿堂級的美國電影大師如馬丁・史柯西斯（Martin Scorsese）或法

蘭西斯・柯波拉必須出身正式電影教育，連喬治・盧卡斯和史蒂芬・史匹柏也必須

經歷完整工業訓練才能取得這個行業的門票。中學肄業的昆汀・塔倫提諾卻是直接

從錄影帶中吸收他的美學，然後在錄影帶店中不斷打磨並散播他的觀點，最後再透

過他的電影創作將錄影帶美學發揚光大。

在創作、通路和消費等等環節上，這都是電影史中前所未見最民主化的時代。

以下這個章節將透過這位錄影帶之子的生涯，側寫這一場電影的民主革命。

一、錄影帶之子：昆汀和他的霍格華茲魔法學校

一九九二年昆汀・塔倫提諾的第一部長片《霸道橫行》（*Reservoir Dogs*）上映的時候，他特地帶著劇組人員前往離洛杉磯不遠的濱海小鎮曼哈頓海灘（Manhattan Beach），在當地一家不起眼的錄影帶店進行宣傳活動。

錄影帶店店員早在好幾天前就在店裡佈置了撲天蓋地的電影海報和 T-shirt 等周邊商品。活動當天超過兩百名出席者和劇組人員欲罷不能地聊了一整個晚上。話題範圍明顯超出原本設定的新片宣傳主題，比如向昆汀討教了恐怖電影類型的未來發展，或是要他列出自己的三部荒島錄影帶諸如此類。現場熱絡的氣氛一點都不像是尋常的電影宣傳活動，而更像是一場知交老友的私人聚會。

推究原因是當天大部分的參與者都是這家錄影帶店 Video Archives 的常客，並且與曾在此擔任店員長達五年的昆汀・塔倫提諾早已熟識。除了生命中的某某人突然變成名人的驚喜之

外，另一個讓他們異常興奮的理由是，這一刻也是電影史上重要無比的里程碑：即日起，錄影帶世代終於有了專屬自己的美學觀點、自己的電影類型以及自己的神明。

那個神明的名字叫做昆汀。

從電視兒童到錄影帶之子

神明本人其實在他的電影《從前，有個好萊塢》（*Once Upon a Time... in Hollywood*）中就諭示過自己的名字由來：

李奧納多·狄卡皮歐（Leonardo DiCaprio）在該片中扮演的角色，原型來自男星畢·雷諾斯（Burt Reynolds）演出 CBS 長壽電視劇《鐵腕明槍》（*Gunsmoke*）的真實經歷。昆汀原本安排了畢·雷諾斯本人在電影中現身，但沒能來得及在他過世前進行拍攝。

而畢·雷諾斯當年扮演的那個經典角色就叫做 Quint。

十六歲的昆汀媽媽正是在電視機前突然得到替兒子命名的靈光一現。她覺得音節一定要夠多才能像那些非常重要大人物的名字一樣塞滿電視螢幕（或電影院銀幕），所以又多加了字尾變成昆汀。「我幹嘛要生一個不重要的北鼻？」他媽媽說。

多年後「A Fim by Quentin Tarantino」的字卡果然如她所願地填滿了全世界的大銀幕。就像愛看電視的媽媽，昆汀·塔倫提諾也變成一個電視兒童。他從非常小的時候，就能

不哭不鬧地完全沉浸在電視機裡頭的世界。等到終於可以上電影院的年紀，昆汀開始央求爸爸（繼父）每週固定帶他去電影院，而且選片標準完全葷素不忌，電影院在演什麼，父子倆就看什麼。昆汀的同儕都對他羨慕不已，理由是他總能看到其他小朋友看不到的電影。

傳記作者溫斯利・克拉克森（Wensley Clarkson）在《Quentin Tarantino-The Man, The Myths and the Movies》中提到一個有趣的典故：

有一回因為父子倆遲到，沒能趕上《瘋狂世界》（It's a Mad, Mad, Mad, Mad World）前十五分鐘劇情，因而在散場後留在影廳裡頭補看前一場次沒看到的開頭。難得連看兩場的小昆汀像是發現新大陸一樣，興奮地宣佈等他長大一定要極盡所能地利用不清場的電影院，把每一部電影都連看四次，吃到飽為止。

他對電影的巨大胃口終因他長大之後才問世的某個神奇發明而得到滿足。

中學輟學並搬離媽媽住處的少年昆汀，用人生第一份全職工作的薪水買了自己的第一臺錄影機。從此以後，他的電影消費量開始一倍、兩倍、不斷倍增，而且把錄影帶還片之前愛看幾次就看幾次。除了租片和還片之外，他甚至不太需要出門就能輕鬆達成這個遠超過同輩的觀影紀錄。

昆汀很快就在離他租屋處不遠的一個購物中心裡頭，找到一家店面雖小但片庫異常齊全的錄影帶店，得到他夢寐以求的吃到飽電影盛宴。他自此幾乎天天流連名為 Video Archives 的錄影帶店裡頭。如果不是在錄影帶店裡，就是在家裡看錄影帶，或是在前往錄影帶店還片和

租片的路上。

開車往返錄影帶店對於恨不得有更多時間看電影的昆汀顯然構成了一種奢侈的時間浪費。幾個星期後，衝動的二十二歲年輕人索性辭掉月薪兩千美元的獵人頭公司正職，成為時薪四美元的錄影帶店店員。

霍格華茲的入學通知

錄影帶店 Video Archives 的資深店員羅傑‧阿夫瑞（Roger Avary）是店裡第一個注意到昆汀‧塔倫提諾不太尋常的人（幾年後阿夫瑞會和這個不太尋常的客人一起共享《黑色追緝令》〔*Pulp Fiction*〕的奧斯卡最佳原著劇本獎座）。

阿夫瑞暗示店長 Lance Lawson 上去跟昆汀攀談。第一天他們聊了懸疑驚悚片大師布萊恩‧狄帕馬（Brian De Palma，魔女嘉莉〔*Carrie*〕導演）的電影，第二天聊了義大利西部片大師塞吉歐‧李昂尼（Sergio Leone，《荒野大鏢客》〔*A Fistful of Dollars*〕導演）。才幾天的時間，阿夫瑞和 Lawson 這兩位電影通立刻對年輕人的電影知識完全臣服，並毅然決然發給他霍格華茲的入學通知，邀請昆汀成為錄影帶店店員。

昆汀就像人肉版的 IMDb 電影資料庫。他不只是記住導演、編劇或是男女主角，而是連最少為人知的職務和好萊塢小人物都能倒背如流。一位店裡的常客琳達‧凱伊（Linda Kaye）

（日後也會客串多部昆汀的電影）說：

「他可以一邊看著片尾的演職員表，一邊告訴你服裝管理師的第二助理曾經在一九八二年刻意考他說知不知道某某電影裡的某某奇怪職務是誰。而他每次都答得出來。他永遠無所不知。」

另外一部名不見經傳的獨立電影演職員頭出現。真的超級不可思議。有時候我們純粹為了好玩而

因為未能完成中學教育使昆汀拼寫能力出了名的差。受僱於片廠的劇本醫生曾抱怨他修改過《黑色追緝令》劇本中的大量拼字錯誤，但昆汀會固執地把那些錯字再改回來，主張拼寫錯誤也是一種設計（日後他同樣堅持使用《惡棍特工》［Inglourious Basterds］片名中明顯錯誤的拼法）。所以他在錄影帶店裡頭處理一切行政事務一定盡可能迴避手寫，把他原本要手寫的每一行字都直接打字列印出來。

然而拼字能力與表達能力是毫無關連的兩回事，昆汀仍然可以口沫橫飛地向租片的客人生動描繪電影裡頭那些難以言喻的鏡頭運動或是武打動作。那張嘴巴就是他最犀利的筆。

昆汀之所以毫不猶豫地接下這個多數人都做不久的工作，並一口氣做了五年，除了是受到免費無限租片的員工福利吸引之外，另一個重大誘因是可以用他犀利的嘴巴扮演「類影評人」的角色——不只像影評人一樣免費看片，而是還能靠著推薦片子給別人而獲得報酬。

「某種程度上我把自己想像成錄影帶版的寶琳・凱爾。」他說。

其實昆汀也在錄影帶店裡扮演著類似影展策展人的角色。他那暴力生長的個人電影美學

探索，不僅持續幫助這家錄影帶店的片庫擴充，還在店裡長出了一個美好的角落，專供他和其他店員輪流策劃自己的錄影帶影展，將相關主題的電影陳列在同一個櫃子裡。這些生猛有力的微策展完全不照學院派策展的方法論走，有時候甚至生猛到嚇壞客人。比如他們曾在羅曼・波蘭斯基（Roman Polanski）的妻子莎朗・蒂（Sharon Tate）被殺害事件（正是《從前，有個好萊塢》故事背景）的週年，以紀念為名同時擺放了莎朗・蒂的作品以及與殺人凶手查爾斯・曼森（Charles Manson）有關的作品，讓店長收到不少抗議。

另一個經常惹議但讓店員們樂此不疲的行為，是這些店員一整天都會按照個人喜好在店裡的大螢幕電視上播放自己喜歡的電影，完全不在乎內容或許遠離大眾品味甚至可能冒犯某些正在店裡挑片的客人。

實際上昆汀把這個吵鬧的放映活動當成一種鄧不利多的「分類帽」之類的魔法道具：他會留意那些被他選映的古怪影片吸引而駐足螢幕前認真觀賞的客人。經過以「聊天」為名的口試過程之後，他便陸續將這些氣味相投的人也招攬進來變成店員。許多店員跟昆汀都必須經歷這種很容易擦槍走火的美學辯論過程，才會在同一個頻率（品味）上慢慢靠近、慢慢熟識，逐漸成為昆汀幫的一員。

世界上最偉大的電影魔法學校

昆汀‧塔倫提諾透過不斷招募同好而打造出一個陣容越來越盛大的昆汀幫。他們儼然已經取代了店長 Lance Lawson 的職務，成為這家錄影帶店真正的主人。而他們的首腦昆汀則變成了類似霍格華茲校長那樣威震魔法界的傳奇人物。

就像世界最偉大的魔法學校霍格華茲一樣，聲名遠播的錄影帶 Video Archives 變成了一所口耳相傳的地下電影名校，吸引最古怪、最有品味的影迷上門。雜食一切電影的昆汀只要發現什麼新導演、新類型、新電影或是被遺忘的舊電影，就透過近乎強迫推銷的方式將這個新品味散佈出去。比如：當他發現法國新浪潮，店裡就會出現越來越多新浪潮的錄影帶被陳列在更顯著的位置；當他發現邵氏武俠片，就會有更多客人被推薦租走這些香港電影。

吳宇森的《英雄本色 2》讓昆汀目眩神迷時，他甚至開始每天穿著黑色披風、戴上墨鏡、叼根牙籤，像小馬哥一般意氣風發地走進店上班。

錄影帶店的昆汀幫幫眾也成為這個濱海小鎮上走路有風的準公眾人物。「我跟其他同事去當地的電影院看電影時，經常一邊走向自己的座位一邊聽到竊竊私語說：『欸，那是 Video Archives 那幫人耶！』」昆汀受訪時說過。

由於地理位置靠近世界電影之都好萊塢的緣故，許多從業人員（尤其是更需要研究素材的編劇）都開始倚賴這家地下電影學校的片庫做研究。經常出沒店裡的包含丹尼‧史

莊（Danny Strong，《飢餓遊戲：自由幻夢》〔The Hunger Games: Mockingjay〕編劇）、喬什・奧爾森（Josh Olson，《暴力效應》〔A History of Violence〕編劇）、傑夫・馬奎爾（Jeff Maguire，《火線大行動》〔In the Line of Fire〕編劇）以及約翰・蘭利（John Langley，《惡夜特警隊》〔Brooklyn's Finest〕編劇）等人。後者就曾在受訪時大力稱讚「這幫人擁有對於電影這個媒介最純粹的審美觀點」。

全美各地的影癡都也開始打電話到店裡指名要他們服務，提供一些關於某某電影的片段線索，希望這個團隊能替他們解謎。

作為霍格華茲的校長，昆汀更嚴格實施校園紀律和品德教育。網路論壇上的網友就說他的父母當年就是因為錄影帶逾期被店員在電話答錄機中留下不堪至極的咒罵，因而再也不敢去那家店。打電話去的八九不離十就是脾氣火爆的昆汀本人。

另一個已經成為鄉野奇談的傳言說，他甚至會按圖索驥去逾期沒有還片的客人家裡，從門縫底下塞入一張充滿惡劣字眼的恐嚇信給當事人。但這還是比較幸運的客人。昆汀在店裡揍過拒絕還片的客人，還曾把客人的頭砸在櫃檯上，撞得滿臉是血。跟他一起編寫《黑色追緝令》劇本的另一名店員羅傑・阿夫瑞說場面暴力的程度完全不輸給銀幕上的昆汀・塔倫提諾電影。

「準時還片」是這家電影學校最重要的美德，校長因此絕不接受世界上任何逾期藉口。

以上種種令人匪夷所思的錄影帶店奇談，標誌著一個被遺忘的美好時代：在連鎖加盟品

牌進入市場、仿造麥當勞（McDonald）餐廳經驗打造毫無差別的錄影帶店標準化體驗之前，

第一代錄影帶店曾像昆汀・塔倫提諾的電影一樣生猛有力、難以歸類、亂無章法又處處驚奇。

直到他們抬頭看到B社的隕石轟然而至……

二、全民錄影帶店運動：那些年，我們一起開的錄影帶店

昆汀・塔倫提諾有個帶點惡趣味的習慣是偷偷在他的作品裡佈置一些曖昧的線索，讓乍看八竿子打不著邊的電影之間隱隱相連。那個電影宇宙之中，有個出現不止一次的隱藏版角色叫做 Lance：

在《黑色追緝令》中，Lance 是一個藥頭；在《絕命大煞星》（*True Romance*，昆汀人生第一個賣掉的劇本）中，Lance 是男主角克利斯汀・史萊特（Christian Slater）的老闆；在《八惡人》（*The Hateful Eight*）中，男主角寇特・羅素（Kurt Russell）甚至還有句臺詞直接劈頭就問：「Who's Lance Lawson?」

這位老兄到底是誰？

現實宇宙中，Lance Lawson 是昆汀・塔倫提諾轉職電影編導之前的上一個雇主——錄影帶店 Video Archives 的老闆兼店長。

錄影帶出租店首部曲

「一九八〇年代初開始在 Sepulveda 大道一八二二號營業的 Video Archives 肯定是世界上最偉大的錄影帶店。」

店裡的常客亞當‧格羅夫斯（Adam Groves）多年後在一篇網路文章〈RIP Video Archives〉中回道。

Video Archives 確切開業時間已經難以查證。可以確定的是昆汀‧塔倫提諾的老闆 Lance Lawson 和同事羅傑‧阿夫瑞，早在一九七九年就曾參與經營另一家錄影帶店 Video Out-Take。幾年之後他們才會自立門戶，打包錄影帶店的設備前往離洛杉磯不遠的濱海小鎮曼哈頓海灘，開設傳奇的錄影帶店 Video Archives。

他們是美國（可能也是世界上）最早一批的錄影帶店從業人員，稍後昆汀‧塔倫提諾和凱文‧史密斯（Kevin Smith，《瘋狂店員》〔Clerks〕導演）也會加入他們的行列。

打從錄影帶和錄影機問世開始，好萊塢就對這個產品抱持著強烈懷疑的心態，甚至還到處控告錄影機廠商和使用者。他們等於袖手旁觀地將大好市場機會拱手讓給了另一群人——基本上就是好萊塢片廠以外的任何人。

錄影機進入美國市場一年多後，曾經生產過預錄音樂內容的錄音帶和八軌（8 Tracks）卡帶的美國商人安德烈‧布萊（Andre Blay），試探性地寫信詢問好萊塢片廠二十世紀福斯影業

（20th Century Fox）願不願意授權給他生產預錄電影內容的錄影帶。更確切地說，這位手腳很快的商人實際上根本沒寫信問了好萊塢的每一家片廠，只是福斯以外的每一家都已讀不回。

福斯這時候雖然剛剛中了《星際大戰》的樂透，但票房分帳可能還無法填補他們在整個一九七〇年代多部票房翻船的電影留下的財務破口。福斯於是帶點賭博心態地以「一百部電影每部授權費五千美元」的報價回信給安德烈·布萊。安德烈·布萊最後從福斯提供的片單中親手挑選了其中五十部經典電影，在一九七七年底透過無店面的郵購形式向一般消費者發行了史上第一批預錄有好萊塢電影的錄影帶。

和好萊塢一樣擔心錄影帶一賣出去就會「一人買、眾人看」，安德烈·布萊的公司Magnetic Video發行的這批產品上都有註記禁止買家將帶子拿去出租給別人。但依據著作權法上的「第一次銷售原則」（或稱權利耗盡原則），不論是身為賣家的Magnetic Video或是內容的原始權利人福斯都沒有能力阻止取得錄影帶所有權的買家拿去出租給別人。所謂「第一次銷售原則」簡單地說就是：針對這支帶子你只能賣一次（就耗盡那支帶子上頭的所有權利），賣出去變成別人的財產之後不能再還回頭主張要買方加價購買這支帶子上的其他權利（如出租權）。

所以這五十部錄影帶在美國發行之後，第一家提供錄影帶出租的錄影帶店幾乎隨即現身。原本在洛杉磯經營電影拷貝和放映機出租業務的喬治·阿特金森（George Atkinson），眼明手快地立刻透過郵購買下Magnetic Video發行的五十部錄影帶。加上購買一部錄影機的費

用，他總共投入三千美元的資金，開啟了美國第一家（甚至可能是世界第一家）錄影帶出租店Video Station的生意。

接下來幾十年，這個行業的商業模式基本上不脫喬治·阿特金森當年立下的基本規格：採取會員制的方式經營錄影帶出租業務；向會員收取五十美元年費，而直接繳一百元的人則可獲得終生有效的會籍；會員租片時，每部錄影帶再加收每天十美元的租金。

由於此時錄影機的價格還非常高昂，因此來租片的多半是高收入的律師、醫生或是企業主管之類的上流菁英。即便這麼有限的客群，Video Station的錄影帶出租業務很快就門庭若市、人潮洶湧。

安德烈·布萊的錄影帶郵購小生意Magnetic Video和喬治·阿特金森的出租店Video Station，先後驗證了這世界上原來存在一個長久以來被好萊塢忽略的消費場景——家庭。他們聯手開啟了家庭娛樂市場的大門，同時也預告了四十年後即將統治全世界客廳的Netflix盛世。

大叔大嬸錄影帶店潮

有個專業術語叫做「mom-and-pop video shop」（姑且稱作大叔大嬸錄影帶店），就是在形容這一批家庭式錄影帶店先驅…

它們的經營者多半是毫無零售開店經驗的素人，各自用自己的品味和隨手可得的素材打造出充滿個人色彩的店面。由於需求的強烈，這一批錄影帶店老闆幾乎都迅速致富，並以他們的成功故事吸引更多人前仆後繼地投入錄影帶店的行業。

一九八三年《紐約時報》的報導〈錄影帶正在改變電影觀眾的消費行為〉（*Cassettes Are Changing Movie-Audience Habits*）就記錄了錄影機的快速升溫的錄影帶店創業潮：

「我生了三個小孩，兩年前又失去了丈夫。以我原本擔任高爾夫球助理教練的薪水根本不足以養活這三個孩子。於是我找了高爾夫巡迴賽中認識的女孩合夥創業，募集了三・五萬美元的資金開了這家錄影帶店。」受訪的錄影帶店老闆說。

記者回推前一年（一九八二年）聖誕購物季時，錄影機的定價已經從上千美元滑落到四百至七百美元之間。很快地，去錄影帶店租片就會像去超市買麵包牛奶一樣，變成美國生活人的日常。接受《紐約時報》訪問的 Video Station 老闆喬治・阿特金森就預言：「到一九八○年代中期，這種大叔大嬸錄影帶店會像超市一樣普及。」

當時喬治・阿特金森正在將他的世界第一家錄影帶出租店發展成為連鎖加盟品牌，並找到數百個店東加入他的系統。不過連鎖加盟在這個階段還是例外。由於市場需求非常強烈而開店門檻又極低，短小精悍的家庭式小店還是錄影帶出租市場的主力，而且各自發展出獨樹一格的經營風格和創意商業模式。

一九八六年洛杉磯時報的報導〈市場快轉中⋯錄影帶店正在經歷破紀錄的成長〉（*Fast*

Forward Market: Video Stores Experience a Record Explosion）提到了不斷變化的各種經營創意：

比如像日後的 Uber Eats 一樣，讓外送員將錄影帶外送到府；或是有電影院為了將客人一網打盡，也在大廳提供錄影帶出租，並且跟現做的爆米花一起搭售；而在加油站、沖印店、7-11便利商店爭相擠入錄影帶租售業務的同時，社區獨立小店則繼續以非常個人化的「真人演算法」服務，替每一個熟客推薦最適合在地品味的節目。

昆汀‧塔倫提諾此時才剛上中學，還來不及參與這個熱潮。然而他未來的老闆、Video Archives 大股東兼店長 Lance Lawson 這時候已經是第二次創業的老鳥，從他上一家投資的錄影帶店裡頭帶走幾個有共同理念的員工和設備，轉戰濱海小鎮曼哈頓海灘打造他心目中更完美的錄影帶店。

Lance Lawson 聘進來的店員與其說是員工，某種程度上更像是創業夥伴。比如實際上沒有佔股份的羅傑‧阿夫瑞，還提供了自己的遊戲主機和遊戲卡匣放在店裡出租。店裡使用的租片管理系統還是阿夫瑞用自己的電腦寫的程式。稍後加入團隊的昆汀‧塔倫提諾以及昆汀吸引來的更多影癡店員，就像是一個兄弟會組織那樣運作並有機生長。

羅傑‧阿夫瑞曾將他們店裡的工作氛圍比作另外一個次文化團體──滑板族，而在他心目中店長 Lance Lawson 就是這群滑板族的領袖。

少為人知的是，男星希斯‧萊傑（Heath Ledger）在滑板文化電影《衝破顛峰》（*Lords of Dogtown*）中扮演的角色原型就是 Video Archives 店長 Lance Lawson 本人。該片劇本即出自

Video Archives 店員同時也是《黑色追緝令》奧斯卡最佳原著劇本獎得主羅傑・阿夫瑞之手。

複製人全面進攻

好萊塢片廠一邊在法院圍攻錄影機生產商索尼的同時，他們也嘗試「收服」錄影帶出租市場。

所謂「收服」，簡單說就是「如果不讓我分一杯羹就通通去死吧」策略。

一九八三年MPAA透過遊說力量，在美國國會推動立法要閹割掉整個錄影帶產業，規定不管誰持有錄影帶的所有權，都必須經過錄影帶內容的著作權人同意才能將錄影帶用於出租。此舉等於讓錄影帶的持有人從此不再受到「第一次銷售原則」的保護。

在好萊塢積極動員之下，有高達三十多名國會議員連署〈Consumer Video Sales Rental Act〉法案。眼看法案隨時就會過關，全美的錄影帶店在一九八三年十月二十一日串連了一次規模空前的抗爭行動，以串連錄影帶店集體閉店抗議的方式試圖喚起華府政治人物的注意。

另一方面，當時全美規模最大的錄影帶發行商 Vestron Video 的老闆 Austin O. Furst, Jr 則是親赴國會聽證會，企圖力挽狂瀾、阻止好萊塢的另一次滅絕行動：

「錄影帶這個新媒介如今已成為躺在諸公面前的病人。它已經被安排好要手術切除，而我們今天的任務就是來告訴各位這場手術是完全沒有必要的。錄影帶是一個大門敞開的開放市

場，也是一個徹底民主化的市場。它的發行架構完全遵照一般貨品的法則，也被當成一般貨品那樣銷售，因而跟MPAA的成員們過去更熟悉的限制性發行關係和授權關係有所不同。」

Furst接著以出版業為例，回顧出版業過去不僅同樣經歷第一次銷售原則的適用，還面對租書店在美國各城鎮的快速普及，然而整個產業最終仍繼續運作良好，完全不需要修法排除法規適用。「眼前這個（錄影帶）市場對每一個人來說都運作得非常完美。請不要把手伸進來。請不要通過這個法案。懇請諸公放過『第一次銷售原則』一馬。」他在聽證會上義正辭嚴地強調。

非常僥倖地，全美的錄影帶出租店逃過這一次凶險的政治圍捕。同一個法案在一九八三年、一九八四年兩次闖關都沒能通過，甚至連委員會大門都出不了。

這樣的好運氣對剛剛成形的錄影帶產業來說是難能可貴的。好萊塢電影業未能如願立法，但相對之下美國唱片業和軟體業就在國會成功達陣，立法推翻「第一次銷售原則」。正是由於美國法律禁止軟體和唱片出租，使得相關產業在全世界其他國家都難以存在。只有影視產業獨享了「出租」這一塊未開發的沃土，並且滋養出日後以出租起家的串流巨人Netflix。

法案沒能過關的其中一個理由，是組織這次政治行動的產業組織MPAA臨陣退卻了。最早發行好萊塢電影錄影帶的Magnetic Video已變成福斯的子公司20th Century-Fox Video，以便加速發行福斯電影錄影帶的錄影帶營收已經變成一塊越來越難以忽略的大餅。片廠現在開始擔心就地撲殺「第一次錄影帶市場。其他家片廠其實也毫無例外地一腳踏入錄影帶市場。片廠現在開始擔心就地撲殺「第一

次銷售原則」可能也會殺死市場上最大的錄影帶買主（全美數萬家錄影帶店）。掐指一算，好萊塢發現自己已經不起這樣的營收蒸發。

一九八四年的兩個大事件——索尼打贏 Betamax 錄影機盜版官司和ＭＰＡＡ放棄推動修法禁止錄影帶出租，等於排除了錄影帶店這個行業最顯眼的兩個法律障礙。這塊平坦遼闊的沃土終於準備好成為連鎖大企業的覬覦目標。

一年後，第一家百視達開幕，意味著大量複製的錄影帶店體驗即將襲來，大叔大嬸錄影帶店的好日子就所剩不多了。

且讓我們回到上一篇文章開頭，一九九二年那個充滿溫馨氣氛的錄影帶店場景：

Video Archives 的常客、員工以及離職員工昆汀·塔倫提諾齊聚在店裡，熱烈慶祝昆汀的第一部長片《霸道橫行》上映，也慶祝昆汀總算成為錄影帶世代的第一個文化象徵。

而一夜喧囂之後，終要曲終人散。

兩年後，Video Archives 因為不敵附近街角新開的連鎖店百視達的競爭，無預警結束營業。店內珍貴的錄影帶收藏則絕大多數被離職員工昆汀·塔倫提諾以個人名義收購。

三、佚失的錄影帶傳奇：在灰燼中尋找昆汀的第一部電影

「任何拷貝都不可以外流！」

幾位昆汀・塔倫提諾的好友曾私下流傳一卷他們視為最高機密的錄影帶。

錄影帶上頭那部名為《我好友的生日》（*My Best Friend's Birthday*）的電影是昆汀嚴格定義上真正的電影處女作。他不僅首度擔任導演，同時也參與了編劇、剪接甚至主要演員等等多個職務。然而該片不僅未曾上映，甚至未曾完成。連參與該片的工作人員多數都沒看過他們拍攝的最後成果，理由是多年來昆汀一直告訴他們說底片在沖印廠的火警事故中被燒毀。

然而就在二〇〇六年 YouTube 問世前後，這部被認為早就不存在的電影開始在網路上流傳……

錄影帶店就是我的片廠

一九八〇年代錄影帶出租店熱潮中，每一個跳進這個行業的人都有自己的動機。

比如曼哈頓格林威治村著名的獨立錄影帶店 New Video 的老闆史蒂夫・薩瓦格（Steve Savage）的夢想是開一家電影院，而成本較低的錄影帶店是最接近實現夢想的方式。

而有更多錄影帶店從業人員的夢想是有一天要拍電影。許多品味獨樹一格的獨立錄影帶店如紐約的 New Video，或是洛杉磯郊區的錄影帶店 Video Archives 經常會招來電影學校的學生或畢業生，或是負擔不起昂貴的電影學校但仍然不願意放棄拍電影念頭的素人來求職。

無論他們是把錄影帶店看成窮人的電影學校，或是免費看片吃到飽的電影圖書館，或是一個能獲取生活基本收入以等待真正機會的地方，這裡都只是他們人生的一個中繼站。每個人停留時機或長或短，而終極目標總是離開這裡、前進好萊塢。

以 Video Archives 為例：招募昆汀・塔倫提諾進來的店員羅傑・阿夫瑞想拍電影；昆汀想拍電影；而日後昆汀招募進來的新人也幾乎個個都抱著電影夢。

不過到了後期連昆汀都已經有點動搖，開始懷疑一個大人物都沒認識的自己怎麼可能募得到第一部電影的資金。他因此一度塗改了自己的志願，選了另一個成本門檻比較低、比較容易入手的夢想——寫一本跟電影有關的書。

昆汀從十二歲開始就定期更新一張自己最喜歡的三十個電影導演清單，於是他決定就從

認識這三十個人下手。在根本沒有出版合約的情況下，他自行打電話約訪包含他的偶像布萊恩‧狄帕馬（《剃刀邊緣》[Dressed to Kill]導演）在內的十多個導演，說他正在寫一本導演訪談的書。他打的算盤是不管書出不出得成，他至少可以跟這些偶像當面交流，同時順便擴展他的產業人脈。

這本書雖然從來沒有寫完、更別提出版，但這幾場訪談改變了昆汀自己的人生。

幾乎每個受訪的導演都告訴他說自己的職業生涯都是因為第一部低成本電影而起步的。馬丁‧史柯西斯的第一部長片《誰在敲我的門》（Who's That Knocking at My Door，哈維‧凱托[Harvey Keitel]主演）花了七萬美元，其中五千美元還是他在紐約大學的教授塞給他的私房錢。布萊恩‧狄帕馬的第一部長片《The Wedding Party》（勞勃‧狄尼洛[Robert De Niro]主演）也只花了四‧三萬美元。昆汀‧塔倫提諾因此認知到財務上拍成第一部電影的距離似乎沒那麼遙遠，於是再一次塗改了自己的生涯規劃。

昆汀和一起上表演課的好友克雷格‧哈曼（Craig Hamann）共同完成了一個三十五頁的劇本，並在整個計畫大致發展成形之後，立刻帶去向他的錄影帶店死黨們簡報。在無法取得片廠或製片公司資源的條件之下，錄影帶店 Video Archives 變成了昆汀的片廠（和攝影棚），而錄影帶店員工以及幾個常來租片的熟客更成了他的劇組優先招募對象。

多年後會跟昆汀‧塔倫提諾一起共享《黑色追緝令》奧斯卡最佳原著劇本獎座的店員羅傑‧阿夫瑞第一個舉手，表示願意擔任任何職務。他知道這是自己從錄影帶店這個停留太久

的中繼站脫身的最好機會。

在阿夫瑞之後，其他店員也陸續舉手上車……

零資金的游擊隊式拍攝

除了善用錄影帶店的人力，昆汀·塔倫提諾的《我好友的生日》劇組也沒放過錄影帶店的空間。劇中的關鍵場景蛋糕店櫃檯實際上就是錄影帶店錄影帶美學聖地Video Archives的櫃檯。畫面裡甚至還看得到店裡原本張貼的電影海報，為這個錄影帶美學聖地留下了珍貴的影像記錄。

其他場景還包括昆汀的媽媽康尼·塔倫提諾（Connie Tarantino）的房子，甚至連後來與媽媽結婚的繼父上班的房地產公司也都商借來拍攝。

拍攝用的設備也能借就借、能拗就拗……

比如克雷格·哈曼從剝削電影傳奇人物佛瑞德·歐勒·雷（Fred Olen Ray）那裡借到了一臺十六釐米Bloex攝影機。雖然堪用，但一次只能拍一百英尺底片，所以每個鏡頭最長只能大概兩分半鐘。而且由於攝影機的馬達太舊，發出非常驚人的噪音，他們還得自己DIY一個隔音箱來裹住攝影機，避免馬達聲太容易被麥克風錄進去。

某個在電器行上班的好朋友從店裡借到了不要錢的錄音機，帶著錄音機出現的他就也理所當然地變成收音和音效師。底片是不知道誰從沖印廠裡弄到的剩餘物資。而燈光也是連拐

帶騙地從附近的電影學校裡弄到的（管理人員誤以為他們是該校的學生製作）。演員身上的服裝則盡可能使用每個人衣櫃裡現成的東西，比如和昆汀演出對手戲的克雷格・哈曼身上的皮衣之所以看起來明顯大了一個尺碼，就是因為衣服的真正主人其實是昆汀本人。

昆汀因為這個製作練就了更仰仗臨場反應的所謂「游擊隊式拍攝法」（guerrilla style filmmaking）——不申請拍攝許可（因為花錢又花時間），在警察來之前能拍多少就拍多少。沒拍到的鏡頭再來想怎麼在下一場戲或是後製剪接之中想辦法合理化。

這種完全零投資的克難拍攝方式還必須仰仗堅強的意志力。他們每個週末統計本週攢了多少錢、可以拿來租什麼設備，才能決定接下來要拍什麼或是什麼都不能拍。

「他對這件事異常熱衷，但他過去本來就對每一件跟電影有關的事都表現出差不多的熱衷。所以我完全無法判斷這件事是玩真的（還是餘興而已）。如果當時我有辦法知道，我一定會給他更多的錢去搞。」當時已經建立起個人事業的昆汀媽媽後來受訪時說道。

整個拍攝最長的一次暫停，曾停拍超過一整年。然而一九八五年導演凱文・雷諾茲（Kevin Reynolds）以九萬美元拍成的第一部長片《入伍前的瘋狂》（Fandango，凱文・科斯納〔Kevin Costner〕主演）和隔年史派克・李（Spike Lee）以十七・五萬美元拍成的第一部長片《美夢成箴》（She's Gotta Have It）對這些年輕人再度造成了非常大的刺激。

終點就在前方的幻覺促使他們奮力一搏，總算在一九八七年完成《我好友的生日》的所有拍攝工作。

整部電影加總起來用掉五千美元積蓄和三年的時間拍攝，最後還得靠著昆汀・塔倫提諾去剪接室打工當助理才換到免費時段剪出成品……

然而成品就這樣憑空消失了。

職業生涯的華麗彼岸

YouTube問世之後，這世界上再也沒有任何影片可以叫做最高機密。三十六分鐘版本的《我好友的生日》被上傳了無數次，累計了數不清的觀看人次。多數觀眾都可以明顯感受到這是一部未完成的電影，因為許多轉場的剪接非常生硬，而且電影最後結束在非常詭異的鏡頭，就好像被硬生生卡掉一樣。

多年來各種媒體和網路耳語都說完整版的《我好友的生日》是在沖印廠的意外事故中被燒掉了。

直到二〇一九年，一本名為《My Best Friend's Birthday: The Making of a Quentin Tarantino Film》的書中才出現昆汀自己的現身說法。他堅稱自己從未跟任何人說過電影被火燒掉，只是這個燒毀的謠言實在太生動、太戲劇性所以乾脆就不出來澄清……

「沖印廠火警並沒有真的燒掉整部電影。確實燒掉了幾卷底片，我沒辦法明確記得數量，可能是兩卷、四卷或是六卷之類的。每一卷的長度是兩分半鐘。老實說如果不是被燒掉那麼

多卷，我可能還沒有足夠的錢去沖印廠贖回沖印好的電影。因為他們弄壞了太多卷，沖印費幫我們打了很大的折扣。」

我們現在在網路上看到的版本是昆汀後來為了自己紀念而剪出來、不成故事的精華片段，並非他原本想像的完整模樣。他自己也心知肚明即使沒有被燒掉，最終也不可能剪出他一開始想像的樣子。

在網路上許多人敲碗求完整版的同時，也有看過錄影帶版本的製片殘酷地告訴昆汀說他應該搭著小船到世界上最多鯊魚出沒的海域，把這捲錄影帶跟生肉綑綁在一起，餵給鯊魚吃掉。如果這部電影真的完成，說不定會直接毀掉昆汀·塔倫提諾的職業生涯。

「到最後，我認為這部電影變成了一個電影學校。它不只是個充滿樂趣的學校，還是一個學費非常低廉的學校。我最終從這裡學到了非常多，而變成了一個更好的創作者，所以總結來說它還是挺不賴的。」昆汀·塔倫提諾說。

雖然《我好友的生日》終究沒有變成昆汀·塔倫提諾自己的《入伍前的瘋狂》或是《美夢成籛》之類開天闢地的代表作，但仍舊是一群電影狂熱者的重要起點。例如：

● 錄影帶店店員羅傑·阿夫瑞在《黑色追緝令》的奧斯卡最佳原著劇本之後，後來終於當了導演，並且直到現在仍在拍片；

● 曾經和昆汀一起作過演員夢的克雷格·哈曼則在好萊塢成為一名專業編劇；

- 另一位也在劇組裡幫忙的錄影帶店店員羅素・福斯勒（Russell Vossler）雖然沒能如願進入電影圈演戲，但他的攝影師哥哥 Rand Vossler 不僅在《我好友的生日》掛名製片和攝影師，也在另一部依據昆汀劇本拍攝的《閃靈殺手》（Natural Born Killers）擔任製片，而直到今日他仍然在好萊塢工作；

- 那位因為在電器行上班所以借到錄音機的道夫・史瓦茲（Dov Schwarz），同樣迄今還在電影的音效部門工作。

但也不是每一個人都能像昆汀・塔倫提諾那樣華麗地抵達職業生涯的彼岸：

錄影帶店店員史考特・麥吉爾（Scott McGill）在《我好友的生日》拍攝的初期擔任攝影師。劇組以及錄影帶店裡的每一個人都說：這世界上任何跟麥吉爾聊過的人一定會立刻掏錢出來給他拍電影。但麥吉爾的事業從未真正起步，並在一九八七年自殺身亡。

另一位未曾在錄影帶店工作但經常與他們一起去看電影的黑人阿爾・哈瑞爾（Al Harrell）也在《我好友的生日》電影中客串。他是少之又少在電影知識上讓昆汀折服的人。身為弱勢族裔而經濟狀況比其他人更嚴峻，被昆汀稱作這幫人之中最有才華的阿爾・哈瑞爾必須花費多心力才能找到機會。等到他終於幫自己的第一部電影拍了前導影片準備開始募資時，卻突然因為癌症猝逝。

「直到現在我自己的手稿文件當中還夾了一份阿爾當年用鉛筆寫的完整劇本手稿。某一天

他寫完之後就留在我那裡，後來始終沒有機會將它拿回去。」昆汀感慨地說。

即便是昆汀・塔倫提諾自己都還要在《我好友的生日》之後繼續蟄伏五年，才會輪到他第一部真正完成並上映的導演處女作《霸道橫行》正式上場。

然而這樣的等待是值得的。昆汀用《霸道橫行》替這一群錄影帶之子和他們錄影帶世代有力、不受約束的風格衝破了好萊塢片廠的美學和商業牢籠，開創了一九九〇年代美國獨立製片空前繁華的黃金年代。

美學打開了一條全新的道路，並且引來無數創作者跟著他的腳步走上這條支線。他們的生猛

筆記

昆汀・塔倫提諾的《霸道橫行》之所以是錄影帶的重要里程碑，還有另外幾個因素：

一、《霸道橫行》的英文片名是一個錄影帶店哏：一名客人來到他的錄影帶店，想要租法國導演路易・馬盧得到凱薩獎最佳影片的名作《童年再見》（Au revoir les enfants），但無法正確的講出片名，最後雞同鴨講地變成了「Reservoir」。

二、《霸道橫行》的製片公司 LIVE Entertainment 後來會成為昆汀長期合作的對象。而這家公司完全是靠錄影帶發行起家，並與多家獨立製片公司建立錄影帶發行關係，利用錄影帶的收益幫助他們創造一個獨立於大片廠之外的經濟生態系。其中包含在一九八〇年代到一九九〇年代暴起又暴落的卡洛可電影製片公司。卡洛可發行過《魔鬼總動員》（Total Recall）、《魔鬼終結者2：審判日》、《第六感追緝令》（Basic Instinct），並於一九九五年破產停業。LIVE Entertainment 則經歷數度品牌更新之後，於二〇〇三年併入另一家中型片廠獅門娛樂（Lions Gate）。

三、在《霸道橫行》於日舞影展（Sundance Film Festival）首映後買下該片發行權的發行公司米拉麥克斯，日後也會成為昆汀的長期合作夥伴。米拉麥克斯同樣以

錄影帶代理權起家，後來則以行藝術電影如《性、謊言、錄影帶》和《綑著你，困著我》（Tie Me Up! Tie Me Down!）著稱。米拉麥克斯顛覆了獨立製片的商業邏輯，將許多藝術電影透過頒獎季的精準策略送往大眾的視線範圍。比如《霸道橫行》的同一年，他們成功讓影藝學院過往不太關注的跨性別者議題電影《亂世浮生》（The Crying Game）得到最佳原著劇本。

錄影帶催生了這一整個獨立製片盛世之後，傳統片廠終於意識到他們不能再對獨立製片生態系置身事外。

一九九三年迪士尼以六千萬美元買下《霸道橫行》的發行公司米拉麥克斯，創辦人溫斯坦兄弟則繼續留在公司裡經營好幾年。因此一九九四年昆汀·塔倫提諾的第二部電影《黑色追緝令》再由米拉麥克斯發行時，某種程度上它已經是一部迪士尼電影了。

第 8 章

Epic Fail!
百視達的史詩級敗亡

接近末代的臺灣百視達會員卡照片（葉郎收藏）

在另外一個平行宇宙，連鎖錄影帶出租店百視達就像今天的 Netflix 一樣所向披靡。他們的現金多到能併購好萊塢片廠，蓋好幾個足以讓迪士尼樂園臉上無光的主題樂園，並且運用他們的出租數據庫成為比 Netflix 更早的串流先驅者。但是，在我們這個平行宇宙中，百視達華麗地倒了⋯⋯

引言

一九七〇年代末到一九八〇年代前半，好萊塢繼續對錄影帶的家庭娛樂市場抱持著恐懼心理。然而他們的所有小動作都未能阻止錄影帶和錄影帶店在一九八〇年代中期在全世界大爆發。

像核彈的連鎖反應一般炸開的錄影帶市場，還不是好萊塢最大的惡夢。他們最大的惡夢是這個在他們眼中充滿輻射線的有毒市場，最終竟催生了實力超過任何一家片廠和電影院通路而且完全不受片廠控制的哥吉拉等級大怪物⋯⋯

牠的名字叫作百視達。

本章將試圖解開錄影帶史後半段之中最大的謎團：破壞力驚人的哥吉拉究竟是因為什麼樣的理由，會在家庭娛樂市場繼續健康茁壯的同時卻不堪一擊地應聲倒下？

導致百視達史詩級華麗死亡的理由有三⋯⋯

一、百視達的重力塌縮：開多少家錄影帶店才夠統治地球？

一九八五年，美國德州一家才剛剛 IPO 沒多久的軟體公司 Cook Data Services 遇上了天外飛來的橫禍：

一九七〇年代連續兩次石油危機讓世界各國對石油的依賴持續降低，終於逼使 OPEC 石油輸出國組在一九八五年無預警放手讓原油跌價，連帶導致原本意氣風發的美國石油業陷入一片哀戚。而 Cook Data Services 的主要營業項目正好就是在美國石油重鎮德州向石油業者提供不可或缺的軟體服務。這一次的油價震盪讓他們一夜之間失掉幾乎所有客戶。

創辦人大衛・庫克（David Cook）必須在幾個月內替他的軟體公司尋找第二條出路，以免頓失營收的公司因此倒下。而他的妻子桑迪・庫克（Sandy Cook）有個突發奇想的古怪念頭：

我們來開一家錄影帶店如何？

石油軟體商的第二春

在隨處可見錄影帶店的美國，這個轉換跑道的點子看起來似乎有點不太可靠。然而大衛‧庫克的妻子要他開的可不是隨便的錄影帶店，而正是鼎鼎大名錄影帶店之王百視達的第一家創始店。

百視達曾如 Netflix 一般兵臨城下成為整個傳統電影業的最大敵手。但為什麼里德‧哈斯汀（Reed Hastings）等幾位 Netflix 創辦人大家都耳熟能詳，可是百視達創辦人大衛‧庫克的名字，你卻很少聽過？

理由是庫克的百視達老闆身分只維持了短短一年又多幾天。然而這幾乎被歷史遺忘的一年卻是充滿真知灼見的一年。庫克夫妻從街頭無所不在的錄影帶店，看到了別人還沒有發現的市場機會：

像野火一樣在全世界蔓延的錄影帶出租店已經在一九八〇年代前半於美國出現最原始的規模化經營跡象。比如開設全美第一家（也很可能是全世界第一家）錄影帶店的喬治‧阿特金森，已經將他的洛杉磯小店經驗轉化成為全套商業顧問服務，輔導數百名企圖趕上錄影帶淘金熱的創業者加入他的 Video Station 品牌。其他市場後繼者也陸續發展成為幾十家甚至上百家連鎖店的規模。因為入行門檻非常低，這些從來沒有零售經驗的錄影帶店老闆個個都發了財，但沒有任何人有能力解決了第一代錄影帶店那種家庭式經營型態的各種缺陷。

最常見的毛病包括：

店面狹小、環境昏暗、錄影帶選項太少、服務流程欠缺標準化、甚至選址的決策經常是出自對於周邊市場環境一無所知的業主一時衝動的決定。此外無法捨棄盜版電影和色情電影這兩門灰色地帶的生意，不僅使部分消費者退避三舍，也使其他有意願加入錄影帶店行業的投資人或合作夥伴感到猶豫。沒有一個錄影帶店連鎖品牌真正解決這些問題，因此幾乎每一家最終都會撞上規模成長的天花板並相繼倒下。

百視達創辦人觀察到的破口就是：誰能解決上面這些問題，誰就有機會統治這個野蠻生長的行業。

遭華爾街伏擊的短命老闆

百視達從開門的那一瞬間就注定要席捲整個產業。

大衛·庫克說一九八五年十月十九日在德州達拉斯開張的第一家店，甚至被迫拉下鐵門以阻止超過負荷的洶湧人潮擠入店內。

我們熟知的百視達規格早在這第一家店就已經確立（而且幾乎未再改動），而這家店大獲成功的理由同時也是接下來二十多年上萬家分店的成功要素：

比起傳統錄影帶店，百視達有更科學化的開店地點評估策略，有走道更寬敞舒適的店

面，有超過六千部電影任你挑選的開架片庫，有明亮簡潔的裝潢風格和充分的照明，同時還徹底捨棄了盜版電影和色情電影這兩種有損品牌認知的生意。

然而百視達和其他錄影帶店最指標性的經營差異，是他們打從一開始就不是以開一家錄影帶店為目標。不是十家。不是百家。而是以三到五年內開設超過千家店為目標的連鎖加盟體系。

傳統錄影帶店很難提供超過一千部電影，理由是他們使用記事本抄錄租片紀錄的土法煉鋼管理方式很難管理超過一千部電影的片庫。百視達另一個重要創新是他們率先在帶子上使用足以管理上萬部影片去向的條碼資訊系統，使他們得以利用巨大片庫的壓倒性優勢從傳統錄影帶店搶走客人。

大衛・庫克用他的軟體公司餘下數百萬的資金，投入開發了一整套加盟連鎖店的經營配套。除了他妻子桑迪・庫克親自設計的品牌logo、藍色加黃色的視覺系統等等標準化規定之外，他們還耗費六百萬美元鉅資規劃興建一個前所未見的錄影帶物流中心，一方面用來運送出租用的錄影帶到即將遍佈全美國的分店，另一方面還可以將新設一家錄影帶店所需的萬事萬物通通打包到一個貨櫃裡，直接開到加盟主選中的地點。包含錄影帶、貨架、電腦和軟體甚至連廁所的衛生紙都一應俱全。

「從卸完貨的那一剎那，你就能成為一家錄影帶店的老闆。」庫克向加盟主宣示。

百視達正準備攻佔全美各大城市，但並不是每個人都認可百視達的創新商業模式，尤其

是在此之前從來沒有見過公開發行股票的錄影帶店的華爾街。

當庫克把他手上所有資金押在物流中心上頭，並準備募集更多資金讓百視達遍地開花

時，華爾街日報的姊妹刊物《巴倫周刊》（Barron's）突然毫不留情地評論道：百視達雖然令

人耳目一新，但他們對錄影帶店商業模式的優化太容易被競爭對手複製。任何人都能立刻打

造另一個連鎖加盟體系來跟百視達分一杯羹。

不看好百視達前景的股市分析報導成為大衛·庫克這個錄影帶店菜鳥老闆的命運轉折。

幾個月後他就被迫出售已經從 Cook Data Service 改名為 Blockbuster Entertainment Corpora-

tion 的公司，將短短一年開出十九家店的百視達親手奉送給下一個錄影帶店老闆。

垃圾車大王的成長駭客心訣

一九八六年美國垃圾車大王韋恩·赫贊加（Wayne Huizenga）入主百視達。

成為錄影帶店老闆的第一天，赫贊加沒有像其他老闆一樣選擇把時間花在認識環境、認

識員工、認識這家公司的經營現況、認識店裡的錄影帶片庫存。他不在乎這些瑣事。他拿

下百視達經營權的二十四小時內做的第一件事，是火速驅車趕往百視達當時最大的競爭對手

Major Video 的辦公室，向他們提出一個無法拒絕的條件——

收購。

韋恩‧赫贊加的名字更常被誤植為百視達創辦人。然而就像他經營過的另外兩家美國五百大企業 Waste Management 和 AutoNation 一樣，百視達也是他從本來的創辦人手上買下來的新創公司，並在他神乎其技的經營祕法下躋身成為美國五百大。這三家公司之中，百視達如今已成過去式，然而 AutoNation 目前仍是美國最大的汽車經銷商，而 Waste Management 更是全世界最大的垃圾處理公司。

赫贊加基本上挪用了他打造世界最大垃圾處理公司的相同模式，將只有十九家店的百視達發展成在全球擁有超過一萬家的世界第一連鎖品牌。曾經在百視達出入的千萬消費者可能從未想過這家出租店的成功祕訣其實來自垃圾車大王的垃圾車心法：

他在一九七一年入主 Waste Management 後不到十個月內併購了一百三十三家垃圾處理公司，藉由不斷擴張公司規模的方式來提高競爭者的存活門檻。那些比 Waste Management 小的公司因此不是倒下，就是被他一口吃下。

面對華爾街早先質疑百視達商業模式太容易被複製的弊病，韋恩‧赫贊加的錦囊妙計是：加速開設更多直營店和盡可能併購市場上的其他競爭店面，來確保美國各大城市最好的開店位置再也容不下其他競爭對手進駐。就像電影《駭客任務》（The Matrix）中的電腦人探員一樣，被赫贊加吃下的對手會按照百視達的規則標準化，變成一模一樣的分身。有時候他甚至連區位欠佳、生意清淡的錄影帶店也會二話不說買下，目的是一得手就立刻關掉它，讓人流得以灌到鄰近的百視達直營店或是加盟店。

在前一個老闆大衛‧庫克成功的規格設計之下，一家百視達分店從開張第一年就可以輕鬆達到一百萬美元年營業額，而且其中可能存在高達三十萬的淨利。也就是說五十萬的開店成本根本不到兩年就能賺回來，接下來每天打開門就能賺比前一天更多的錢。加上垃圾車大王韋恩‧赫贊加的併購大法，百視達賺錢的速度更是不斷倍數成長。

在赫贊加經營的八年內，百視達以每七天開一家店的驚人速度擴張。店面增加帶來的營收成長使百視達的股價飆漲百倍，並使每一個投資百視達的人都成為富豪。當時百視達的投資報酬率甚至超越軟體產業龍頭微軟（Microsoft）。

以韋恩‧赫贊加自己為例，他一開始花一千八百五十萬美元買入公司股份，八年後以八十四億美元賣出退場。也就是說，他很可能是歷史上因錄影帶而獲得最多財富的個人。

無可避免的重力塌縮

像韋恩‧赫贊加這樣的成長駭客，對百視達是一種祝福，也是一種詛咒。

赫贊加召募的經營團隊，專業都集中在「併購」和「開更多新店」這兩項業務之上，甚少使上半分力在第一線店面經營管理的提升。百視達的第一萬家店和一九八五年的第一家店幾乎是一模一樣的規格，不僅未曾遠離前任老闆大衛‧庫克訂下的初始規格，甚至連桑迪‧庫克留下的品牌 logo、藍色加黃色的視覺系統和店面裝潢指南都從未修訂過。

由於數量驚人的實體店面帶來的現金流也非常驚人，百視達的併購遊戲因此進展到了簡直是亂買一通的地步。百視達買過製片公司、買過室內兒童樂園、買過成人遊戲場館、買過唱片行、買過音樂場館，甚至在佛羅里達州買地準備蓋個百視達樂園來跟迪士尼樂園一決死戰。所有業內、業外的併購和擴張除了繼續刺激股價之外，都從未對他們出租店的經營模式真的提升效益。

在擴張第一的百視達團隊中，少數具有零售管理經驗的主管很容易在企業內部遇上嚴重的文化衝突。比如出身麥當勞和肯德基（KFC）的老兵Luigi Salvaneschi離開百視達的時候，就在董事會上放砲：

「我認為這家公司太擴張導向和財務導向，而消費者正在因此承擔代價。各位未來必須更專注在店面的營運上。」

一直以「併購」和「開更多新店」解決每一個問題的百視達團隊，終有一天會遇到「併購」和「開更多新店」無法解決的市場變化。

一九九〇年代末不可預期的市場變化真的來了。DVD來了，RedBox（自動販賣機出租模式）來了，Netflix（郵寄出租模式）來了。

百視達團隊的直覺反應：不如我們再來開更多家錄影帶店？

百視達的宿命就像即將衰亡的恆星一樣可以預見：終有一天它將大到管理能力無法平衡自身的重力，因而進入重力塌縮的死亡歷程。

二、DVD大爆炸：承先、啟後和百視達迷航記

一九九七年問世的DVD是所有人的夢想成真：對全世界的消費者，DVD有遠高於錄影帶的影音品質和更長的保存年限；對出租店，DVD有更低的進貨價格和更小的陳列空間需求，讓他們得以採購更大量的片子供消費者挑選；對好萊塢片廠，DVD提供了他們第二次機會以補正先前錄影帶時代各種錯誤的消極決策，並嘗試在這一次積極主導的市場規則。

實際上DVD並不是直接取代錄影帶二十多年來的統治地位。兩者曾共享市場超過七年，各自服務各自的客群。直到最後一批錄影機用戶完全遷移到DVD播放器，DVD才算辦完過戶手續，真正繼承錄影帶的市場地位。

然而在承先、啟後並改變世界版圖之前，DVD先幹了一樁預料之外的大事——向百視達的競爭對手們揭露這位家庭娛樂市場霸主最致命的要害。

長壽的祝福：Live Long And Prosper

「歡迎住在克里夫蘭而且擁有一臺 VHS 錄影機的朋友撥打電話給我。」

要追溯 DVD 那猛暴而充滿破壞力的力量來源，就必須將時間回推到這則一九七八年的交友廣告說起：

「小弟買了一臺 RCA SelectaVision VHS 錄影機。我個人覺得它有許多優於 Beta 錄影機的地方，非常推薦大家使用。以下是我正在找的節目清單。同時我還有一些在克里夫蘭地區的電視臺重播的老節目。我還有一些電影的帶子可以用來跟大家交換。」

在還沒有 Tinder app 的一九七〇年代，未曾謀面的人只能透過刊登小廣告來交朋友，並大膽公開自己的電話號碼或地址（有時候是郵政信箱號碼），以便在刊出的幾個星期之後有機會獲得回音。不過上面這則小廣告與其說是差不多時間創刊的臺灣筆友雜誌《愛情青紅燈》，更像是如今 Facebook 上集結各種同好的宅男社團的實體版。

《The Videophile's Newsletter》是一個熱愛錄影帶的佛羅里達州律師 Jim Lowe 在一九七〇年代末創辦的錄影帶社團的社員通訊刊物。網路上找到的掃描檔案顯示這份夾雜著打字機和手寫文稿的簡陋刊物，實際上串連了一群互動熱絡的美國錄影帶迷。在合法發行的錄影帶數量很有限的一九七〇年代末，他們透過上面這一類小廣告找到鄰近的同好，以便碰面交換手上擁有的錄影帶（當然在好萊塢眼中，他們就跟二〇〇〇年後的盜版電影下載社團一樣是游

走法律邊緣的非法之徒）。

當同一個城市的同好人數夠多時，這些最早期的電影收藏家們甚至會把他們的信件聯誼進一步升級為實體的聚會，舉辦所謂的「拷貝趴」（video taping party）──

每個人各自帶著自己的錄影機和錄影帶赴會，然後將所有的錄影機用 AV 線連接到同一臺母機上頭，以便拷貝某人從電視上側錄來的節目母帶。不像後世的光碟拷貝可以在短短幾分鐘完成，拷貝錄影帶必須以一比一的速度進行，也就是說兩小時的電影就必須花兩小時拷貝。於是他們得全程待在機器旁邊，一邊喝啤酒一邊聊他們最愛的話題──關於電影、關於電視節目、關於最新的錄影機技術、甚至關於錄影機的 DIY 改裝等宅男知識。

這個非常 cyberpunk 的現場簡直就是動畫電影《攻殼機動隊》（Ghost in The Shell）中的畫面。錯綜複雜的 AV 線不僅串連了每一臺機器，也串連了每一位機器主人的心智。

和錄影帶差不多時間誕生的付費電視頻道 HBO 是這些錄影帶迷手上的電影側錄帶主要來源。然而更常出現在交換資源清單中的，是上面提到的這則小廣告和幾乎每一期小廣告都常提到的科幻節目──《星際爭霸戰》。

《星際爭霸戰》早在一九六九年的第三季就因為收視率不佳而被 NBC 電視臺砍劇。然而該節目透過地方電視臺連續幾年的重播逐漸找到了屬於自己的觀眾群。側錄自電視臺重播的《星際爭霸戰》錄影帶，不僅聚積了一群後來被稱作「Trekkies」的星艦迷，並首度展示了家庭娛樂市場和傳統電視臺相比的獨特優勢──可以讓更多元、更小眾的節目得到更充裕的

時間慢慢累積自己的忠實粉絲，而使原來在電視臺經濟體系之下行不通的節目突然行得通了。

這正是《星際爭霸戰》這個一九六九年被砍劇的節目迄今仍然「生生不息，繁榮昌盛」

（Live long and prosper）的主要理由。錄影帶帶來源源不絕的新星艦迷 Trekkies 就是他們的長

壽祕訣。

激進的定價實驗：Where No Man Has Gone Before

不同於環球和迪士尼那樣積極透過司法途徑試圖圍堵錄影帶，另一家好萊塢片廠派拉蒙

一直對錄影帶市場保持高度興趣。

派拉蒙創辦人阿道夫‧朱克（Adolph Zukor）利用一九一八年西班牙流感全球大流行的天

賜良機，大肆併購瀕臨倒閉的電影院。他們藉此打造好萊塢第一個橫跨製作、發行和映演的

超級托拉斯，直到一九四八年被美國最高法院以反托拉斯法剝奪對電影院控制權（即著名的

「派拉蒙禁令」「Paramount Consent Decrees」）。嚐過垂直壟斷甜頭的派拉蒙因此才會在三十

年後對錄影帶這個新媒介躍躍一試，想要透過錄影帶重新取得某種程度的垂直壟斷地位。

雖然福斯才是最早發行錄影帶的好萊塢片廠，然而派拉蒙早在一九七九年就企圖打造自

己的百視達（真正的百視達要六年後才會出現）。他們與擁有三千五百個據點的照片沖印連

鎖店 Fotomat 合作，透過設在各商場停車場的 Fotomat 沖印站，獨家出租和出售包含《教父》

在內的一百三十部派拉蒙電影錄影帶。獨家錄影帶通路的概念基本上就是把電影院的院線邏輯直接套用的結果。

然而卡住他們的緊箍咒是錄影帶的定價。

由於擔心像錄影帶迷社團那樣不斷地被拷貝和租借並導致電影院票房萎縮，好萊塢長期將錄影帶的零售價格（包含賣給出租店的出租專用帶）訂在八十美元甚至超過一百美元的天價。高昂定價把大量影迷驅趕至出租店，也促使百視達的興起。

最後是英勇的星航艦企業號趕來解救這個定價困局：

一九八二年派拉蒙實驗性地將《星艦迷航記Ⅱ：星戰大怒吼》（Star Trek II: The Wrath of Khan）電影以三十九．九五美元的空前低價出售，結果在全美賣出了驚人的二十九萬支帶子，遠超過前集的十八．七萬支。幾個月後，派拉蒙繼續將賣座電影《閃舞》（Flashdance）和《法櫃奇兵》（Raiders of the Lost Ark）以相同價位推出。後者因而打敗歷來最賣座的錄影帶《Jane Fonda's Workout》，成為史上第一支銷售破一百萬支的錄影帶。

打對折的大膽定價實驗替家庭娛樂市場帶來全新的局面：

許多片廠立刻跟進派拉蒙的策略，挑選一些熱門電影發行低價版的錄影帶，讓遲來的錄影帶零售市場終於展現應有實力。迪士尼動畫《獅子王》（The Lion King）錄影帶上市第一天就賣掉四百五十萬支錄影帶，最後以全美三千五百萬萬支成為史上最暢銷錄影帶，並為迪士尼創造三億美元營收。

在電影院或是錄影帶零售市場，消費者花錢買走的產品是電影本身。然而在連鎖出租通路百視達，消費者買的是百視達提供的服務，而不是電影。片廠因此只能扮演百視達的原料供應商，將自己的生財工具（電影）賣給出租店，而無法像電影院票房分帳或是錄影帶零售市場那樣從百視達的生意之中直接拆分到營收。他們更因為無法跳過百視達跟消費者直接互動，連出租市場裡頭有什麼電影更受歡迎的數據都被蒙在鼓裡。

好萊塢花了很長時間猶豫他們到底喜不喜歡錄影帶這門生意，但他們很快就確定他們不喜歡出租錄影帶這門生意的遊戲規則。他們需要扶持零售市場，自訂零售市場的遊戲規則，以壓抑倍數成長的出租市場。

一九九六年底史上第一批DVD在日本市場發行，一九九七年陸續登陸其他國家。經歷上一波定價實驗的好萊塢片廠，這次將DVD放在對出租市場更具殺傷力的價格帶——二十美元。相較於百視達一次二到四美元租金（還要加上更加昂貴的逾期費），史上第一次「收藏一部電影」看起來是更合理的消費選項。

DVD問世前不久已因一系列股權交易而跟百視達成為姊妹公司的派拉蒙（同屬維亞康姆〔Viacom〕集團），可能未曾預期他們「航向前人未至之境」的定價實驗，最終帶領整個產業走到最後這一步——

打從定價開始，DVD就被設計成殺死百視達的完美武器，而且最後真的奏效了。

DVD大爆炸和百視達迷航記

DVD成為電影產業一百年來遇過最劇烈的科技變革。

問世七年後，DVD不僅將錄影帶擠出市場，連電影院票房收入都被它永久推下神壇。

DVD正式取代電影院成為整個電影產業最主要的營收來源，收益的最高峰甚至達到電影院兩倍多。

因為有越來越多的好萊塢電影是仰賴DVD市場回本，本來最隆重的「電影院上映」儀式如今淪為一種代價高昂、不求回本的「事件行銷」，以換得日後可以在DVD貼上「全美賣座冠軍」的促銷貼紙。片廠愛DVD多於電影院的理由之一是他們可以從一張DVD收到六十％至七十％的收益，卻只能從一張電影票收到五十％左右的收益，而且這個比例還會隨著上映週數增加而快速遞減。更別提DVD的產品生命週期長過電影院上映百倍以上。

電影史上從來沒有可以類比的消費熱潮。每一個影迷都像是擁有無限的胃口、無限的預算和無限的收納空間一般瘋狂地買入DVD，建立自己的片庫。歷史上存在過的其他娛樂媒介，從書、黑膠唱片、錄影帶到CD，沒有第二個產品曾像DVD這樣快速成為全民商品，因而有了所謂「DVD大爆炸」的說法。

然而零售市場的成熟，原本不一定是出租市場龍頭百視達的詛咒。

我們如今已經知道家庭娛樂產業的最終結局（spoiler alert!）是串流，然而DVD原本有

機會幫助百視達多爭取好幾年的緩衝時間和財務空間，好好思考串流轉型這一道即將讓好萊塢人仰馬翻的難題。

DVD零售價格降低的同時，出租店進貨的成本也跟著大幅降低。百視達原本向發行商採購一支錄影帶的成本是六十五美元左右，而DVD則驟降至約十七美元。也就是說，百視達原本買一支錄影帶的費用現在可以買將近四張光碟。這對出租店的老闆和消費者來說，都是天上掉下來的禮物。更多的選項！更多次出租的可能！

問題是百視達太執著於用營收數據來討好股東（尤其是一九九九年被母公司維亞康姆IPO之後），不僅繼續用開更多店面的方式拉高營收，甚至還逐年提高DVD租金以便使報表上的財務數字得以更顯著提高。也就是說當「買」一部電影回家的價格正處在歷史新低的同時，在百視達「租」一部電影回家竟然來到歷史新高的四美元起跳。

另一個詭異的現象是DVD轉型的過程中，百視達的各分店並沒有選擇將完整的錄影帶片庫都轉為DVD，反應在統計上是每一家店的平均電影數量顯著下滑。

百視達最一開始的崛起，仰賴的是他們每一家店有高達六千甚至動輒破萬部電影的壓倒性優勢，把陳列空間有限的傳統出租店逼上絕路。然而轉換到成本更低的DVD之後，百視達並沒有把省下來的錢投資建立更廣的DVD片庫，而是放棄掉一定比例的舊片，將資源集中投注在剛剛發行的新片採購數量上頭。曾經以明亮寬敞的走道和多元主題的陳列吸引客人駐足的百視達，如今希望客人一走到店裡就立刻帶走放在最顯眼位置的一整面牆新片。

這個不智的決策完全正中好萊塢片廠下懷！當百視達的商業模式越來越向賣座新片傾斜，越使他們在談判桌上更容易被好萊塢片廠操控。好萊塢得以回收再利用當年垂直壟斷時常用的搭售伎倆，透過年度大片採購談判的機會強迫百視達吃下一些毫無價值的B級電影DVD。

想像一下如今打開串流app，發現系統當機造成選單上滑十多次都是同一部電影的錯愕感覺。當年那些影迷走進百視達尋找《星際爭霸戰》、《教父》、《法櫃奇兵》和其他不可知的驚喜時，正是遇上一模一樣的當機場面：

一整面牆都是同一部你可能沒有興趣的熱門大片，繞過這面牆之後則是更多你也沒有興趣的B級電影。

百視達親手將客人驅趕往已經無所不在的DVD零售通路——唱片行、書店、便利商店，還有殺傷力最大（因為陳列空間是百視達數倍）的大賣場。

你的致命傷就是我的商機。即將殺死百視達的最後一個大魔王果然看到了這個機會。

Netflix正磨拳擦掌準備登場！

三、逾期費的末日之戰：Netflix vs Blockbuster

二〇〇〇年九月，Netflix 接到了營收是他們家千倍的競爭對手百視達打來的電話，希望雙方團隊能在隔天一早能碰面聊一下。

這時候 Netflix 團隊正在慶祝創業滿三年的員工旅遊半路上。雖然該公司順利成為 DVD 線上出租領域內毫無對手的領導品牌，但網路泡沫化造成的增資困難正使他們在財務上面臨巨大的壓力。這就是為什麼兩位共同創辦人里德‧哈斯汀和馬克‧倫道夫（Marc Randolph）會火速拋下正在度假的員工，包下昂貴的私人飛機，以便在第二天早上趕往兩千公里外的達拉斯，準時抵達百視達剛剛啟用沒幾年的豪華總部大樓參加會議。其中馬克‧倫道夫甚至連衣服都沒得換，直接以 T-shirt、短褲和人字拖的度假裝扮尷尬地與會。

他們向當時的百視達執行長約翰‧安多科（John Antioco）簡報完業務狀況並提出了五千萬美元的資金需求時，安多科接下來的答覆不只將左右兩家公司的命運，甚至在二十年後、

世上已無DVD的年代繼續影響我們的娛樂消費樣貌。

而安多科微微抽動的嘴角露出了一抹神祕的微笑⋯⋯

百視達屁股底下的金礦

一九九七年是整個家庭娛樂產業史中最決定性的一年。這個二十年前由錄影帶開啟的全新產業在一九九七年迎來了三個重大轉捩點：首先是DVD正式上市；接著還有Netflix正式開門營業；以及百視達在任時間最長、對該公司最終命運影響力最大的執行長約翰・安多科走馬上任。

約翰・安多科接手的是一家規模龐大、營收驚人但處處是隱憂的娛樂巨人。

從一九八五年創業以來，百視達的商業模式和店面經營管理思維就未曾有太大更新。就像網際網路世代之前的大多數企業一樣，百視達的經營團隊從未思考過他們賴以維生的這門生意在三、五年內被淘汰的可能性。

百視達曾藉先進的錄影帶管理系統打敗傳統錄影帶店，但接下來十多年這套系統從未更新。百視達董事長韋恩・赫贊如果斷否決管理階層提出軟體升級的撥款請求，只因為他寧願把這個費用拿去開店：

「一定有比犧牲四十家分店的開店費用去幫你們的軟體升級更好的解決方案。我一點都不

需要那些該死的系統來告訴我說店裡的錄影帶庫存是不是太多了。只要選一個週六晚上走進店裡數帶子就可以輕鬆辦到。如果那些該死的片子還沒有被租出去，就表示你們他媽的採購太多錄影帶了！」

實際上百視達真的存在這樣土法煉鋼的數帶子機制，要求各分店在週末打烊前清點沒有租出去的片子數量，然後在週一一大早回報到總公司。

當好萊塢片廠忙著用試片和焦點訪談等等古老技術，像瞎子摸象一樣試圖探索觀眾喜好的同時，百視達上萬家分店的系統裡頭卻躺著百年電影史上規模最龐大、資訊最詳盡的消費者行為資料庫。然而整家公司上上下下從未動心起念要去開採這個金礦。百視達的經營團隊以為：每逢週末人滿為患的各分店就是這門生意還行的明證。

由於對消費者行為的一知半解，百視達壯觀的財報數字很可能只是一種天時地利的運氣。他們處在錄影帶市場野蠻生長的最後一段黃金時期，消費者尚未完全脫離「餵什麼就看什麼」的飢渴之中。

百視達模式一複製到錄影帶以外的其他領域，很快就會發現完全行不通。比如他們和唱片大亨理查‧布蘭森（Richard Branson）合作的唱片行品牌 Blockbuster Music 就慘遭滑鐵盧。唱片業雖然同樣因為新媒介（CD）而處在爆炸性增長的階段，然而唱片消費者已經有整整一百年的買唱片經驗，所以各個冷靜、理性而充滿主見。他們的消費行為並不會隨便就被標準化裝潢而欠缺音樂主張的新唱片行給拐騙。

執著於擴張而非店面經營管理的百視達董事長韋恩・赫贊加，極為僥倖地在百視達這艘

永不沉沒的大船出現傾斜之前就平安下莊，在一九九四年將股份以八十四億美元賣給維亞康

姆集團的老闆Summer Redstone。而入主百視達的Redstone同時還忙著併購派拉蒙，因此還要

手忙腳亂一段時間才會發現百視達並非他從財報中誤認的印鈔機。

維亞康姆從沃爾瑪挖來的零售業奇才Bill Fields只在百視達當了一年多的執行長就被

Summer開除，可是那一年中「將『Blockbuster Video』招牌中的Video字眼拿掉」的錯誤決策

在整個產業留下深遠的痕跡。直到今天，地球上僅存的出租店多數仍然繼承了百視達曾熱衷

（但營收上從未有實質意義）的多角化經營模式──賣文具、玩具、餅乾零食、T-shirt和帽子

以及3C周邊等等八竿子打不著的商品。

一九九七年七月臨危受命的約翰・安多科決心要扭轉百視達的命運，並解決倉庫中那一

堆賣不出去的周邊商品。他過去是受到華爾街吹捧的企業改造之王，經手過7-11、Circle K和

Taco Bell等等企業的成功改造任務。他現在必須反過來說服股東、員工、加盟主和華爾街投

資人把「Video」這個字放回招牌，讓所有人相信「Video」絕非日薄西山的過氣詞彙。

「這家公司會垮掉嗎？不，在我手上絕對不會發生！」這位新執行長信誓旦旦地告訴百視

達的員工和加盟主。

神奇的DVD翻桌率公式

約翰・安多科接掌百視達的差不多時間，兩名即將失業的男子正在利用每天開車前往矽谷的通勤時間交換下一次創業的點子⋯

「我有個新點子⋯訂製的個人化球棒。完全依據個人需求量身打造的產品。消費者可以上網填寫表單，然後我們就按照他們上頭的規格生產，比如球棒的長度、手把厚度、球棒的切面直徑等規格，運用電腦控制的機器生產出精準的個人訂製球棒。」

未來的Netflix首任執行長馬克・倫道夫說。

「那永遠行不通。」未來的Netflix董事長里德・哈斯汀說。

他們在一連串新創公司併購之中成為同僚，此刻正在將合併起來的公司再轉賣給另一個集團。兩人接下來得煩惱等交易手續完成之後，職涯下一步要何去何從。

流傳甚廣的都會傳說是未來的Netflix董事長里德・哈斯汀因為《阿波羅13》（*Apollo 13*）的錄影帶逾期未還而被百視達罰了四十美元的逾期費，才會想出Netflix的線上出租構想。不過他的創業夥伴馬克・倫道夫則在自傳《一千零一個點子之後：Netflix創始的祕密》（*That Will Never Work: The Birth of Netflix and the Amazing Life of an Idea*）中否認這個傳說，說Netflix自己其實也是在收了好一陣子的逾期費之後才在一連串營運規則修訂中停收逾期費。

「最重要的是Netflix的創意不是在某個神諭片刻突然迸出來的，並沒有萬中選一、完美無

瑕的完整構想直接空降我們腦袋這種事。」倫道夫說他們分析過郵寄球棒、狗糧、洗髮精和錄影帶等等胡亂噴發的點子。

稍後，郵寄錄影帶到消費者家裡的構想因為精算之後毫無可行性而早早被否決了。理由是錄影帶出租店和餐廳一樣非常在乎「翻桌率」，而郵寄錄影帶的翻桌率完全行不通。

一支錄影帶定價八十美元（像百視達那樣規模的買方大宗進貨才有可能壓低到六十五美元左右）。以當時百視達已經調漲為四美元租金做標準，一支帶子要反覆租出去二十次才能回本。然而如果採用郵寄的方式，不僅要多花上許多郵資，更要多花上好幾天的運送時間，大大拖累回本的時程。

用百視達的翻桌率來試算，一支新片到貨一個月內可能租出去超過二十次，而且極可能已經回本並開始賺錢。而採用郵寄方式的Netflix一個月可能只租出去四次，而且扣除郵資根本只拿回了四元。也就是說這支新片在Netflix必須耗費二十個月才有機會回本，而這還是假設觀眾對這支已經上市近兩年的「新片」還保有高度興趣的前提之下。對觀眾來說，二十個月後它早就不「新」了。

如果他們的討論到此為止，Netflix可能永遠不會發生。然而幾天後郵寄錄影帶的點子又從資源回收筒裡被撿了回來。

有人突然想到了一個還沒親眼見過的熱騰騰發明——幾個月前才在日本市場上市，美國這幾天才剛剛開賣的DVD光碟。

由於他們辦公室附近還買不到DVD這個新奇產品，他們甚至是在唱片行買了一張二手CD來代替DVD，透過美國郵局將光碟寄送給自己，實地測試郵寄費用多少以及光碟會不會在郵寄過程中毀損。這次測試幫助兩位Netflix創辦人發現了他們的新事業最有價值的關鍵要素：

輕薄的DVD使郵寄成本驟減為三十二美分。加上進貨價格只有錄影帶的四分之一，原來那個「那永遠行不通」的翻桌率現在又變得「行得通」了！

Netflix創業前和創業後都充滿了這類不斷嘗試錯誤、不斷調整經營模式的故事。他們服務上線一段時間之後才取消逾期費，並嘗試實施服務訂閱制。消費者每月支付固定一筆費用可以將一定數量的Netflix DVD放在自己家裡，愛看多久就看多久。只要寄回去一部片，就可以再得到另外一部片。

這種不斷滾動式調整的企業性格與數十年如一日的百視達正好在光譜的兩端。

成功得太快的百視達很快就像那三動輒五十歲、一百歲的好萊塢片廠一樣抗拒改變，甚至不惜代價防堵改變。這充分解釋了為什麼Netflix如今以和創業當初完全不一樣的產品和商業模式統治整個星球，而一直堅守出租實體影片的百視達則僅餘地球上最後一家，就像世界最後一隻加拉巴戈象龜孤獨喬治一樣存在。

孤獨喬治的死亡螺旋

二〇〇〇年九月,百視達執行長約翰·安多科以一抹神祕的微笑送走了前來尋求金援的Netflix。安多科打從心裡認為Netflix才二十五萬用戶的訂閱制線上出租服務永遠不會達到對百視達有意義的規模,因此認為回絕併購Netflix根本是省下了丟到水裡的五千萬美元。

我們不一定要將這句委婉的「No!」擴張解釋成百視達倒下的決定性時刻。不到十年內百視達從全球上萬家分店的意氣風發捲入死亡螺旋到破產的背後理由,包含了許多複雜的因素:

本章第一篇文章已經指出第一個因素,從垃圾處理大王韋恩·赫贊加以來,百視達完全向擴張傾斜的經營策略使他們的團隊失去評估和應變市場變化的能力;

第二個因素則是第二篇文章提到的一九九七年開始從錄影帶轉型DVD的過程中,百視達未能善用DVD低價優勢,讓原本吸引消費者上門的舊片數量快速下滑,並讓舊片選項多好幾倍的Netflix得以攻城掠地;

最後一個因素則是無視Netflix創新營運模式的威脅,等到Netflix長成無法否認的規模時又因為盲目追趕Netflix而耗盡最後一絲力氣。

Netflix訂閱制出租服務的絕妙之處是明明把消費者的客廳當成自家倉儲來存放DVD,卻還讓消費者覺得佔到便宜(因為愛看多久就看多久)。唯一的缺陷是這些片子會因為放在

消費者家裡太久而從新片變成舊片，而無法在其他消費者對該片需求最強烈的時候盡可能達成最高翻桌率。

Netflix的解法是專注將消費者的注意力轉向舊片。他們一方面囤積出租產業史上最龐大的舊片片庫，另一方面開始發展演算法，盡可能分散推薦每一個消費者完全不一樣的個人化選項，將百視達和好萊塢發展出來太過偏重新片的市場規則徹底顛覆。

最終，Netflix不僅陰錯陽差地又回到了最一開始「個人化球棒訂製」中的「個人化」要素之上，而且還一個不小心命中出租店龍頭的阿基里斯之腱——不斷萎縮的舊片片庫。

那些最一開始因為百視達有上萬部電影而被吸引來的消費者，已經發現百視達有半家店都在陳列一模一樣的新片而使舊片數量則持續下滑。他們因而立刻轉移注意力到有數萬部電影可選的Netflix。

百視達終於被正在踩煞車的單店營收給嚇到了。

驚慌的百視達在接下來幾年開始將Netflix當成主要對手，接連推出了Movie Pass（實體店租片的訂閱制）、Blockbuster Online（網路租片的訂閱制）、Blockbuster Online Total Access（網路租片的訂閱制加贈實體店面免費租片回家）等讓人混淆的產品。

然而多年來抗拒升級系統的百視達終於嚐到報應。

百視達坐擁世界最大的電影消費資料庫，但因為軟體老舊難以分析統計，因此每一個試圖追趕百視達的產品都欠缺事前的科學評估和事後的數據監測。他們的管理團隊只能無助

x

地坐視這些新的網路服務產品像寄生蟲一樣吸乾了各出租店的血（錄影帶庫存）。由於欠缺Netflix那樣的演算法來分散訂戶的租片行為，百視達的訂戶幾乎清空了店面貨價上的所有新片。

另一個對百視達殺傷力極大的變革，是貿然跟進對手取消逾期費。Netflix取消逾期費是因為那是市場龍頭百視達的要害。百視達取消逾期費則只是為了跟上Netflix的腳步。然而逾期費原本是一種錄影帶市場用來差別定價的工具（讓付得起的客人可以看更久），拿掉逾期費等於直接砍掉百視達營收中高達三億美元的營業項目。如果沒有刺激同樣數額的訂戶成長，這三億元營收損失等於丟到水裡一樣毫無意義。

營收快速下滑的加盟店緊張地向百視達追問各種統計數據時，百視達的回答是：

「目前的ＰＯＳ機無法提供這些數據。要讓系統可以跑出這種程度的報告，需要整套軟體非常深度地重建。我們此刻沒有計畫要做這樣的投資。」

二○○七年輪到Netflix出價要收購百視達正在賠錢的線上出租業務。不認輸的百視達在當百視達的舊片貨架上的片庫數量遠不及Netflix，而新片貨架的庫存又因為被訂戶清空而降到史上最低時，這家無處不在的錄影帶出租店還能有幾口氣能活下去？

回絕Netflix出價的三年後，正式聲請破產。

錄影帶催生的那一顆最明亮的星星終於燃燒殆盡，塌縮成一個財務的黑洞。

【尾聲：串流首部曲】

Netflix 大概在百視達破產的三年前首度透過網路傳輸提供節目給他們的訂戶。

不過，即便在那時候串流並不是一個全新的點子。

串流的先驅可以一路上溯到一九二二年美國通信兵科少將 George Owen Squier 的發明——Wired Radio。這個技術使用線路傳送音樂給訂戶，基本上就是半世紀後的有線電視的前身。

和 Netflix 一樣在 dot com 時代崛起的安隆寬頻（Enron Broadband，後來陷入財報造假醜聞的世界最大能源公司安隆的子公司），實際上比 Netflix 更早推出類似概念的服務。他們在既有的寬頻服務之外，積極開發許多別人想都不敢想的加值服務，比如線上會議服務（等於是今日的 Zoom）、線上電影（等於是今日的 Netflix）、線上音樂（等於是今日的 Spotify）和線上遊戲（約等於今日的 App Store 和 Apple Arcade）。

安隆甚至直接找上出租業龍頭百視達，和他們簽下長達二十年的專屬合作協議，讓百視達有機會早 Netflix 好幾年透過網路傳輸第一部電影給客人。

即便有合作夥伴指路，百視達團隊的傲慢、無能和目光短淺的致命傷又讓他們錯失最後一次救亡圖存的機會。

整個合作協議中大部分的工作投入都來自安隆，包含系統開發和維運都不用花百視達一毛錢和一分心力。百視達分配到的工作只有一個：去跟好萊塢片廠洽談授權，讓好萊塢電影可以上架到這個系統之上。結果一年內他們只談下了屈指可數的幾家獨立片廠，並讓少少幾部獨立製片和B級電影上架。

百視達談到的唯一一家主流片廠環球還是在一大堆附加條件之下才同意簽合作意向書，要求平臺必須加強加密技術、防止檔案外流之後，才准開始上架環球的電影。於是系統才剛剛走到對消費者實施封測階段，安隆就被迫和一事無成的百視達提前解約。

除了技術問題還未完善之外，授權合約談不下來的真正理由是：

一方面大片廠已經嗅到了網路隨選的潛力，不願意再像錄影帶和DVD時代那樣讓百視達再賺一手。其中索尼和迪士尼都已經準備發展自家的隨選服務，並且正在拉攏其他大片廠一起合作（多年後Netflix兵臨城下之際，片廠就用過一模一樣的策略合資成立Hulu平臺）。

更重要的是第二個理由：百視達是根本心不在此的爛隊友。

百視達繼續將大部分力氣和資源花在實體店面的拓展上，而不想花心思在隨選

節目的開發之上，並且寧願這樣的網路轉型不要太快發生，以免損及他們實體店面的營收。當初只所以同意和安隆合作，只是單純因為一毛錢都不用出卻可以分潤的傻瓜合約不簽白不簽。

百視達執行長約翰・安多科在合作破局聲明中的傲慢結語，基本上可以直接刻作百視達的墓誌銘：

「綜合以上各種理由，百視達作為一個面向消費者的娛樂聚合平臺領導品牌，仍然必須保持科技懷疑論（technology agnostic）的態度，向各種結盟關係保持開放性。」

最終，這個夭折的串流平臺開發計畫中的合作雙方都以破產收場。然而他們失敗的理由是截然不同的。安隆是因為太激進創新（當然包含母公司在會計上的「激進」）而早夭；百視達則是因為矇著眼睛拒絕看見一次又一次的科技輪替趨勢，而從娛樂產業的神壇跌落並隨即粉身碎骨。

死因正是安多科到處嚷嚷的那個詞彙──科技懷疑論。

第 9 章

超級英雄助手

迴帶機、遙控器、微波爆米花

銷遍全世界的臺灣製 Kinyo 迴帶機（葉郎收藏）

如果錄影帶店櫃檯上的最顯眼的熱門大片錄影帶是支撐整個錄影帶店經濟的超級英雄，櫃檯後方那一整排迴帶機就是最不可或缺的超級英雄助手。除了幫助下一個租片者節省迴帶的等待時間之外，他們其實還默默扮演了守護錄影帶文明的最後幾支帶子的重責大任。少為人知的是這些迴帶機絕大多數是 made in Taiwan……

我們一生之中停留最久的空間就是住家；我們住家之中，面積佔最大的房間總是客廳；而幾乎毫無例外地，客廳裡頭的所有人、事、物始終以電視機為中心。

一九五〇年代開始普及的電視機既是我們在物理上的生活中心，同時也是心理上的生活重心。某種程度上，我們的一生就是一個圍繞著電視機不斷離開又重返、不斷原地轉圈圈的重複軌跡。

好萊塢對於這樣軌跡當然是不樂見的。一九七〇年代末問世的錄影機，幫助電視機再次重擊好萊塢，絆住更多消費者，讓他們更常留在家裡而非前往電影院觀看電影。前幾個章節我們已經見證了幾次對戰。

這個章節將介紹電視機和錄影機的超級英雄聯盟之中，一些比較容易被忽略但影響力十足的小幫手。他們分別是迴帶機、遙控器和微波爆米花。

這一群超級英雄助手分別在不同的時間點先後幫助錄影機和電視機瓦解舊勢力、開創新紀元，但另一方面他們也有各自單飛的冒險故事。以下是他們的獨立電影——

一、為你倒帶一萬年：為錄影帶文明延壽的臺灣迴帶機

Netflix影集《隨意芝加哥》（*Easy*）編劇同時也是美國獨立電影呢喃體（Mumblecore）運動代表性人物喬‧斯萬伯格（Joe Swanberg），曾在訪談中回顧上世紀末的錄影帶店成長經驗：

「把那些最美好的錄影帶店體驗徹底浪漫化當然非常容易……然而這種懷舊情懷也令我有點心虛，所以在跟我的下一代感懷『當年在這些錄影帶店裡逛真的是美妙無比』的同時，仍有義務向他們交代彼時還有逾期費、倒帶等等無比惱人的小事。錄影帶店裡確實有一些東西我永遠也不會想念。」

大家可能都對百視達的逾期費記憶猶新（畢竟前一章我們才回顧了逾期費如何促使這個錄影帶出租帝國瓦解），比較少人記得的是百視達還曾在部分地區收取以「倒帶費」為名的罰金。

這一節，我們將從埋沒的記憶中挖掘關於「倒帶」這件快要被遺忘的小事，還有這件小事如何帶給太平洋另一頭的小島一個巨大的商機。

人類之子：世界文明的最後一顆磁頭

二〇一六年七月，日本電器製造商船井電機株式會社宣佈關閉他們最後一條 VHS 錄影機的生產線。該公司過去除了替許多歐美大廠代工之外，也以自有品牌 Sanyo 產品，最高峰每年可以賣出一千五百萬臺錄影機。那年七月底最後一臺 Sanyo 錄影機從船井的中國工廠出廠之後，世界上再也不會出現任何一臺新的錄影機。

這簡直就是艾方索．柯朗（Alfonso Cuarón）的科幻電影《人類之子》（Children of Men）的故事情節：由於無法再生育下一代，延續人類文明的最後希望完全寄託在史上最後一臺錄影機，和機器裡那個精密而脆弱的史上最後一顆磁頭之上。

整個星球上的錄影機用戶，曾經耗費幾十年時間累積各種錄影機維護的知識（當然也混雜了可疑的謠言）。這些知識如今因為再也派不上用場而逐漸衰減成為模糊難辯的雜訊。

要重新挖出這些知識，我們必須回到錄影帶問世的大約十年後，也就是一九八〇年代中期前後。這時候第一代錄影機用戶已經開始發現，他們當年買到的昂貴機器逐漸步入生命盡頭。雖然錄影機價格已經從有錢人的奢侈品下滑至到家家戶戶都買得起的平民享受，但維

修、更換零件或是整臺換新對一般家庭仍是不小的負擔。所以，關於延長錄影機壽命的各種偏方因而透過耳語四處傳播。連堂堂《紐約時報》都必須跳下來參與這個「如何替錄影機續命」的文明大辯論。

一九八四年《紐約時報》一篇標題為〈The Most Important Part Of A VCR Suffers The Greatest Wear And Tear〉的報導中，提醒讀者用來讀取錄影帶的磁頭並不是永恆如新的：「如果畫質出現顯著劣化並經過專家檢測確定磁頭磨損的話，就可能必須更換新的磁頭。然而磁頭的壽命受到很多變因的影響，並不容易預測。十年前錄影機剛上市的時候，大概只要五百個小時播放之後就會出現磁頭磨損的現象。如今，在特定條件下磁頭的壽命甚至可以達到十倍之久。」

三年後，顯然有越來越多讀者遇到這一類的問題，因此另一篇《芝加哥論壇報》的報導以科普的精神向讀者細心解釋到底為什麼你家的錄影機磁頭會壽終正寢：

「要知道錄影機磁頭上用來讀取和寫入電磁訊號的那條細縫只有〇‧五微米寬。而相較之下人類的頭髮則有七十五毫米，也就是那條細縫的整整一百五十倍大。大家因此就可以理解粉塵或是空氣中的懸浮粒子如何輕易弄髒磁頭並對電磁訊號造成嚴重干擾。」

即便你家的客廳像無塵室一般一塵不染，頂多只能排除外來粉塵或懸浮粒子，然而一種汙染源是來自錄影機裡的。那就是錄影帶上的磁粉。

錄影帶和錄音帶的原理相同，都是使用黏著劑將帶有磁性的金屬粉末黏附在膠片之上。

在高濕、高熱的環境之中，黏著劑的壽命會顯著縮短，使磁粉散落在錄影機內。各家製造商很快就做出因應，研發更抗汙、抗磨損的磁頭以及更不容易掉落磁粉的高階錄影機。

不過即便你不惜重金買入最高階的錄影機機種和錄影帶，另一種髒汙仍然找到了百密一疏的破口……

那個破口就是錄影帶店。你永遠無法知道你租到的帶子在上一個用戶家裡曾經歷了什麼樣的磨難，而他們留下所有的髒汙都必須由下一個客人概括承受。

七夜怪談：受詛咒的厄運磁帶

CD和DVD的光碟世代使用者可能難以想像上個世紀流行的磁帶媒介令人難以捉摸的不穩定特質。

磁粉無時無刻不在掉落。而磁粉掉落不僅傷害磁頭，也會傷害原本記錄在磁帶上頭的聲音和畫面。而且這樣的自然衰減現象是在每一次播放、每一次迴轉、每一次拷貝之間都不斷在發生。因此與光碟的數位資訊穩定不變的狀態相反的是，即便是同一捲錄影帶也從來沒有任兩次播放出來的畫面是完全一模一樣的。只是劣化或衰減程度不一定是肉眼可以察覺的程度。

在錄像藝術創作者眼中，這種可以控制或不可控制的劣化和聲音、畫面的扭曲現象，可

能構成另一種新的創作手法。但對於電影工業鏈中的生產者和消費者而言，訊號衰減完全是一種惡夢。

日本原版和西洋版《七夜怪談》（The Ring）的故事反應的，除了是對於拷貝錄影帶的痛惡情緒，也包含對於拷貝所帶來的畫面（心理）扭曲和永久劣化的恐懼心理。電影中最令人毛骨悚然的橋段，是神來之筆地用（同屬類比技術的）相機底片上的扭曲人臉來類比錄影帶的劣化。

掉落的磁粉和磁帶上沾染的其他髒汙會透過百視達之類的錄影帶出租店完成貞子的詛咒宿命，像病毒般一臺錄影機接著一臺錄影機地傳遞下去，直到世界末日。

幸運的是，很快就有神奇的發明來協助大家去除磁頭上沾染的詛咒。

一九八六年《洛杉磯時報》的生活小偏方專欄中，讀者來信詢問是否應該每年花八十美元請專家來拆解機器、清潔磁頭。專欄作者的回答是大可不必，只要十五美元就買得到多種具有磁頭清潔功能的清潔帶，放入錄影機按下播放鍵就能輕鬆保養磁頭自力救濟。

一九八八年另一篇《洛杉磯時報》的聖誕節購物專欄，則推薦了另外一種正在熱賣的錄影機小幫手──迴帶機：

「除了可以節省迴帶時間，使用迴帶機的另外一個好處是可以延長錄影機的壽命。絕大多數錄影機的故障來自於迴帶功能，理由是迴帶的時候，錄影機馬達的運轉速度必須比其他時候快非常多倍。」報導中製造商這麼強調自家產品的功能。

一九八〇年代中期美國電子工業協會針對錄影機維修個案的統計，反映了上面這兩個新發明，確實對準了錄影機使用者的最大痛點：

首先是高達四十三％的維修案例來自於磁頭故障，而平均維修費必須花上三百美元，幾乎可以等於重新買一臺低階機種的費用。消費者只要花十五美元不等的費用購入清潔帶，就有機會避開這筆三百美元的不必要開銷。

其次是十五％的維修案例來自於迴帶系統故障，而平均維修費必須花上一百六十美元。要省下這筆維修費的人，當然可以選擇花上七十九・九五美元購買前面《洛杉磯時報》推薦的那臺同時兼有清潔功能的美國製高階迴帶機。然而多數美國人，甚至全球數十國的錄影機使用者選擇的是另一個更經濟實惠的選項——

購買來自臺灣、全球市佔率第一名的 Kinyo 金葉迴帶機。

王牌自拍秀：錄影帶店的最後聖物

米歇・龔德里那部天馬行空的喜劇電影《王牌自拍秀》（*Be Kind Rewind*）劇情中至少有兩件事是有憑有據的：

首先，帶有強力磁場的東西（比如傑克・布萊克〔Jack Black〕飾演的店員好朋友）確實會毀損錄影帶上的紀錄。此時此刻仍繼續負責保存人類文明最後一批錄影帶的圖書館最清楚

這件事。臺灣圖書館學者趙文心在《視聽資料之維護》一文中就提到：「（錄影帶）要避免接近會產生磁場的機具（如抽水馬達、圖書館的上退磁機等），以免其產生的磁場而導致資料受損。」

《王牌自拍秀》同時也記錄下錄影帶時期的出租店最重要的日常風景——替客人迴帶。該片片名「Be Kind Rewind」是百視達曾經貼在每一支出租帶上的標語。除了方便下一個客人可以免除倒帶的程序直接看片之外，倒帶也是避免錄影帶劣化的重要手段，百視達為此甚至曾對不迴帶的客人收取過一美元的罰金。

「錄影帶的磁帶部分的最前端是一段透明、塑膠材質的帶子，其後才是真正的磁帶部分，而這一段透帶子的功用就是防止真正的磁帶部分受潮，以及防止磁頭被誤觸而被沾汙和毀損。」趙文心在《視聽資料之維護》中就建議圖書館員在錄影帶使用完畢之後，必須倒帶到透明部分才能防止受潮或誤觸。長期保存而很少拿出來觀看的錄影帶，甚至建議每半年必須拿出來迴帶一次，以排出累積在盒內的濕氣。

所以，百視達櫃檯後方一字排開的紅色跑車造型迴帶機，實際上扮演了維護整家店上萬支舊片片庫的重責大任。整排迴帶機運轉的巨大聲響不僅換來了時間的節省，更具體延長每一卷錄影帶的壽命，成為捍衛錄影帶文明的最後聖物。

慢慢被遺忘的是，當年其實是臺灣人扛起了這個迴帶的責任。

在美國專利資料庫中可以找到最早的一筆資料是一九八三年由來自臺灣的 Yeh C. Tsai 申

請的《Rewinding Apparatus for Video Cassette》，藉由偵測磁帶的張力來確認迴帶動作已經完成並停止馬達運轉以免傷害磁帶。稍後，同樣來自臺灣的專利人 Tsun N. Yeh 則在《Driving Device for Video Cassette Rewinder》專利中設計出了我們熟悉的上掀式的迴帶機機構設計。另外一位臺灣專利人 Long Jing-Lin 則是擁有《Car-shaped Video Tape Rewinder》汽車外型的美國專利。

我們至少可以確定前面兩件專利與臺灣品牌 Kinyo 有關，尤其是第二件的專利人很明顯就是該公司創辦人葉春男。

大家印象中十多年前 Kinyo 曾是我們桌上型電腦必備的迷你電腦喇叭的第一品牌，然而實際上他們最輝煌的代表作是上世紀末達到全球市佔率第一的迴帶機。

「Kinyo 品牌，創立於西元一九七九年，早期以『錄影帶迴帶機』聞名於國際，外銷至美國、日本、韓國、法國等數十個國家，為當時迴帶機市場中的領導品牌。」該公司網站上如此介紹他們起家的歷程。

然而 Kinyo 這兩個主力產品的市場先後發生遽變：迴帶機市場隨著錄影機交棒給 DVD 播放器而幾乎死去，大概只剩下圖書館還用得到迴帶機；電腦喇叭的市場則因為內建喇叭的筆記型電腦成為主流而跟著桌機一起萎縮。Kinyo 後來將重心逐漸轉移到滑鼠、鍵盤、耳機、線材、延長線等 3C 周邊產品上。

這本書的幾個章節串連起來的一頁錄影帶史，其實也構成了全球工業發展的縮影：

美國的電影工業繼續統治地球一百年，不論媒介如何從膠捲、錄影帶、ＤＶＤ，一路轉換至完全仰賴網路傳輸的串流仍然穩坐市場龍頭。美國家電業在二戰戰後的盛世，反映在電視機和無線電視規格的制定上，美國人佔據了最決定性的地位。

日本人發明錄影機反映的則是戰後日本工業實力快速從「解散財閥」的傷害中復原，並利用美日貿易關係的優勢逐漸侵蝕美國曾以為自己會永遠把持的世界家電龍頭地位。

臺灣透過一九六〇年代的自由貿易政策和免稅加工出口區的建置，善用便宜的勞動力成為美、日兩國的海外製造基地。一九七九年創業的 Kinyo 和他們的創業代表作迴帶機則是臺灣工業從代工過渡到自有品牌、從勞力密集產業過渡到更仰賴技術的電子產業的重要過場。

經歷這一個章節的轉大人，才有一九八〇年代新竹科學園區裡那幾座神山的拔地而起。

未能成功轉大人的是長期受到三十％重稅保護的臺灣汽車業，幾十年的市場保護未能換得一臺可以跑遍全球的臺灣車。出人意料地，最後是這輛掛上 Kinyo 牌子的紅色小跑車一路駛入世界各國家庭客廳和錄影帶店的櫃檯，並繼續在各大圖書館裡守護錄影帶文明的最後幾支帶子，直至海枯石爛。

二、去去武器走！介入人和電視關係的魔法遙控器

從火星上的探測車、戰場中的無人機到救難現場的搜救機器人，遙控器控制的領域已無遠弗屆。身處遙控器無所不在的二十一世紀，使我們老早忘記上個世紀這個神祕盒子剛剛空降在家戶客廳時帶來的巨大興奮感。

遙控器的驟然而至重寫了人跟機器之間的互動劇本，尤其是客廳中的電視機和錄影機等視聽設備。此後，我們再也不用特地起身走到設備之前彎腰操作設備，而可以像《星際大戰》中的絕地武士那樣在社交距離之外隨手一揮，達到從心所欲的境界。沒有遙控器的原力，電視機和錄影機對全世界家庭娛樂生活形態的主導性地位很可能根本不會發生。

不論 Netflix and chill 或是 couch potato（沙發馬鈴薯）的生活形態和圍繞著電視機為中心的室內裝潢邏輯，都可以向上追溯到一個我們熟悉的名字——特斯拉。

不是那個特斯拉，是另外那個特斯拉……

特斯拉的 Cyberpunk 機器人

「特斯拉的戰艦毀滅者（Tesla's Ship Destroyer）！」

一八九八年底，美國報紙以聳動的標題報導了交流電之父尼可拉・特斯拉（Nikola Tesla）的最新發明。

這一年特斯拉在紐約麥迪遜廣場花園的展覽中發表了人類史上第一個遙控裝置，用無線電波控制水池裡頭的一艘四英尺長的模型小船。雖然這時候特斯拉已是聲名遠播的發明家，但在場的觀眾仍然為他們眼前的遙控魔法大感驚奇，甚至懷疑這位發明家用上了心靈控制之類的妖術。

「它引爆了遠超過我其他發明的巨大騷動。」特斯拉事後回顧道。

也許是小船的造型造成了混淆，多數媒體都在報導中將特斯拉的裝置描繪為「無線電遙控的魚雷艇」等戰爭用途的裝置。另外一個可能是多數記者對於六年前特斯拉的死敵愛迪生發表的線控魚雷仍然記憶猶新，因此直覺認為特斯拉意在反擊愛迪生，打造一個「真・無線魚雷」。

「由於這世界總是以緩慢的速度前進，新的真理往往比較難被眾人看見」特斯拉曾說過。

沒被看見的是他對於這個遙控裝置的遠大想像：

「你不應該把它視作是一個無線遙控的魚雷。而應把它看作一個由機器人構成的新種族的

開天闢地，這些機械個體終將取代原本的人類從事勞動性的工作。」特斯拉告訴媒體。

一艘遙控小船就算瞇著眼睛看，也距離真正的機器人還非常遙遠。然而特斯拉腦袋中的 cyberpunk 畫面是非常清晰的：他認為重點在於這艘船的移動決策來自於一個「borrowed mind」（向他人借來的心智），而終有一天我們人類將不再需要把自己的心智借給機器，而可以在機器中植入它自己的心智，讓它直接用自己的感官反應外界環境變化並做出如何前進的決策。

特斯拉的想像不只命中了現今半自動、半遙控的無人機技術，某種程度上也命中了我們在家中用遙控器操作 Netflix app 的情境：

這些遙控器就像是《攻殼機動隊》中構成身體一部分的機器，將我們的心智決策傳遞到電視機上盒（如 Apple TV）等機器上。然而在此同時，Netflix app 也不全然只聽令於我們的心智，而還有人工智慧演算法來反應個別用戶喜好並做出推薦節目的決策。

特斯拉並無法阻止他的 cyberpunk 發明被運用在戰爭中，比如今日可以隨時殺人於千里之外的無人機同樣也是人類心智的延伸。

幸運的是，遙控器至少在二十世紀後半促成了一場權力下放、還「政」於民的電視界法國大革命……

遙控器的法國大革命

法國大革命起自於啟蒙時代帶來的不滿和憤恨情緒，而電視界的法國大革命則起自於洗腦的恐懼情緒：

二次大戰的震撼後，「洗腦」（brainwashing）一詞成為理解納粹歷史的熱門關鍵字。美國中情局（CIA）甚至開啟了惡名昭彰的MKUltra計畫試圖打造自己的洗腦工具包。即便該計畫雖然保密到家，但外流的細節仍然以陰謀論的方式到處流傳。這種充滿不信任的社會氛圍終於等到了第一張骨牌來觸動連鎖反應。一九五七年的美國暢銷書《隱藏的說服者》（The Hidden Persuaders）揭露了廣告業如何運用心理學替廣告主騙誘消費者上鉤，瞬間激發了大眾對於廣告的恐懼。

消費史上第一次對遙控器產生的強烈需求，就源自越來越多的電視觀眾對電視廣告的洗腦恐懼。他們渴求一個隨手可及的靜音鍵（mute），可以不用離開座位就能關掉來自電視的洗腦聲音。

一九五〇年代電視機正在各主要國家快速普及，其中北美市場最早開始有電視機生產商試圖附上各種不同原理的遙控器，以在競爭激烈的市場突破重圍。比如美國家電品牌真力時（Zenith）在一九五一年推出的世界第一支電視遙控器「Lazy Bone」（懶骨頭），其實是帶著一條線的「偽」遙控器。四年後，該品牌終於推出真正無線版的懶骨頭，用類似手電筒的原理

對準電視機四個角落發出閃光，來控制電視機轉臺或是調節音量。不過閃光的誤判率不低，在採光太好的客廳經常因為陽光直射角度因素而無預警轉臺，所以終究未能普及。

一九五七年上市的《隱藏的說服者》一書正好趕上電視史上第一款獲得市場熱烈反應的遙控器──真力時推出的第三代電視遙控器「Space Command」。直到一九八○年代紅外線技術出現之前，「Space Command」採用的超音波技術統治了全世界的電視機。不過由於必須用到四個真空管來偵測來自遙控器發出的超音波訊號，因此配備有遙控器的電視機比起一般的電視貴上整整三十％。這也驗證了消費者對於電視廣告的洗腦恐懼，已經強烈到讓他們願意多花三十％費用來換取在電視臺廣告播出的第一時間按下靜音鍵的特權。

靜音鍵只是遙控器幫助電視觀眾奪權的第一幕。二十二年後，一九七九年索尼開始在Betamax的高端錄影機機種上提供遙控器，而且有的機種甚至只有一個按鍵在上頭。這個萬中選一、最具革命性的按鍵會更劇烈地改變觀眾跟他們收看的電視內容之間的關係。

那個萬中選一的按鍵是──暫停鍵（pause）。

在暫停鍵之前，全世界的觀眾都只能按照當地電視臺的節目表和廣告破口的節奏過日子。你必須擬定上廁所的計畫和到開冰箱拿零食的計畫，才不會錯過電視機裡頭稍縱即逝的情節發展。早期的電視臺多數採取現場直播方式進行，重播的機會少之又少。除非你擁有可以側錄電視的錄影機，否則電視臺的時間表才是你家客廳的主人。遙控器和錄影機這兩大寶物讓觀眾第一次成為真正的主人，坐在客廳的王座之上就能自主決定在什麼時間觀看什麼內

容，真正達成 Betamax 錄影機著名的廣告語中說的「Watch Whatever Whenever」。

首當其衝的電視臺被逼著進化。由於觀眾終於可以任意轉臺、靜音或者直接跳過廣告（透過側錄節目達成）甚至改成收看自己購買或租來的錄影帶，極度仰賴廣告收入的電視臺終於被逼到懸崖邊，拼著老命轉型。原本風格溫馴而不疾不徐的電視節目因此變得節奏更快、更灑狗血，務求在每一次廣告破口前製造懸疑高點，盡可能絆住觀眾的心思讓他們手遠離那一根魔法棒。

另一方面，廣告業當然也沒有坐以待斃。事實上他們早從一九五〇年代電視遙控器剛剛起步的時候，就已經在遙控器產業中安排了邪惡的臥底……

廣告業的洗腦逆襲

回想一下一九六〇至一九七〇年代曾經攻佔每一個臺灣家庭的大同電視機，和現在的電視最顯眼的差別毫無疑問就是那道用來保護電視螢幕的木門。事實上當時多數電視機的外觀都以木質或仿木質為主，和現在清一色黑色塑膠外殼的設計風格截然不同。

上個世紀中的視聽家電（包含音響、電視和錄影機等黑色家電）實際上都存在這種設計風格：無論多麼高科技、多麼前衛，它們的外觀都幾乎都帶有木色材質，甚至還會加上一些家具風格的木雕裝飾。比如一九七六年索尼推出的 Betamax 錄影機機身就在機體上使用了木

皮。

為什麼木色曾是主流？後來又是因為什麼理由讓黑色取而代之？這個設計風格的變遷實際上和遙控器息息相關。

這種一度盛行於全世界的家電設計風格的源頭是美國家電品牌。因為在外觀上仿效了美國家電，自然一併繼承了美國家庭的性別角色劇本……

美國男性原本被要求謹守節制、儉樸、不追求享樂的清教徒性格，所以男性在下班後妻子兒女那樣「坐在沙發上沉迷於電視節目」是不被社會認可的。當時音響和電視機等等電器的選購經常是由女主人主導，而就像她們在客廳家具的標準一樣，是否符合客廳的裝潢風格是影響決策的主要因素。即便是由男主人負責採買，劇本也總是被設定為他一定是為了滿足妻子、兒女的娛樂需求而買，而不是為了自己。

一九五六年真力時推出首款超音波電視遙控器時，他們的廣告公司開始在廣告中植入一些不太一樣的元素：

首先是過去經常是家電廣告主角的女性和小孩從廣告畫面中消失了，而改以男性消費者為廣告畫面主角和訴求對象。這些出現在廣告中的美國男性一手拿著充滿科幻設計風格的遙控器，一邊看著電視機上播放的西部片牛仔故事。

世界最大香菸萬寶路（Marlboro）也曾在廣告中廣泛使用牛仔形象，讓吸菸者一邊做出不智的健康決策一邊覺得自己仍然充滿男子氣概。一九五○年代後期的電視遙控器廣告的心

理機制是一模一樣的：這些牛仔被用來洗腦男性消費者多花三十％價格買更貴的電視，以便坐在沙發上一動也不動地追劇，同時覺得即便如此自己仍是充滿男子氣概的男性表率。

這個全新的洗腦策略為整個黑色家電產業打開了潘朵拉的盒子，讓男性再也不會受到清教徒形象的牽制而在消費市場缺席。節制、勤儉已成過去，從現在開始最豪邁的男子就是花錢最不手軟的男子。

最美妙的是這些完全被廣告操作下的大腦，會在花了更多錢、買了最新款 iPhone、看了更多電視節目，以為自己獲得了真正的控制權，成為自己人生的主人。

錄影帶革命中也有類似的「控制權」騙局。比如陳列了上萬部電影的百視達讓你覺得擁有前所未有選擇權，但實際上又專注誘導你租走放在最顯眼貨架上的《鐵達尼號》。同樣的道理，Netflix 片庫中數十萬小時的內容也是同一個幻術，實際上你終會被那些介面的排版和各種社群操作的耳語被引誘去點選最新一季《怪奇物語》。

故事的結尾逆轉是，原本承諾給我們更多便利和自主權的遙控器竟也成為一種幻覺：在一九八〇年代造價更低的紅外線技術加持之下，開始在客廳裡失控地過度繁殖，最終成為你我客廳的主要亂源。

遙控器的法力來自行銷咒語。這個上世紀的發明從其他領域借用了非常多詞彙來行銷自己，比如用 channel surfing（頻道衝浪）一詞讓使用者產生自己癱坐在沙發上確有一種運動的幻覺。連 remote control 這兩個單字所組成的詞彙也充滿了誤導。所謂的 remote（遙遠、偏僻）

其實從頭到尾都在同一個房間裡，而所謂的 control（控制）則只是點選一些由其他更有權力的人提供給你的有限選項。

說好的控制權呢？

三、爆米花的奇幻旅程：電影、電視、微波爐

玉米於大約九千年前在中美州正式被人類馴化，並隨著哥倫布大交換擴散到其他各洲，成為人類飲食生活之中不可或缺的一部分。

幾年前考古學家才在秘魯的一個考古遺址裡頭，挖掘到玉米的履歷上另一個重要的職涯轉折點——在當地極度乾燥的氣候幫忙之下，已知最早的爆米花殘骸在遺址中被相當完整地保存下來，使人類消費爆米花的歷史一口氣往前回推到六千七百年前。

下文將摘取爆米花的千年大河劇中最後一百年的故事，描繪爆米花如何在百年之中間先後服侍電影放映機、電視機、錄影機和微波爐等等科技霸主，並在長江後浪推前浪的世代交替中成為大眾娛樂文化的固定班底。

寄生上流：爆米花如何潛入影廳

「本廳禁止飲食。」一九一〇到一九二〇年代期間美國（也大約是全世界）第一代電影院中一定見得到這樣的告示。

電影院出身自在路邊播放短片的五分錢電影院，但這個行業普遍厭惡自己的庶民血緣，不計一切想要擺脫五分錢電影院那種髒亂、喧鬧、龍蛇雜處的形象。他們積極模仿歐洲的劇院建築，包含浮誇的設計風格、華麗的大廳、水晶吊燈、迴旋梯、包廂等等劇院特色一應俱全。這個世代的電影院因而被稱作「電影宮」（movie palace）。

要寄生上流，就要有上流社會的樣子。電影院門口寄放大衣的櫃檯員工，便被老闆交付一個全新的任務——檢查觀眾的大衣或包包裡有沒有偷帶零食。一經查獲一律扣押在寄物處，不准帶進場。爆米花當然也在沒收的範圍之內。

一九二九年爆發的經濟大蕭條，讓爆米花和電影院的衝突白熱化，但雙方當事人也因為這次不打不相識，意外結成百年盟友。

連鎖旅館品牌假日酒店（Holiday Inn）集團的創辦人肯蒙斯·威爾遜（Kemmons Wilson）這時候僅僅十七歲，就得輟學打工貼補家用。他向親友借了五十美元買來一臺爆米花機，開始在電影院附近擺攤攬客。爆米花機散發的香味就是最好的廣告，大量客人因而開始夾帶爆米花進去影廳裡配電影。

由於他的生意好到甚至超過電影院的票房營收，讓電影院老闆惱羞成怒，藉故沒收了他的爆米花機。這場發生在電影院門口的衝突也使電影院產業第一次認識到爆米花的實力。

你不能怪罪電影院老闆的粗暴。電影產業正在危急存亡之秋，一個不小心就可能整個產業從地球上絕跡。這些電影院經營者才剛剛因為投資升級有聲電影設備而負債累累，又遇上大蕭條導致票房急速下滑，每個經營者都在焦頭爛額地嘗試各種想得到的方法，企圖把觀眾拉回來影廳裡。

幸運的是默片時代的字卡閱讀門檻已經不在，電影院的大門現在已經開放給任何買得起電影票的觀眾，而不再只限上流。有的電影院推出了專門吸引媽媽的 dish night（看電影送碗盤），或是跟賭博沒什麼兩樣的 bank night（看電影抽現金）等行銷方法，甚至還有直接把電影票打對折的激進做法。然而實證結果通通比不上直接開賣爆米花帶來的業績，更能彌補大蕭條期間損失的收入。

美國正好同時是世界最大電影產地和玉米產地，價格低廉的玉米成為美國電影院逃過死劫的救生索。爆米花因而像病毒一樣快速在電影院之間蔓延，從大蕭條前全美幾乎沒有任何爆米花的消費是發生在電影院裡，到一九四五年後已經有超過半數的爆米花是在電影院裡被吃掉。影響之大，美國玉米的種植面積甚至因此上升。

同樣在一九三〇年代發生的變革是紙杯的問世，讓電影院老闆更願意在販賣部賣汽水來搭配爆米花，因為再也不用顧慮容易打破的玻璃杯很難清理的問題。有了汽水搭配，觀眾的

爆米花消費量又可以再上升一整個量級。

結果大蕭條變成電影院這個年輕行業的一場殘酷淘汰賽。那些願意放下身段設置販賣部和爆米花機的電影院業績開始回升，那些鐵了心走高級劇院定位而堅拒爆米花進門的電影宮陸續破產關門。

爆米花和電影院都不在對方的人生計畫中。是大蕭條的強風驟雨讓他們躲在同一個屋簷下求生。

然而強勁的競爭對手——電視，在一九五〇年代突然拔地而起，打斷了電影院和爆米花在大眾娛樂中的獨佔優勢……

誰來晚餐：冷凍食品和微波爐的客廳革命

「dinner」（晚餐）這個英文字源自法文的「disner」，也就是「用餐」的意思。

這個字眼原本沒有特定指明特地哪一餐，理由是「dinner」其實是一個不斷重新定義、連時間都一直搖擺的一餐。dinner 原本是英國人一天之中唯一的正餐，必須擺上繁複的餐具、用正襟危坐的禮儀進行的一次盛大儀式。其餘的時間則是食用更簡便、更不講究排場的餐點。

只是這一餐的時間和我們今天認識的晚餐很不一樣。

dinner time 的奇幻漂流也反應在當時的大眾娛樂上。莎士比亞時代劇場開演的時間大約是

下午兩點。除了這個時間點的光線充足正符合劇場演出需要之外，其實也是配合當時的英國人的 dinner 其實落在正午十二點到下午一點之間發生。酒足飯飽之後，帶點醉意步入劇場是再完美不過的狀態。

緊接著十八世紀後期 dinner 的時段不斷往後延，使得這些上流人士再也趕不上劇場裡的上半場演出，經常是請自家僕役幫他們在劇場裡佔位置，等到中場休息過後才醉醺醺地趕到。這或許是莎士比亞時代的演出經常必須在下半場用更緊湊、更狗血的橋段喚醒觀眾注意力的重要理由之一。

這個注意力的戰爭後來在一九五〇年代的美國家庭客廳裡重演：

電視正在快速普及並牢牢揪住美國人的注意力，進而侵犯原本夜間生活的重要儀式——晚餐。

英國維多利亞女王固定下來的晚餐時間和慎重形式，一定程度上被美國和全世界各地的現代家庭保留下來。差別在於多數家庭不再擁有僕役，晚餐因而變成了現代家庭的女主人一天之中最主要、最繁重也耗時最久的一次勞動。晚上，一個家庭男主人或許還有機會看一、兩個小時電視，但餐前、餐後都還有廚房要務的女主人幾乎無望撥出時間追劇。直到電視機和冷凍食品跳出來解放她們。

改變美國家庭生活型態的歷史性時刻是第四十任美國總統雷根（Ronald Reagan）辦公室發佈的一張公關照：

照片中的總統和第一夫人南希‧雷根（Nancy Reagan）將他們的晚餐裝在餐盤裡，端到電視機前用餐。

夫妻倆把他們原本在加州那種無拘無束的平民生活風格（和居家裝潢）帶進了原本一板一眼的華府，接著再透過白宮的公關系統將這種生活主張傳播出去。

美國人從此終於可以對自己沉迷電視而不再回到餐桌上好好跟家人吃一頓晚飯感到釋然。全世界最有權力的國家元首居然跟你我一樣，選擇拋棄正襟危坐的老派晚餐形式，將簡單準備的冷凍食品加熱之後裝在餐盤裡，坐在電視前面輕鬆地度過夜間的家庭時光。掌握上萬顆核彈彈頭和世界末日啟動按鈕的人都不再矜持了，你還有什麼好矜持的？

電視一直到這一刻總算打敗了晚餐，成為夜晚的真正統治者。

雷根夫婦用來擺放晚餐的 TV tray table（電視餐盤邊桌）也是電視王朝的重要功臣。伴隨著一九五〇年代開始走紅的冷凍食品代名詞 TV Dinner 和一九七〇年代開始普及的微波爐，解放了女主人原本要花整個晚上在廚房和餐廳伺候一家人的強迫勞動。

有了電視機和微波爐這兩個新家事小精靈和一九七〇年代性別平權法案的庇護，美國女性終於能在一九八〇年代成群結隊走向職場。

爆米花乍看之下似乎跟這個歷史轉折點關係非常疏遠，然而爆米花很快就會介入微波爐、TV dinner冷凍食品和電視機之間。一九八〇年代錄影機普及之後，電視時刻表不再成為家庭生活的唯一準則。全世界家庭的夜間休閒生活即將進入一個多元成家的大亂鬥時代……

不被祝福的多元成家：電視機＋錄影機＋微波爐＋爆米花

微波爆米花這個看起來理所當然的產品，其實花了比我們想像長很多的近半世紀時間才抵達全世界家庭的客廳：

家用微波爐大約在一九五〇年代中期開始銷售，但一直到一九七〇年代才有普及的現象，並且要到一九八〇年代中期才有如今我們熟悉的袋裝微波爆米花產品出現在市面上。

很少人知道微波爆米花事實上甚至早於微波爐發生。一九四五年美國國防部的雷達供應商雷神公司（Raytheon Technologies Corporation）的實驗室裡，一名愛吃零食的工程師珀西・斯賓塞（Percy Spencer）發現他口袋裡頭的巧克力糖似乎被雷達的微波融化了。他立刻猜想微波具有加熱特定分子的功能，於是他立刻差遣助理去買一包玉米回來，放在雷達的重要元件高能量磁控電子管之前。

打開電源，他就得到了千年以來第一個被微波技術加熱的爆米花。

如果爆米花的電影院王朝是第一幕，他們得在第二幕多花點時間解決一個統治電視王朝的重要門檻：

爆米花的主要原料是價格低廉又容易保存的玉米，但好吃的爆米花得仰賴對健康有害又不易保存的重要調味品──奶油。

第一個解決這問題的廠商幫他們的產品取了一個完美的名字就叫做 ACT II（第二幕），

使用奶油的人工香料取代了需要低溫冷藏而且賞味期甚短的奶油，因而更容易透過大街小巷的雜貨店滲透進家家戶戶的廚房裡。

ACT II爆米花的假奶油調味就像魔法（微波）一般，瞬間點燃了蟄伏近千年的爆米花市場。一九八四年上市的三年後，《紐約時報》報導了幾乎全美每一家食品廠都爭相投入生產微波爆米花產品，競爭之激烈反應在廣告行銷費用上年年倍數成長。到了一九八六年美國的微波爆米花人均消費量激增為每人每年四十六夸特（約四十三公升之多），而產值已經來到每年二‧五億美元。

如果你還認為電影才是主角，那麼對比同一年北美賣座冠軍電影是湯姆‧克魯斯主演的《捍衛戰士》（Top Gun），而該片的美國票房也才一‧七億美元，甚至低於當年美國微波爆米花的產值。我們在影廳和客廳裡用來配《捍衛戰士》的爆米花才是真正主角。

這是微波爐發明近半世紀來最巨大的明星產品，並且反過來刺激微波爐的銷量因爆米花的需求而加速增長。

當然，並不是每一個人都看好微波爆米花的未來。同一篇《紐約時報》的報導中，一家傳統爆米花的製造商就不免帶點酸味地將微波爆米花定調為一時的流行：「它只會流行到某一天消費者終於認真讀了商品標示，發現那些微波爆米花製造商到底加了哪些化學物質到爆米花裡頭。」

傳統爆米花廠商認為微波爆米花是假的，就像傳統電影院和他的上游生產者（片廠、製

片和導演等）認為用錄影機在電視上看電影也是假的。

一如微波爆米花的假奶油香氣，客廳的體驗環境確實無法跟真正的電影院相比，理由是螢幕不夠大、音響不夠好、環境也不夠封閉而不受干擾。然而早在大螢幕ＬＥＤ電視或是杜比全景聲（Dolby Atoms）音響等技術革新發生之前，正是微波爆米花這個不起眼的發明將電影院體驗氛圍的關鍵元素帶到全世界家庭的客廳裡頭。

那個虛構的奶油香氣欺騙了多數消費者的腦袋，讓他們開始產生一種幻覺，覺得在家裡看電影也是可以接受的事。同時，爆米花也讓這些消費者為下個世紀邊看Netflix邊吃微波爆米花的新生活形態做好心理準備。

一九八〇年代統治大銀幕的魔法師史蒂芬・史匹柏也曾和詆毀Netflix一樣，在一九八〇年代初到處詆毀錄影機，並強調錄影帶最終會餵飽觀眾的胃口並讓電影院的魔法消失。等到一九八〇年代末電視機、錄影機和微波爆米花已經緊密結合成為不可忽視的市場力量時，連史匹柏也得在對錄影帶經銷商公開演說時坦承自己錯估情勢：

「謝天謝地我是錯的。現在錄影帶產業和電影院產業已是直到海枯石爛的好兄弟。而發行錄影帶則變成了一部電影要免於血本無歸不可或缺的緩衝空間。」

逆轉勝的功臣是誰？從中美洲、電影院影廳一路漂流到家家戶戶客廳裡的爆米花肯定是第一功臣。

筆記

這一章出現的爆米花、微波爐、遙控器、迴帶機和清潔帶，都跟錄影機和電視機一樣有專屬自己的大河劇史詩故事或是獨立外傳電影。只是受限本書的主題和篇幅，只能委屈他們在以錄影帶為主角的故事裡頭扮演最佳男／女配角。

另一個配角是臺灣。

雖然臺灣品牌 Kinyo 在迴帶機的故事之中扮演了要角，但在整個大眾娛樂國際版圖中臺灣未再扮演其他更有影響力的角色。即便連發明 Betamax 和 VHS 兩個革命性錄影帶格式的日本人也沒有比臺灣人的影響力多了多少，而他們甚至還坐擁了近代最具影響力的幾個電器品牌。

為什麼遙控器、微波爐和爆米花這些定義現代家庭生活的發明是美國人，而不是日本人、英國人或是臺灣人？為什麼即使我們家裡沒有任何一臺美國電器（因為美國電器產業早在錄影機發明之前就走入下坡路），可能美國人仍然對於我們的家庭生活形態擁有最大的發言權？

答案是即便好萊塢無時無刻處在新媒介奪權的恐懼中，但他們仍然用電影和電視內容控制了全世界。

即便我們已經改用 Samsung 電視機上的 Netflix 或是 Disney+ app（仍然都是美國人提供的服務），最終消費的仍然是美國電影和美國電視劇，也因此無可避免的接收了美國人配電視用的爆米花、操控電視用的遙控器、用來加熱冷凍晚餐的微波爐和裝載它們電視邊桌。

下一個章節同時也是最後一個章節，我們將看到一九八〇年代好萊塢最大的恐懼成真以及他們最終如何反將一軍、接收整個錄影帶產業的果實。

第 10 章
錄影帶的遺產
流星般的獨立時代

推測是秋海棠出品的《窗外有藍天》錄影帶（葉郎收藏）

錄影帶不只替許多在電影院賣座失利的電影製造了第二次機會，甚至扶持出一批錄影帶專屬的創作者、發行體系和美學觀點。由於錄影帶版權預售行情水漲船高，甚至有銀行發展出一套全新的貸款機制，協助《窗外有藍天》（*A Room With A View*）製片伊斯曼·墨詮（Ismail Merchant）將一系列藝術電影推向國際。

引言

電影圈有一個行話叫做「美商八大」，指的是那些發行體系遍佈全球的好萊塢發行商。

「八大」這個數字並不是一個固定不變的數字，不過大多數時候都是因為整併而使總數變小，而甚少由於新片廠出現而使數字變大的情形。事實上自一九二四年最後一家大型片廠米高梅（Metro-Goldwyn-Mayer, MGM）成形以來，將近一百年期間內只短暫出現過兩家準大型片廠。它們分別是一九七八年成立的獵戶座電影公司和一九九四年成立的夢工廠。不過這兩家基本上後來都算敗亡了。

「八大」的門檻之所以這麼難以跨越，同時有人和錢兩個因素：

「人」的門檻來自於電影是一門藝術創作，而藝術家（包含編導和明星演員們）非常仰賴跟合作方的信賴關係，所以不是誰家出的價碼高就立刻跳去跟誰家合作。老片廠因此長期佔據了這種人脈資本的優勢，不論在投資、製作和發行環節上都更容易成為知名創作者的首選。以Netflix為例，若不是幾家大片廠過度迷信超級英雄大片而惹惱許多創作夥伴，Netflix可能還要花許多年才跨得過這個「人」的門檻。

「錢」的門檻則是由於電影是一個高風險的生意，一部電影賠錢的機會遠大於賺

289　第10章　錄影帶的遺產

錢的機會。大片廠因為擁有的充裕資金、銀行支持、穩定片量和通路端的長期合作關係經營，使他們得以在製作和發行環節上盡可能降低財務風險，不會在下一部熱賣電影出現之前就盤纏用盡、不支倒地。

從來沒有人預期到錄影帶這個半路殺出的程咬金，居然有能力塗改上面這些遊戲規則。

錄影帶市場不只帶來超越電影院票房的巨大收益，也以新的財務說說服片廠以外的投資人和銀行前仆後繼地跳進這個行業裡。獨立製片和獨立發行商的黃金年代也隨之降臨。一九八〇年代開始，來自世界各地的獨立投資人和錄影帶、有線電視和電影院版權預售款等資金來源，幫助許多製片製作出在全球市場叫好又叫座的電影，讓原本壟斷市場的美國八大片廠面臨前所未有的壓力。

一九七六年版《大金剛》（King Kong）的名製片迪諾・德・勞倫提斯（Dino de Laurentiis）曾在一九八〇年代受訪時，幫整個好萊塢片廠體系創造了一套全新的分類方式，包含 major、mini major 和 independent 三種型態：

所謂的 major 是指傳統的美商八大，有自己的製作體系和全球發行體系，因而在投資、製作和發行上得以享有一條龍的完整服務資源；

新增加的類別叫做 mini major，姑且可以理解成「小八大」，指的是尚未擁有完整製作體系，而專注在發行中低成本電影（偶爾才會投資製作）的中型片廠，比如

新線影業（New Line）、米拉麥克斯和獵戶座等；

最後則是 independent，也就是傳統定義上八大以外的獨立發行商。

令人哀傷的是雖然傳統的八大和獨立片商現在都繼續存在，但一九八〇年代崛起的 mini major 不僅沒有任何一家如願從小聯盟打入大聯盟、成為真正的 major，甚至幾乎全數在激情狂歡中暴起又暴落，不是被大片廠併購就是停止營運。如今 mini major 等於一家都不剩了。

這本書的最後一個章節，就要以這個暴起暴落的故事和他們留給全世界的遺產作結。

一、九百部電影和一個銀行員：獨立製片黃金年代的祕密推手

一九八二年，一支席維斯・史特龍主演電影的二十分鐘片花在好萊塢到處流傳，企圖尋找願意在美國發行該片的發行商。

席維斯・史特龍是一九八○年代國際市場上最有票房實力的動作男星之一。他的電影沒有人搶著要，就好比當下有一部巨石強森（Dwayne Johnson）主演的電影狼狽到找不到發行商一樣難以想像。然而跟「怎麼如此狼狽」的直覺正好相反，那部史特龍電影本身卻是個一點都不狼狽的勵志故事——

這個製作案處在一個空前絕後的獨立製片黃金年代。像這樣一部主流動作片可以從資金籌募、製作拍攝到電影院發行都勇敢地跳過好萊塢大片廠，自己制訂自己的遊戲規則、創造自己的營收。由於預售海外市場權利已經使該片提前確保製作成本的回收，因此兜售北美發行權只是這個大膽遊戲中風險相對低的一部分。

而觸發這一群製片勇敢挑戰好萊塢遊戲規則的人，竟是遠在九千公里外某歐洲銀行辦公

桌後面的一名銀行放款專員……

突然向全世界敞開的好萊塢大門

那部只有二十分鐘片段的未完成電影叫做《第一滴血》。

《第一滴血》最早由華納買下小說版權，考慮過讓勞勃·狄尼洛、克林·伊斯特或是《惡魔島》（Papillon）硬漢男星史提夫·麥昆（Steve McQueen）擔綱主演。破局之後整個企劃就回歸到類似「自由球員」的身分。等到由席維斯·史特龍領銜開拍時，整個劇組在定義上已經變成一部百分之百的獨立製作電影，也就是從製作到發行都沒有好萊塢大片廠參與的電影。

然而《第一滴血》的製片方其實仍企圖將美國發行權兜售給好萊塢片廠。問題是席維斯·史特龍雖在國際市場有非常輝煌的紀錄，但他的電影在美國市場的風險卻不算小。在此之前，除了有既有觀眾基礎的《洛基》（Rocky）系列電影之外，其餘的史特龍電影都未曾在北美賣座超過兩千萬美元。這正是為什麼片花錄影帶傳去而卻還沒有大片廠出手買下發行權的理由。

最後被製片找上的，是剛剛創業三年的新片廠獵戶座電影公司。

獵戶座創業初期原本並沒有自己的發行部門，而是委由華納代為發行自家電影。

一九八二年初，他們才正要切斷原本跟華納的發行合作關係並組建自己的發行團隊，就立刻收到了這支《第一滴血》片花的錄影帶。毫無冷場的二十分鐘精彩片段讓獵戶座的團隊決定賭一把，出價買下《第一滴血》美國發行權。

開獎結果，他們的賭注換得了非常風光的四千五百萬票房，連帶使獵戶座公司身價翻了四倍。

《第一滴血》不僅是獵戶座這個年輕的片廠發行的第一部賣座電影，同時也是製作公司卡洛可的第一部賣座電影。該片在海外市場反應更勝於美國市場，最終賣出了一・二五億全球票房。相比一千五百萬美元的製作成本，對卡洛可來說簡直就是中了頭彩。

卡洛可很快就開始複製《第一滴血》的樂透模式，運用具有國際市場吸引力的要素（比如具有國際知名度的明星、動作冒險類型、有時候還有科幻），盡可能在開拍前就出售各市場版權給各地的發行商，藉此撬動大片廠等級的資金規模，創造出一部又一部了讓大片廠吃驚的賣座電影：比如《魔鬼終結者2：審判日》、《顛峰戰士》（Cliffhanger）和《魔鬼總動員》和幾部《第一滴血》續集等等。

特別值得注意的是在《第一滴血》片中掛名製片的馬里奧・卡薩（Mario Kassar）和安德魯・瓦伊納（Andrew G. Vajna）這兩位卡洛可創辦人的出身：前者是黎巴嫩人，同時也有義大利血統，在創辦卡洛可之前原本專門購買一些義大利

電影和法國電影，在遠東地區從事發行工作；；後者是在蘇聯鎮壓匈牙利革命時以年僅十二歲的稚齡逃至國外的匈牙利難民，曾在香港經營非常成功的假髮事業，並利用假髮生意累積的財富創辦專門在香港發行外國電影的泛亞影業（Panasia Films，日後被鄒文懷的嘉禾影業收購）。

這些來自四面八方的好萊塢新面孔呈現的是一九八〇年代條然而起的獨立電影投資熱，像龍捲風一般將世界各個角落有意投資電影的金主通通捲進來。

投資電影原本就帶有一種特殊的光環，比如可以登上影劇版、可以跟名人共事、可以參加坎城派對。不少富人因此一直甘冒風險想要試試。其中最具吸引力的標的當然是好萊塢電影。然而，好萊塢電影過去是專屬於一小群好萊塢熟面孔和華爾街金主的特權，不要說外國人不得其門而入，連美國本地富豪都不一定找得到敲門磚讓自己躋身「電影大亨」。

一九八〇年代突然有人幫這些金主打開了投資電影那一道暗門。

負責用鑰匙幫大家開門的，是法國國營銀行里昂信貸銀行（Crédit Lyonnais）在荷蘭第二大城鹿特丹分行的一名銀行員弗蘭斯・阿夫曼（Frans Afman）。而他的金鑰匙就是貸款。

讀綜藝報的銀行員

「電影是一門美國藝術，因此大多數電影也都是在美國人的銀行取得融資。一家外國銀行

能在裡頭扮演重要角色是很不可思議的事。」

<div align="right">——弗蘭斯‧阿夫曼</div>

日後被娛樂圈封為「讀綜藝報的銀行員」的弗蘭斯‧阿夫曼，最一開始只是和好萊塢八竿子打不著邊的荷蘭本地銀行 Slavenburg's Bank 行員。稍後因為他的銀行被法國的里昂信貸銀行併購，他因而成為里昂信貸銀行的荷蘭分行裡頭一個專門對跨國企業放款的主管。

這位銀行員的職業生涯轉捩點是在一九七二年遇上了一個有娛樂產業背景的歐洲貸款客戶——義大利名製片迪倫‧德‧勞倫提斯。

來自義大利的迪倫‧德‧勞倫提斯開始帶著來自荷蘭的銀行員參加首映會、參加坎城影展，手把手地教他認識整個娛樂產業中的每一個環節。

未來會製作出《王者之劍》(Conan the Barbarian)、《藍絲絨》(Blue Velvet)和一九八四年版《沙丘魔堡》(Dune)的迪倫‧德‧勞倫提斯在認識銀行員弗蘭斯‧阿夫曼的時候，其實才剛剛準備跨足好萊塢電影。此前他在國際市場上的活動主要還是引介他在義大利製作的義大利電影（比如費里尼代表作《大路》〔La Strada〕）至海外市場。就像阿夫曼在引述中說「電影是一門美國藝術」，當整個經濟體系都圍繞著美國人轉的時候，一個義大利商人（背後還帶了一點義大利政府資金）如何跳得進這一整套封閉的遊戲規則中？

迪倫‧德‧勞倫提斯獨門心法是：

當他轉戰美國、成為「美國電影」製片的同時，也成為第一個將美國當成「其中一個

市場」而非最主要市場的電影製片。他把好萊塢大片廠牢牢控制的美國市場放一邊，專心衝刺國際市場。方法則是努力在坎城影展之類的電影市場展中預售電影院的發行權和錄影帶發行權給來自世界各地的發行商，並且經常有機會在電影市場展開拍前就確保了將近七、八成資金。

《第一滴血》製片馬里奧・卡薩和安德魯・瓦伊納的募資模式就是仿效自他們的前輩迪倫・德・勞倫提斯。

迪倫・德・勞倫提斯遇上弗蘭斯・阿夫曼之後，這個潛力無窮的創新模式又加上了另外一個非常關鍵的要素——用版權預售的信用狀取得貸款。

一般來說，各地的發行商會用信用狀的方式進行預售版權交易，也就是在信用狀中承諾在交片之後會支付給賣方多少費用。里昂信貸銀行的弗蘭斯・阿夫曼的創新做法是率先嘗試讓電影製片用這紙信用狀來跟他家銀行融資，提前取得這些各地發行商尚未交付的資金，以便在更沒有現金壓力的狀況下投入拍攝。

被大片廠 United Artists 撤資的動作片《猛龍怪客》（Death Wish）成為他們第一次的火力展示。來自荷蘭的銀行員弗蘭斯・阿夫曼和來自義大利的製片迪倫・德・勞倫提斯聯手示範了一個徹底跳過好萊塢片廠的新操作模式，讓這部具有國際市場吸引力的類好萊塢大片得以跳過地球上每一個美國人，而順利完成幕資、拍攝並在全球發行。正是這部由查理士・布朗遜（Charles Bronson）主演的暴力剝削電影的熱賣正式開啟了那道門，吸引全世界的製片和電影投資者，在接下來數十年持續仿效他們的操作模式，產出大量足以跟好萊塢電影一起競逐

全球電影市場的產品。

香港電影之所以能在一九八〇年代從亞洲產品變成全球產品，也部分歸功於這一波獨立製片熱。那些警匪、武打元素正是在國際市場預售時跟買家溝通的重要商業要素。在賣出國際市場版權的同時，也使成龍、楊紫瓊和李連杰等港片明星跟著成為國際級的名字，成為下一次預售的商業要素。

許多影迷可能連製片迪倫・德・勞倫提斯的名字都不一定知道，更別提聽過弗蘭斯・阿夫曼這位銀行員的名字。後者終其一生為九百部電影融資，但唯一一次出現在電影演職員表中是被《超人2》掛名為財務顧問。然而，時至今日他們的操作模式仍然是被廣泛使用的SOP。

你我消費過的無數產品實際上都在他們掀起的獨立電影海嘯的影響範圍裡。

一鍋燒開的滾水

一九七〇年代崛起的獨立製片「預售＋融資」模式之所以能在一九八〇年代進一步演變成獨立製作電影海嘯，是因為這個時間點正好與「錄影帶熱」撞個滿懷。

當時好萊塢大片廠如果不是還在圍堵錄影帶，就是正企圖用其他方法綁架錄影帶產業鏈。比如停止出售錄影帶給出租店，而要求他們必須像電影院「租用」拷貝一般向發行商

「租用」(出租市場專用的)錄影帶,且因此獲得的租金收入也必須像電影票營收一樣以約定比例回饋給發行商。

片廠一直要到一九八〇年代中期以後才真正擁抱錄影帶市場,陸續自建家庭娛樂部門發行錄影帶。一九八一年到一九八六年之間的這一段空白,成了獨立錄影帶發行商的甜蜜時光。

這些與大片廠沒有關連的獨立錄影帶發行商不僅更願意跟出租店建立緊密的夥伴關係,同時也正積極跟獨立製片眉來眼去,試圖探索新的合作關係。他們一邊被大片廠排擠,一邊坐擁源源不絕的錄影帶收入,最後索性抱著鉅額現金直接找上獨立製片買片,甚至連根本還沒開拍的電影都願意高價競標錄影帶版權。

美國錄影帶產業史上最大的獨立錄影帶發行商 Vestron 就以激進的出價策略著稱。

他們會派重兵防守幾個主要電影市場展比如坎城影展,每天至各攤位出價直到成交為止,絕不放過任何一部電影。他們的競爭對手只剩下提出更高的價格或是直接認輸退出競價兩個選項。Vestron 因而拿下英國知名製片公司墨詮艾佛利(Merchant Ivory,《窗外有藍天》)的一系列作品和多部伍迪.艾倫(Woody Allen)電影,此外新片廠獵戶座電影公司也已授權給他們處理錄影帶發行。充足而多樣化的片源讓 Vestron 發行的錄影帶數量得以填滿錄影帶出租店的貨架。一方面滿足錄影帶迷永遠難以填滿的飢渴,一方面也讓 Vestron 在跟出租店合作發展錄影帶市場時可以擁有比好萊塢片廠更大的發言權。

全球幾個電影市場交易展會上的人流因而自一九八〇年代開始激增。好萊塢片廠正因為

史蒂芬・史匹柏的《大白鯊》和喬治・盧卡斯的《星際大戰》的經驗而將大部分資源集中在大片上，電影產量因而緊縮。求片若渴的錄影帶發行商、有線電視經營者和世界各地的電影發行商根本不敢錯過任何市場展，拚了老命搶購那些有時候根本只有片名、卡司和海報概念設計的獨立製作，生怕萬一手腳慢了就什麼電影都買不到。

錄影帶不僅成為獨立製片「預售＋融資」模式的新資金來源，更因為他們的激烈競價而使整個電影預售市場變得一鍋始終處在燒開狀態的滾水。而里昂信貸銀行的弗蘭斯・阿夫曼的放款業務也跟著財源滾滾、績效長紅。

不意外地，被 Vestron 簽下錄影帶版權的《窗外有藍天》正是里昂信貸銀行的放款客戶。

除了《窗外有藍天》的製片墨詮艾佛利、《猛龍怪客》的製片迪倫・德・勞倫提斯、《第一滴血》的製片馬里奧・卡薩和安德魯・瓦伊納之外，里昂信貸銀行的客戶還包括這些製片界的要角如：

- 《入侵美國》（*Invasion U.S.A.*）的製片公司坎農影業
- 《當哈利遇上莎莉》（*When Harry Met Sally...*）的製片公司城堡石娛樂公司（Castle Rock Entertainment）
- 《俠盜王子羅賓漢》（*Robin Hood: Prince of Thieves*）的製片公司摩根・克里克電影製作公司（Morgan Creek Entertainment）

● 《養鬼吃人》（*Hellraiser*）的製片公司新世界影業（New World Pictures）

雖然這些獨立製片的大宗產品是面向國際市場的中低成本動作片，然而里昂信貸銀行同時也透過貸款促成了一大票你我都一定看過的經典電影如：

● 奧斯卡最佳影片《與狼共舞》（*Dances with Wolves*）
● 奧斯卡最佳影片《前進高棉》（*Platoon*）
● 奧斯卡最佳影片《溫馨接送情》（*Driving Miss Daisy*）
● 大衛・林區（David Lynch）的經典《藍絲絨》等名作

我們可以從這個清單中發現，由於美國的電影工業體系最為完備而且國際投資人最想參與的仍然是美國電影，所以最廣泛使用「預售＋融資」模式的終究還是美國電影。這些美國獨立製作填補了偏執的大片廠留下的市場空白，也替美國電影文化孕育了一批新人才和新明星。

諷刺的是，多年來防堵好萊塢電影霸權不遺餘力的法國政府，其實陰錯陽差地透過國營銀行里昂信貸銀行支持了美國電影最多元、最有活力的這一個分支。

許多透過里昂信貸資金浮出水面的導演比如奧利佛・史東（Oliver Stone）、詹姆斯・卡

麥隆（James Cameron）和保羅・范赫文（Paul Verhoeven）以及好萊塢明星席維斯・史特龍、阿諾・史瓦辛格和范・達美等，隨後都會改換上主流片廠的招牌，像《第一滴血》中的勢不可擋的 Rambo 藍波一般，對著法國電影院長驅直入。

尾聲

雖然弗蘭斯・阿夫曼早在一九九〇年代初就離開銀行而里昂信貸銀行也隨後減少跟娛樂產業的金融往來，但他們留下的影響力是永久的。他們創造的「預售＋融資」模式已經成為獨立製片的標準 SOP，直到今日仍然被廣泛使用。

遺憾的是，那些藉由里昂信貸銀行而崛起而且規模逼近 mini major 的中小型片廠比如德・勞倫提斯、卡洛可・坎農和新世界先後都在一九八〇年代末、一九九〇年代初陸續倒下。

「華爾街必須為許多獨立製片公司垮臺負起部分責任。他們拼命將大筆資金投向德・勞倫提斯、坎農和新世界等公司。實際上這些公司在資金管理上的體質仍然不夠穩健。華爾街的行為就好比把糖果丟到四歲小孩面前一樣。」弗蘭斯・阿夫曼說。

阿夫曼曾如此回顧起這些在他眼前暴起暴落的公司，但他沒說出口的是自己也必須承擔一部分責任。一九八〇年代末期他嘗試升級原本對單一電影提供融資的做法，讓里昂信貸銀行冒了不小風險直接對個別公司融資。這些冒險做法帶來的呆帳正是他後來離職的主因。

當年手把手引領他入門的是義大利製片迪倫‧德‧勞倫提斯，而害他被迫引退的是另外一個義大利人：

一九八〇年代末突然冒出來的義大利投資人賈恩卡洛‧帕瑞提（Giancarlo Parretti）正在國際市場上大買特買。他搶下財務困難的獨立片商坎農影業，並將公司改名為Pathé Communications。如果這個名字看起來有點眼熟，是因為它正好跟法國百年片廠百代同名。然而Parretti併購百代的企圖立刻被法國政府察覺，並動用司法力量介入攔阻。百代因而將目標轉向美國，出價收購近七十年歷史的美國片廠MGM。

這些收購工程的背後都包含了透過弗蘭斯‧阿夫曼取得的里昂信貸銀行融資。

賈恩卡洛‧帕瑞提僅經營MGM一年就被趕下臺，並因濫用公司資金而被以詐欺罪起訴。在他經營的一年內，MGM連一部電影都無法完成，包含該片廠的鎮店之寶〇〇七電影都遭到拖累。最大債權人里昂信貸銀行被迫出面接管MGM，並在四年的重整後才脫手這個燙手山芋。

該銀行自此再也不碰觸娛樂產業。

二、莎士比亞的狙擊手：米拉麥克斯的奧斯卡暗黑密技

「得獎的是……」

一九九九年的奧斯卡頒獎典禮上最佳影片的頒獎人哈里遜·福特（Harrison Ford）打開信封後停頓了半秒鐘，不小心顯露出錯愕的個人情緒。

這天晚上，他和全世界多數觀眾原本都假設史蒂芬·史匹柏導演的《搶救雷恩大兵》（Saving Private Ryan）理所當然會拿到這個獎座。主辦奧斯卡的美國影藝學院顯然也這麼預想，才會在典禮中安排多次跟史匹柏合作的福特來擔任頒獎人，企圖為隔天的媒體頭版製造一個影史經典畫面。

斷片半秒後的哈里遜·福特終於恢復禮貌地唸出當晚最佳影片獎項的得主：「《莎翁情史》（Shakespeare in Love）！」

第二天的媒體報導可沒有像哈里遜·福特那麼有禮貌。洛杉磯時報以「Shakespeare' Hit

by Snipers」（莎士比亞靠狙擊手勝出）的聳動標題揭露了業界早就傳得沸沸揚揚的頒獎季祕辛，指控發行該片的米拉麥克斯以非常侵略性的拉票手段狙擊得獎呼聲最高的《搶救雷恩大兵》，改寫了奧斯卡的歷史。

錄影帶則是米拉麥克斯的狙擊武器之一。

性・謊言・錄影帶：獨立是門好生意

一九八九年一月史蒂芬・索德柏導演的成名作《性・謊言・錄影帶》在日舞影展首映的那一天，美國獨立電影產業的面貌與我們今日熟悉的樣子還有很大的差距：

那時候日舞影展還不叫做日舞影展，叫做 US Film Festival，而且當時他們還在掙扎著尋找自己的定位，因此改名為日舞之前還一度因應錄影帶趨勢而更名為 US Film and Video Festival。

日後被喚作「昆汀・塔倫提諾蓋起來的那棟樓」（the house Quentin Tarantino built）的米拉麥克斯，當時也還是一家規模很小的獨立片商，其中一個重要因素是昆汀・塔倫提諾此時還在錄影帶店上班，要再三年後才會在米拉麥克斯推出自己的第一部長片。

《性・謊言・錄影帶》的影展首映雖然得到觀眾的熱烈反應，但還沒有人意識到這部成本僅僅一百五十萬美元的小片正式上映後即將引發骨牌效應並徹底改變獨立電影的產業版圖。

所以該片的發行權並沒有在影展順利賣出。

另一個重要因素是那一支左右《性‧謊言‧錄影帶》命運的錄影帶此時還未開始流傳。

還要幾個月之後，好萊塢金童羅伯‧洛的自拍性愛影帶才會登上全球媒體版面，讓《性‧謊言‧錄影帶》成為最切中時代精神的文化產品。

投資該片的金主當初根本反對在片名中直接使用「錄影帶」一詞，怕觀眾會誤以為這部電影是從頭到尾都使用錄影帶拍成的廉價產品。錄影帶營收雖然已經超車電影院票房，但錄影帶的畫質和音質還遠遠看不到電影的車尾燈。而一九八〇年代盛行的 VHS Camcorder 家用攝影機，也會讓「錄影帶」這個詞令人直覺聯想到家庭電影的業餘素質。

首映幾個星期後，《性‧謊言‧錄影帶》才終於在另外一個電影市場展中賣出美國發行權。買主正是米拉麥克斯。

因為哈維‧溫斯坦（Harvey Weinstein）令人髮指的性醜聞紀錄，讓米拉麥克斯這個曾經不可一世的名字某種程度上已經變成一個髒字。然而我們在談論獨立電影歷史時完全沒有可能跳過哈維‧溫斯坦和他的弟弟鮑伯‧溫斯坦（Bob Weinstein）所經營的獨立發行商米拉麥克斯。米拉麥克斯在上世紀末重新捏塑了我們今天認識的獨立電影美學和商業運作邏輯，並在好萊塢的體系之外建構了一整套專屬於獨立電影的行銷策略。如果沒有米拉麥克斯就沒有今日圍繞著日舞影展體系運作的獨立電影小宇宙。

米拉麥克斯成立於一九七九年。溫斯坦兄弟的行銷專業顯然也「染指」了自己的起源故

事，包括創業動機源自於青少年時期對於楚浮電影電影《四百擊》（*400 Blows*）的愛，以及用媽媽米里亞姆（Miriam）和爸爸馬克斯（Max）的名字合併成創業品牌等等故事無處不斧鑿斑斑。考量到該品牌日後也會成為性醜聞關鍵字，用上爸媽名字的做法到底是孝順還是不孝順只能留給老天爺決定。

米拉麥克斯的前十年跟其他一九八〇年代崛起的獨立發行商一樣起起伏伏，有時候押對寶大賣，有時候又連續好幾部票房低迷。事實上他們甚至是在一九八〇年代末其他獨立片商陸續倒下之後才慢慢變得突出。

創業第十年買下《性・謊言・錄影帶》之後，江湖人稱「剪刀手哈維」（Harvey Scissorhands）的哈維・溫斯坦小試身手地退掉導演親剪的文藝風格預告，將美國版預告和海報都重新聚焦在性愛元素和成人議題之上。

緊接著，米拉麥克斯還大膽地將該片帶到從來沒有藝術電影膽敢踏足的大片廠絕對領域——暑假檔。他們先在一九八九年八月初安排該片在紐約和洛杉磯等等意見領袖群聚的一級戰區放映，讓媒體聲量和社交耳語有足夠的時間醞釀，隨後才在八月底好萊塢大片終於差不多上完而觀眾也終於對大片膩到極點時，趁勢讓《性・謊言・錄影帶》在全美三百五十個影廳正式上映。

溫斯坦的激進做法果然成功驅動了一群原本不在藝術電影目標市場的新觀眾在暑假現身，讓《性・謊言・錄影帶》獲得超過藝術電影水準的兩千四百萬北美票房。溫斯坦同時也

透過這部電影驗證了兩個市場真理：首先，整個電影市場並非如大片廠堅持主張地完全以青少年為主體；此外，已經逐漸邁入中年的戰後嬰兒潮（baby boomer）世代原來也會為了具有話題性的藝術電影出門買票。

《性‧謊言‧錄影帶》大幅重塑美國藝術電影市場的同一年，另外一支錄影帶則正在重塑好萊塢主流片廠的生意模式。

一九八〇年代末好萊塢片廠剛剛收服了錄影帶這隻新的神奇寶貝，並火力全開地將其用在他們當下唯一的事業重心——暑假大片。一九八九年打破一切票房紀錄的《蝙蝠俠》（Batman）在同年底發行錄影帶時，首開先例比照電影首映會的規格，請來傑克‧尼克遜（Jack Nicholson）親自出馬扮成小丑遊街造勢。最終這部超級英雄電影的錄影帶和周邊商品營收呼嘯地超車電影院票房，為下個世紀的超級英雄產業建立了基本規格。

《性‧謊言‧錄影帶》和《蝙蝠俠》這兩支「錄影帶」開啟的宇宙就是接下來三十年全球電影市場的基本結構。

綑著你，困著我：爭議大法好

站在《性‧謊言‧錄影帶》的成功基礎上，米拉麥克斯的獨立電影王朝還有一個重大的門檻必須跨越：

米拉麥克斯知道他們永遠不可能達到大片廠的規模,也因此永遠無法動用大片廠規格的資源來行銷他們發行的這些藝術電影。要和主流片廠對抗,米拉麥克斯必須要另闢捷徑來潛入觀眾腦袋。

哈維·溫斯坦正好有一個可以帶來免費曝光的錦囊妙計——訴訟。

在MPAA第一任主席威廉·海斯的成功政治手腕下,美國電影業成為世界上極少數永不受政府審查(包含分級)的特殊案例。負責代表業界進行自主分級的MPAA,在一九六八年為了奧斯卡最佳影片《午夜牛郎》(Midnight Cowboy)而特別創設了未成年不得觀賞的「X級」。他們原本的用意是替這個宗教氣氛濃厚的保守社會打開一道小門,使一些不適合兒童觀賞但對成年人具有藝術價值的電影仍然有上映機會。

然而X級正好遇上了色情電影《深喉嚨》和美國成人電影院的黃金年代,讓色情影片工業得以趁機將「X級」變成一種行銷工具。不到幾年內,美國社會就將「X級」和「色情」完全畫上等號,也連帶使得報紙、電視臺和其他大眾廣告媒介陸續跟X級電影劃清界線,不再刊登相關電影廣告。加上多廳式電影院在此時已經成為市場主體,電影院經營者企圖塑造的闔家歡樂場域氛圍再也容不下館內任何一廳正在播映X級電影的可能性(因為這樣一來該片海報就得出現在售票處、大廳海報牆以及影廳門口的「放映中」欄位)。一旦連鎖電影院開始拒絕放映X級電影,當初MPAA特別開這扇門的用意也等於白忙一場。

不過在哈維·溫斯坦眼中,「X級」分級絕非毫無價值的徒勞。

米拉麥克斯買下美國發行權的西班牙導演佩卓·阿莫多瓦（Pedro Almodóvar）名作《綑著你，困著我》，由於多場性愛和自慰的場景而被MPAA分級為十七歲以下不得觀賞的X級。米拉麥克斯收到結果之後，隨即大張旗鼓地延攬美國著名的人權律師威廉·庫斯特勒（William Kunstler）將MPAA告上紐約州法院，指控該分級決定毫無來由，而淪為保護美國本土電影、排擠外國電影的歧視做法。

可疑的是提告的時間點距離該片在紐約和洛杉磯上映只差了幾天。

法院不到幾個星期後就非常有效率地開庭審理該案，並觸發了橫跨娛樂、司法和社會新聞版面的大篇幅報導。

「我們把訴訟費當成一種行銷費用看待。」哈維·溫斯坦毫不遮掩地說。

這並不是他第一次操作分級爭議。前一年，米拉麥克斯發行的英國導演彼德·葛林納威（Peter Greenaway）作品《廚師、大盜，他的妻子和她的情人》（The Cook, the Thief, His Wife, and Her Lover）被分為X級時，他們就透過媒體大作文章批判美國電影分級制度。米拉麥克斯左手一邊攻擊美國電影協會的同時，右手則在該片的海報中把X級當成商業賣點主打，用力宣傳「X級意謂著出眾、刺激、禁忌和不凡」（X as in excellent, exciting, exemplary and extraordinary）。

有趣的是米拉麥克斯的律師庫斯特勒一語中的地成功命中訴訟結果：「我不認為我們有機會打贏官司。但無論如何我都樂觀地期待，最終我們就算輸了官司也仍然會是贏家。」

紐約州法院駁回了米拉麥克斯的訴訟，認定米拉麥克斯未能成功證明ＭＰＡＡ的分級決定違背法令。法官同時也一眼看穿了哈維・溫斯坦心裡打的主意，說：「本案請求人發動此司法程序的動機存在不少疑問。」他甚至直接在判決主文中大膽推論「本訴訟程序極可能帶有行銷電影的目的」。

然而判決出爐當時《綑著你，困著我》已經在全美各地上映多日，哈維・溫斯坦即使有「可疑動機」早已既遂。該片最後在美國賣得了超過預期的四百〇八萬美元票房，以非英語發音的外國藝術電影來說是非常可觀的數字。

當然人權律師期待的「勝利」肯定不是指「票房的勝利」。ＭＰＡＡ主席傑克・瓦倫蒂原本還在判決出爐後敲鑼打鼓地發佈聲明「感謝法院認可第一修正案言論自由保障的絕對性」。然而（他們主張ＭＰＡＡ作為民間團體做出關於電影分級的決定受到言論自由的憲法保障）。然而幾個星期後，ＭＰＡＡ隨即主動放棄已經被長期汙名化並替該協會招來爭議不斷的「Ｘ級」分類，改設新的分級ＮＣ-17取而代之。

一九九五年破產的獨立片商卡洛可因而得以趕在了公司破產之前發行美國史上第一部大規模商業放映的ＮＣ-17電影，同時也是該公司鐵定最後一部賣座電影──保羅・范赫文導演的《美國舞孃》（*Showgirls*）。

如果你覺得接下來沒有Ｘ級之後，哈維・溫斯坦就再也無法公然挑釁ＭＰＡＡ，那就太低估這位好萊塢老狐狸了。短短一年內，米拉麥克斯繼續就《瑪丹娜：真實或大膽》

（*Madonna: Truth or Dare*）、《哈林風暴》（*A Rage in Harlem*）和格林威納的另一部新片《淹死老公》（*Drowning by Numbers*）等電影的分級爭議故技重施，大作廣告炒作話題。

醉翁之意不在酒。這些廣告和訴訟的用意從來不是表面上的批判美國保守社會或是檢討電影分級制度，而是話中有話地向觀眾傳達一個不能明講的訊息：「大家快來啊！這邊有一部部電影充滿了暴力、裸露、色情等等聳動元素的電影。」

莎翁情史：被錄影帶病毒感染的奧斯卡

除了用訴訟爭議行銷電影之外，哈維・溫斯坦口袋裡還有另一個免費曝光工具。不過嚴格說不算真的「免費」，只是CP值超高的投機做法。

米拉麥斯是好萊塢歷史上以動輒數百萬美金的規模投入頒獎季行銷活動的第一人，並一而再、再而三成功換得奧斯卡入圍和得獎的巨大曝光價值。

當然，奧斯卡行銷並不是溫斯坦兄弟或是米拉麥斯中的任何一人發明的。雖然舉辦奧斯卡頒獎典禮的美國影藝學院（The Academy of Motion Picture Arts and Sciences）堅稱這種做法受到禁止且長年都有嚴格執法，但幾乎從有奧斯卡以來就有頒獎季行銷的惡習。

如今大家熟悉的頒獎季廣告語「for your consideration」最早可以追溯自一九四八年RKO片廠為自家出品電影買的廣告。一九六〇年代末開始有一些片廠舉辦各種酒會或派

對招待有投票權的會員大吃大喝。一九八○年代之後由於影藝學院更認真查禁針對會員的邀宴,因此片廠開始轉向印發 coffee-table books 精裝版的大開頁畫冊以及錄影帶、光碟、鑰匙圈、禮物籃等等紀念品收買影藝學院會員。

哈維・溫斯坦是一九九○年代奧斯卡頒獎季行銷白熱化的關鍵人物。他在受訪時說過:

「那個年代奧斯卡基本上完全被大片廠壟斷,因為沒有任何獨立片商願意以大張旗鼓的宣傳來參與競爭。我們唯一改變的做法就是拒絕坐在那裡等死,不要坐視更有錢、更有權也更有影響力的的大公司把我們踩在腳下。於是我們開始在奧斯卡的宣傳上打一場土法煉鋼的游擊戰。」

米拉麥克斯首度奧斯卡競賽上小試身手是一九九○年《我的左腳》(My Left Foot)。他們的游擊戰術包括…

逼迫愛爾蘭導演吉姆・謝利登(Jim Sheridan)搬到洛杉磯長住數月,並替他辦各種派對以結交好萊塢名流;動用政治關係安排在劇中演肢障的丹尼爾・戴—路易斯(Daniel Day-Lewis)到國會參加聽證會替身心障礙法案發聲,以爭取政治新聞的曝光;用電話行銷的手法打給影藝學院會員一對一拜票;有投票權的會員走到哪兒,如影隨形的免費試片活動就辦到哪兒,盡可能確保每一個人都看過《我的左腳》,甚至索性直接在影藝學院附設的老人安養中心裡辦試片。

結果米拉麥克斯果然大爆冷門地替完全沒有美國知名度的丹尼爾・戴—路易斯贏得他表

演生涯的第一座小金人。

到了一九九〇年代末，嚐到甜頭的米拉麥克斯已經將軍備競賽提升到全新的格局。

一九九九年他們總計為旗下的兩部奧斯卡入圍電影《莎翁情史》和《美麗人生》（Life Is Beautiful）投入高達一千萬美元的天文數字大打宣傳戰。

影藝學院剛剛修改規定明文禁止舉辦任何宣傳奧斯卡入圍的活動，但米拉麥克斯仍然為《莎翁情史》導演約翰．麥登（John Madden）辦了盛大的「歡迎來美國」（Welcome to America）派對。此外他們還派遣女主角葛妮絲．派特洛（Gwyneth Paltrow）到各地去和影藝學院會員握手拜票。

他們甚至對準了影藝學院會員平均年齡六十三歲的高齡化傾向，延攬了五名資深公關打造專門為保守長輩量身訂作的宣傳策略，製造「史蒂芬．史匹柏的《搶救雷恩大兵》是一部過度暴力的電影」的負面耳語，來攻擊原本呼聲最高的競爭對手。

夢工廠終於感受到對手動員起來的長輩耳語威力，被迫提出加碼宣傳的規劃。但片廠創辦人兼該片導演史蒂芬．史匹柏毅然決然否決了全面提升宣傳規格的提議，認為《莎翁情史》並不會被當成嚴肅的藝術電影，應當沒有機會擋住雷恩大兵的去路。

「我們都太傻、太天真，以為作品本身就會替自己拉票，所以最終沒有更加大力道、花更多錢催票。」不具名的夢工廠員工後來向媒體透露。

即便連史匹柏這樣代表好萊塢正統的老江湖，也沒有料到而哈維．溫斯坦的算計已經考

量了影藝學院會員的自戀要素：「演員、編劇跟導演都會更偏愛任何一部有關演員、編劇跟導演的電影。」哈維・溫斯坦自己分析道。

顯然《莎翁情史》從企劃階段就已經估算到這個奧斯卡加分因素，因而能在當年頒獎典禮中大爆冷門地踢走《搶救雷恩大兵》。

接下來二十年每一部大爆冷門、爭論最多的奧斯卡最佳影片，幾乎都跟溫斯坦兄弟脫不了關係：比如《莎翁情史》、《芝加哥》（Chicago）、《王者之聲》（The King's Speech）和《大藝術家》（The Artist）等等。哈維和弟弟鮑伯職業生涯中先後兩次創業，包含後來被迪士尼收購的米拉麥克斯以及稍後二度創業的溫斯坦影集（The Weinstein Company）兩家公司總計入圍過三百四十一個奧斯卡獎項，並成功迎回八十一座回家供奉。

除了狙擊奧斯卡得獎名單之外，他們留下更不可逆的改變是徹底改寫競逐獎座的遊戲規則，把奧斯卡競賽提升到美國總統大選的規格（事實上他們真的請過總統級選舉操盤手），並把多種頒獎季行銷工具組合變成跨片廠的標準ＳＯＰ──比如豪華派對、各種伴手禮、大手筆媒體購買、一對一的電話拜票等等，當然還有更不堪的耳語攻擊招式。

不過溫斯坦兄弟最重要的「遺產」（legacy）還是錄影帶⋯⋯

他們首創廣泛寄送入圍影片試看帶給影藝學院會員，並且透過公關團隊的奪命連環call來確保每一個有投票權的委員都確實收到並看完他們家出品的電影。

這個影響力巨大的做法在我們不知不覺之中默默地駭入了全世界最多人收看的電視節

目——奧斯卡頒獎典禮之中。當全世界數千萬觀眾每年守在電視機前，期待頒獎人揭曉大銀幕上的年度最佳影片時，其實這些投票委員年年都用家裡的電視機和片商寄來的錄影帶（稍後是ＤＶＤ光碟）完成他們的工作。

也就是說從一九九〇年代以來，我們一直以為的最佳影片其實根本都是電視機上裡頭的最佳錄影帶、最佳ＤＶＤ或是最佳藍光電影。

We got bamboozled!

三、錄影帶的遺產：人活得好好的為什麼要知道錄影帶？

一九八二年夏天，雷利‧史考特（Ridley Scott）導演的科幻偵探電影《銀翼殺手》（Blade Runner）和約翰‧卡本特（John Carpenter）的科幻恐怖電影《突變第三型》（The Thing）在電影院裡頭撞個滿懷。

同日上映的對決結果出人意料地並未分出高下，理由是兩部電影不只票房同樣差強人意，獲得的評價也是一樣慘烈：

「幾乎沒有任何劇情進展被清楚交代。從主角性格的擅變到某些角色毫無理由地消失，整個故事可說處處失誤。」《紐約時報》的賈內特‧馬斯林（Janet Maslin）如此評論《銀翼殺手》。而該報另一位影評人文森特‧肯柏（Vincent Canby）則在同一天的報紙上將砲口對準了《突變第三型》，火力全開地破題：「《突變第三型》是愚蠢、沉悶、過度盛大的爛片。雖然將科幻與恐怖兩個類型結合，但成果既不科幻也不恐怖。」

四十年後的影迷重新溫習這些毫不留情的影評，可能會滿頭霧水。這兩部電影日後都被影迷供奉在邪典的神桌上，尤其《銀翼殺手》更是從少數人推崇的邪典一路升級為毫無懸念的正典地位。四十年來仿效銀翼殺手美學的複製品直到現在仍然氾濫於電影、電視和動畫等媒介。而《突變第三型》則是以未曾退燒的網路迷因成為網路文化影響力最大的約翰‧卡本特電影。

這四十年之間究竟發生了什麼事，能一百八十度翻轉這兩部原本既不叫好、也不叫座的電影的歷史定位？

錄影帶不死，也從未凋零

「當下，我們活在一個媽寶的國度。我覺得這是真的很匪夷所思。連我自己也變成其中一個被寵壞的寶寶。最終我們將距離《瓦力》（WALL-E）的宇宙越來越近。你我都會變成更臃腫、更肥胖的人（換成本來就已經很胖的我，則會進一步變成超級肥胖的人），通通攤平在那些飄浮的椅子上，一邊用吸管吸食蛋糕甜點，一邊看著無止盡的電視節目。這樣的生活也是不賴。只是到底從什麼時候開始，我們通通變得如此肥胖？我想大概就是從你我不再用雙腳走路去錄影帶店租片開始的。」

——凱文‧史密斯

當我們在哀悼錄影帶之死的時候，哀悼的其實不是錄影帶，經常是一種環繞著錄影帶、

習以為常的生活型態的消逝。

其實錄影帶根本沒有死亡。繼承錄影帶市場的DVD至少也算是錄影帶的嫡長子，透過和平移轉政權的方式上臺。DVD繼承錄影帶帝國的正當性起碼還高過靠著政變上臺的唐太宗李世民。

不過DVD之於唐太宗李世民的比喻還真有幾分神似：

錄影帶的武力瓦解了片廠勢力一次又一次的抵抗，並逐步茁壯成為民心所向的新媒介。

沒有錄影帶排除障礙並提供健全市場機制在先，DVD絕對無法在上市不到三年內就發生爆炸性的成長，成為超越電影院票房的好萊塢主要收入。

不論法理或是情理上，DVD所打下的那個百年來版圖最龐大的家庭娛樂帝國都算是錄影帶家族的王土。

錄影帶沒有敗亡，只是那些曾經帶領錄影帶產業衝鋒陷陣的名將——也就是這本書中各個章節的主角們——在一九九〇年代上半先後退出了舞臺：

● Karl Video：以珍・芳達健身錄影帶一戰成名的錄影帶發行商Karl Video算是賣得早的一家，一九八四年經營權轉手時讓老闆賺了一大筆，而稍後一九八八年則又被併入大片廠的家庭娛樂部門Warner Bros. Home Entertainment底下；

● Vestron Video：發行麥可・傑克森的音樂錄影帶《戰慄》和投資熱賣電影《熱舞17》

的錄影帶發行商 Vestron Video，則在一九九一年因為財務困難而出售，後來二〇〇三年則併入中型片廠 Lions Gate Entertainment 旗下；

- **Video Archives**：昆汀・塔倫提諾上班的錄影帶店 Video Archives 在一九九四年不敵市場競爭對手而宣佈停業，店裡頭的錄影帶多數被已經成名的前店員昆汀買走；

- **Blockbuster**：獨立出租店陸續敗給了百視達之類的連鎖出租店，然而百視達自己也在兩千年後因為網路的競爭而業績頭也不回地下滑，最後總公司在二〇一三年完全停止運作；

- **Netflix**：另一家以網路出租業務起家的業者 Netflix 的後續發展就是現今人人熟知的故事，而他們的勢力甚至成為先前錄影帶宇宙的各家公司從未達到的巨大力量，使曾經帶頭圍毆索尼的錄影帶格式的 MPAA 破天荒地接受 Netflix 申請加入會員，成為好萊塢片廠之一；

- **索尼**：當年力推 Betamax 而被好萊塢片廠極力抵制的索尼，稍後採取「殺不死他就加入他」的策略，透過併購 Columbia 自己變身為大片廠之一，也因此才有機會贏得 Blu-ray 藍光的格式之戰。

前人播種，片廠收割

大片廠以外，那些曾經靠著錄影帶市場崛起的獨立製片和獨立發行商則幾乎無一生還：

- 《王者之劍》的 De Laurentiis Entertainment 卒於一九八九年；

- 《入侵美國》的坎儂影業卒於一九九四年；
- 《第一滴血》的卡洛可電影製片公司卒於一九九五年；
- 《沉默的羔羊》的獵戶座電影公司卒於一九九七年。

少數活下來的只有被華納併購的新線影業（New Line Cinema）以及被迪士尼併購的米拉麥克斯。兩家都在被大片廠併購的同時失去獨立片商的身分。

事實上，一九九九年已經隸屬迪士尼的米拉麥克斯無所不用其極地狂推《莎翁情史》並從夢工廠的《搶救雷恩大兵》手上劫走奧斯卡最佳影片獎座的當下，最錯愕的並不是《搶救雷恩大兵》的導演史蒂芬‧史匹柏，而是史匹柏在夢工廠的另一位創業夥伴傑弗瑞‧卡森伯格（Jeffrey Katzenberg）。

夢工廠這場最終仍歸失敗的片廠創業計畫，原本是傑弗瑞‧卡森伯格這位資深片廠經營者的復仇佈局。他早先是迪士尼執行長呼聲最高的接班人選，理由除了他多年來革新迪士尼動畫業務和真人電影業務的成就之外，也包含了他一手促成併購米拉麥克斯的遠見。卡森伯格預見了市場正因錄影帶的巨大營收和獨立製作的創意優勢，面臨了版圖重組的壓力。併購米拉麥克斯就是他替迪士尼打的疫苗，讓迪士尼得以抵抗市場變化而繼續茁壯。

卡森伯格的真知灼見造就了今日同時擁有 Star Wars 星戰電影、Marvel 漫威電影、Pixar 皮克斯電影和串流服務 Disney＋等等生態多樣性的迪士尼帝國。只是他後來因為被排除在繼承人

人名單之上以至於憤而離職，無法在迪士尼收割自己的真知灼見帶來的成果。

人活得好好的為什麼要知道錄影帶的故事

Legacy 這個英文字翻譯成「遺產」總是有點怪，好像重點在誰死掉。其實誰繼承了錄影帶的遺產才是真正的關鍵。

「誰繼承了錄影帶的遺產」這個大哉問的標準答案乍看之下似乎是好萊塢大片廠通通收割了。然而嚴格說起來，你我也都算是分到了一杯羹。連《銀翼殺手》和《突變第三型》的由黑翻紅，更全算在錄影帶遺產的影響範圍內。

我們之所以要在錄影帶這個媒介早就灰飛煙滅的年代回顧錄影帶的故事，正是因為錄影帶仍然深深影響現代的電影消費者在什麼媒介上消費、用什麼方法消費和消費什麼樣的內容：

一、錄影帶永遠改變了觀眾和電影的關係

賣座失利的《銀翼殺手》和《突變第三型》都是在錄影帶和 DVD 發行之後，才慢慢開始聚積自己的粉絲群。隨後的網路社群，則使這些邪典的支持者能夠打破地理限制聚集在一起，直到將他們終於累積足夠的力量，將他們崇拜的邪典捧上正典的殿堂。

錄影帶永遠改變了觀眾和電影的關係，因為觀眾不再只能被動地坐在電影院裡單方接收

大銀幕上的訊息。他們現在有了暫停鍵和慢動作鍵，可以逐格抽絲剝繭，看穿那些原本在影評筆下「沒有任何劇情進展被清楚交代」的複雜故事。緊接著「導演版」、「終極版」、「刪減片段」、「導演講評」、「幕後花絮」等等 DVD 時代的新功能，進一步使觀眾更深入參與，就好像自己也是電影的一部分。

這種新的粉絲互動文化最終演變成了所謂的「彩蛋文化」，並大大地助長了星戰電影和漫威電影等續集電影宇宙的商業實力。

二、錄影帶創造了一群原本不會存在的創作者

由於發行成本遠低於電影院，錄影帶的多元節目養出了一群比電影院觀眾更多元口味的消費者，也使那些揉合了西部片、香港功夫片、日本武士片等等類型的各種昆汀·塔倫提諾電影，比如《追殺比爾》得以獲得市場支撐。在錄影帶市場出現之前，史蒂芬·索德柏的低成本藝術電影《性·謊言·錄影帶》可能沒有多少機會在市場生存，更別提能有多大的文化影響力。

音樂錄影帶出身的大衛·芬奇也同樣一路受到家庭娛樂市場的庇蔭。他的《鬥陣俱樂部》（*Fight Club*）和《銀翼殺手》一樣是在電影院慘敗，最後也是因為 DVD 的廣泛流傳而獲得第二次機會，終成為當代經典。其中一個關鍵因素是芬奇向來快節奏、多線索的敘事方式更適合在錄影機、DVD 播放機上觀看，因為任何一頭霧水的橋段都可以暫停、倒轉、一再重

看。

　　就像原本也對錄影帶市場充滿敵意的史蒂芬·史匹柏後來親口對錄影帶業者說的，錄影帶替創作者製造了一個 buffer（緩衝）的空間，讓他們即便第一次失敗了也還有第二次機會嘗試跟觀眾建立連結。

三、錄影帶原本可以成為 WWW 之前的 WWW

　　表面上雖然是家電廠起的頭，但實際上錄影帶是一次由消費者起的奪權革命。消費者藉由張開雙臂、勇敢擁抱錄影機和錄影帶，來逃脫過去完全由電視臺和電影發行商支配的內容。索尼用來銷售錄影機的宣傳語「Watch Whatever Whenever」就是他們最響亮的革命口號。

　　好萊塢在一開始持續展現的敵意和抵抗行動差一點就帶來了更激烈的骨牌效應。珍·芳達健身錄影帶和麥可·傑克森音樂錄影帶的零售商品化，讓錄影帶朝向一個「不只是電影」的多元媒介發展。錄影帶原本可以像雜誌那樣承載任何可以用鉛字印刷出來的包山包海內容。那些小規模發行的性愛自拍影帶以及臺灣霹靂布袋戲透過便利商店每週更新 DVD 的特殊發行方式，就是最好的案例。

　　然而隨著獨立發行體系瓦解和好萊塢的手完全掌控市場，錄影帶變成了電影的代名詞，也使這個媒介失去了雜誌化的可能性，電視因而也[或無法扮演像 Yahoo!那樣的隨選內容入口。

　　如果當年錄影帶市場沒有被好萊塢收服，後續的實體媒介（DVD 和 Blu-ray）就有機會擁有更接近網際網路的多元互動性，並且很可能挺過 YouTube 摧枯拉朽的襲擊。

四、史蒂芬・史匹柏和好萊塢片廠完全沒有學到教訓

「這不是肯德基！這不是肯德基！」

我們已經從前面的故事知道了……面對從天而降的全新媒介時，惱羞成怒地坐在地上哭鬧的反應根本是內建在電影從業人員的腦袋裡的出廠標配。

Netflix的串流服務開始兵臨城下時，好萊塢片廠以及許多創作者的反應完全照著當年錄影帶的劇本replay了一次……從嗤之以鼻、恐慌圍堵、結盟抵制、私下偷偷仿效到最後乾脆出價要併購。他們透過MPAA和美國影藝學院排擠串流，同時也聯手連鎖電影院拒絕Netflix電影映演。直到少數有先見之明的片廠主管穿針引線地說服幾家片廠包含迪士尼、福斯、環球的母公司Comcast和華納共同出資的串流服務Hulu之上。

當年在錄影帶發行業務上，片廠也做過幾乎一模一樣的嘗試。

Hulu的技術後來由迪士尼接收成為Disney+的技術基礎，而其創辦人之一的傑森・基拉（Jason Kilar）則被延攬至WarnerMedia擔任執行長領軍串流轉型大業。到底好萊塢片廠能否像當年那樣後發先至地收服整個錄影帶市場，我們繼續看下去……

五、Netflix的身上留著錄影帶產業的血

Netflix是錄影帶出租店龍頭百視達的繼承人，只是他採取的繼承方式是更激烈的軍事政變。Netflix從郵寄DVD到府的網路出租業務起家，獲得了初步的成功。如果取得類似成功

的是好萊塢片廠，他們的第一個反應一定是把所有的力氣用在透過法律、訴訟和政治遊說來建立起一道足以永久捍衛自己商業模式的高牆。

Netflix則是用串流的創新親自摧毀了自己的郵寄DVD業務，某種程度上也摧毀了多年後繼承DVD的Blu-ray的成長可能性，讓實體媒介自此成為日落產業。Netflix不斷優化自己的經營方式，包含了革命性的大數據分析來預測觀眾喜好，以及透過社群媒介耳語來取代好萊塢每年高達數億美元的媒體採購。

錄影帶店店員出身凱文・史密斯一邊哀悼「去實體錄影帶租片」的傳統被串流殺死，在此同時也一邊開始跟Netflix合作一系列《太空超人》（Masters of the Universe）系列節目。而大導演史蒂芬・史匹柏一邊靠北Netflix的同時，他的製作公司Amblin已經先後與Apple TV+和Netflix合作，而他自己更深度參與了當年夢工廠的創業夥伴傑弗瑞・卡森伯格短命的串流創業計畫Quibi，並親自執導該平臺的開臺大戲。

回到一九七五年，誰能料到那一卷不起眼的塑膠盒子裡裝的磁帶有辦法打破好萊塢大片的產銷模式，給這麼多創作者更多的機會？

這本書的考古故事因而以此為終點……

當好萊塢終於收服錄影帶和仰賴著錄影帶營收崛起各家獨立片商，錄影帶的輝煌故事也必須正式落幕。剩下的故事，就是傳統好萊塢的公式了。

「我就是世界的中心，所以我一點都不需要出門探索世界。善用科技就能把世界帶到我家裡來。」

早在錄影機問世前，花花公子創辦人休‧海夫納就曾在那既是臥室、也是視聽室、又是辦公室的著名圓形大床上頭，向記者描繪他超前時代的生活想像：

「我認為許多人很快就會享有跟我一樣的生活方式。未來的房子將不再被用來隔絕人與人互動，而是用來增進互動。比起真正離開家門去辦公室（辦公）、去別人家（社交）、去餐廳（吃飯）或是去電影院（看電影），我這種足不出戶的生活方式是更有道理的，因為我不必出門就同享親密陪伴和隱祕獨處，既能與世隔絕又能隨時入世。」

這本書寫作過程的兩年多期間，其他的媒體科技如串流、元宇宙（metaverse）和生成式AI正好都在不同的發展曲線上經歷劇烈進展（間或頓挫）。跟錄影帶一樣，這些科技都承諾要帶來新的說故事方式和新的生活方式。或許三十年或四十年後也會有誰來寫本書檢驗他們的承諾是否兌現。

回到這個故事的主角錄影帶，作為新說故事方式的獨立電影革命雖然最終鎩羽而歸，然而回頭看一九六六年海夫納在花花公子大宅做出的預言，錄影帶承諾的新生活方式是不是已近在眼前？

Essential YY0933

從前，有個錄影帶店

作者
葉郎

文字工、電影成癮以及資訊焦慮重症。二十多年前從報紙的影評專欄開始寫起。接著逆向行駛，避開被過度議論的院線電影和熱門話題，寫長文、寫舊事，在社群媒體時代成為獨樹一格的標誌。

Facebook 粉絲專頁「異聞筆記／Dr.Strangenote」是葉郎試探影評以外寫作路徑的場域。從電影音樂（「An OST A Day」系列）、影史八卦（「葉郎電影冷知識」系列）寫到當下的產業觀察（「葉郎每日讀報」、「葉郎串流筆記」系列），在不同時空、不同生產（和消費）環節的向度上延伸出一條電影書寫的新支線——關於人和電影互動關係的「裏電影」視角。

第一本著作《從前，有個錄影帶店》衍生自二〇二二年線上實性企劃「錄影帶生與死」，藉由寫作平臺方格子 vocus 進行為期十個月的主題寫作計畫，挑戰一口氣講完八萬字的錄影帶世代故事。

Facebook：
葉郎：異聞筆記／Dr. Strangenote
https://fb.com/Dr.Strangenote

封面設計　陳恩安
照片來源　葉郎（除一八八頁照片為中央社提供）
內頁排版　立全排版
責任編輯　陳彥廷
版權負責　陳柏昌
行銷企劃　黃蕾玲
副總編輯　梁心愉

初版一刷　二〇二三年三月六日
定價　新臺幣三八〇元

ThinKingDom　新経典文化

發行人　葉美瑤
出版　新經典圖文傳播有限公司
地址　10045 臺北市中正區重慶南路一段五七號十一樓之四
電話　886-2-2331-1830　傳真　886-2-2331-1831
讀者服務信箱　thinkingdomtw@gmail.com
臉書專頁　http://www.facebook.com/thinkingdom/

總經銷　高寶書版集團
地址　11493 臺北市內湖區洲子街八八號三樓
電話　886-2-2799-2788　傳真　886-2-2799-0909
海外總經銷　時報文化出版企業股份有限公司
地址　桃園市龜山區萬壽路二段三五一號
電話　886-2-2306-6842　傳真　886-2-2304-9301

版權所有，不得擅自以文字或有聲形式轉載、複製、翻印，違者必究
裝訂錯誤或破損的書，請寄回新經典文化更換

從前，有個錄影帶店／葉郎著. -- 初版. -- 臺北市：
新經典圖文傳播有限公司，2023.03
328面；14.8×21公分. -- (Essential；YY0933)
ISBN 978-626-7061-57-2(平裝)

1.CST: 電影史 2.CST: 錄影帶 3.CST: 文化史

987.09　　112001462

本書經新銳數位股份有限公司（方格子vocus）授權出版。

章名頁圖素取自Flaticon.com

ALL RIGHTS RESERVED.
Printed in Taiwan